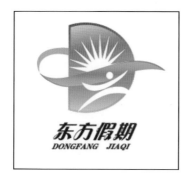

旅行社标志设计（p4）

企业标志设计（p11）

手机操作界面设计（p16）

手机音乐界面设计（p29）

普通会员卡设计（p33）

VIP会员卡设计（p46）

企业名片设计（p52）

个人名片设计（p60）

企业信封／信纸设计（p66）

演出光盘及封套设计（p80）

产品宣传DM设计（p96）

促销海报设计（p110）

护肤品宣传DM设计（p104）

高尔夫球场宣传海报设计（p119）

食品包装设计（p127）

茶品包装设计（p136）

书籍封面设计（p145）

制作变形文字（p166）

产品宣传画册设计（p172）

旅游画册的设计（p181）

易拉宝的设计（p219）

打印机宣传展架设计（p232）

产品宣传三折页设计（p237）

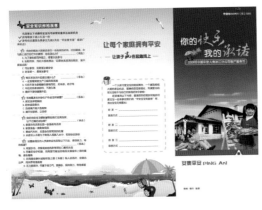

活动三折页设计（p251）

平面广告项目设计与制作
综合实训（第2版）

于斌 鞠艳◎主编

王代勇 隋扬 李森◎副主编

清华大学出版社

北京

内 容 简 介

本书面向有一定 Photoshop 和 Illustrator 软件操作基础的学生,通过 Photoshop 和 Illustrator 软件的结合应用,讲解了主流平面广告设计与制作的实用技巧。

本书根据平面广告的不同应用,精心提炼出 17 个教学项目,涉及标志设计、UI 设计、卡片设计、名片设计、信封设计、盘面设计、DM 广告设计、海报设计、包装设计、书籍装帧设计、字体设计、宣传画册设计、展板设计、数码照片处理、易拉宝设计、折页设计、招贴广告设计经典案例,能让学生了解到平面广告设计制作的方方面面,以便在学习后能够准确、快速地熟悉相应的工作。

本书可作为职业院校平面设计、广告设计、网页设计等专业的实训指导书,也可作为各类技能型紧缺人才培训班的培训教程。

图书在版编目(CIP)数据

平面广告项目设计与制作综合实训/于斌,鞠艳主编. —2 版. —北京:清华大学出版社,2014
(2024.2重印)

　　ISBN 978-7-302-36664-5

　　Ⅰ. ①平… Ⅱ. ①于… ②鞠… Ⅲ. ①广告—平面设计—计算机辅助设计—图像处理软件
Ⅳ. ①J524.3-39

　　中国版本图书馆 CIP 数据核字(2014)第 113126 号

责任编辑:田在儒
封面设计:王跃宇
责任校对:刘　静
责任印制:宋　林

出版发行:清华大学出版社
　　　网　　　址:https://www.tup.com.cn,https://www.wqxuetang.com
　　　地　　　址:北京清华大学学研大厦 A 座　　　　　　邮　　编:100084
　　　社 总 机:010-83470000　　　　　　　　　　　　邮　　购:010-62786544
　　　投稿与读者服务:010-62776969,c-service@tup.tsinghua.edu.cn
　　　质量反馈:010-62772015,zhiliang@tup.tsinghua.edu.cn
　　　课件下载:https://www.tup.com.cn,010-62795954
印 装 者:三河市科茂嘉荣印务有限公司
经　　销:全国新华书店
开　　本:185mm×260mm　　印　张:17.75　　插　页:4　　字　　数:437 千字
版　　次:2010 年 9 月第 1 版　　2014 年 7 月第 2 版　　印　　次:2024 年 2 月第 12 次印刷
定　　价:49.00 元

产品编号:060485-03

前　言

在创意产业快速发展的今天,掌握软件应用技能和设计技能、提高艺术设计修养是每一个准备从事设计工作的读者应该关注的三个重要方面。熟练的软件技能是实现创意的保证,对平面设计应用知识的把握可以快速制作符合行业规范的作品,好的设计修养是产生创意和灵感的基础。

本书以项目实例为主,讲述了平面设计的制作常识,重点介绍了标志设计、UI 设计、卡片设计、名片设计、信封设计、盘面设计、DM 广告设计、海报设计、包装设计、书籍装帧设计、字体设计、宣传画册设计、展板设计、数码照片处理、易拉宝设计、折页设计、招贴广告设计。

其中每一个项目均分为"简介"、"教学活动"和"体验活动"三大部分;其中"教学活动"又细分为五个板块。

- 项目背景:对该项目的制作背景、相关市场动态信息进行大致的介绍,让读者在项目制作之前有清晰的认识并把握思维方向。
- 项目任务:明确提出该项目需要制作的内容和目标。
- 项目分析:对项目进行分析,梳理工作思路;让读者不盲从教材,自主把握自己独有的艺术风格。
- 项目实施:对完成项目任务的整个工作流程进行详细的文字讲解,配合多媒体教学资源,实施多元化的实训教学。
- 项目小结:对项目加以总结并引发思考,让学生进一步巩固和完善所学知识,最终能举一反三、学以致用。

本书案例中用到的相关企业、产品、个人信息内容均属为教学需要假设和虚构,如有雷同实符巧合。

本书由于斌、鞠艳担任主编,王代勇、隋杨、李森为副主编,周中军、颜姝媛、崇岩、初伟红、刘秀花、李华平等也参与了本书的编写、审校工作。

本书已力求严谨细致,但由于编者自身水平的限制,书中难免有疏漏与不妥之处,希望广大读者批评指正。

编　者

目　　录

项目 1

标 志 设 计

标志在消费者心中往往是特定企业和品牌的象征。一般情况下,在设计标志(Logo)时,采用的主题题材有:企业名称、企业名称首字母、企业名称含义、企业文化与经营理念、企业经营内容与产品造型、企业与品牌的传统历史或地域环境等。本教学项目就针对多种不同类型的标志设计,详细讲解标志设计的方法与技巧。

1.1 标志设计简介

标志是现代经济的产物,它不同于古代的印记,现代标志承载着企业的无形资产,是企业综合信息传递的媒介。标志作为企业 CIS(Corporate Identity System)战略的最主要部分,在企业形象传递过程中,是应用最广泛、出现频率最高,同时也是最关键的元素。企业强大的整体实力、完善的管理机制、优质的产品和服务,都被涵盖于标志中,通过不断的刺激和反复刻画,深深地留在受众心中。

标志设计是将具体的事物、事件、场景和抽象的精神、理念、方向通过特殊的图形固定下来,使人们在看到标志的同时,自然地产生联想,从而对企业产生认同。标志与企业的经营紧密相关,是企业日常经营活动、广告宣传、文化建设、对外交流必不可少的元素。随着企业的成长,其价值也在不断增长。

在企业识别系统中,标志是应用得最广泛、出现频率最高的要素,它是所有视觉设计要素的主导力量,是统合所有视觉设计要素的核心。更重要的是,标志在消费者心目中往往是特定企业和品牌的象征。

1.1.1 标志设计的基础知识

在科学技术飞速发展的今天,印刷、摄影、设计和图像传送的作用越来越重要,这种非语言传送的发展具有和语言传送相抗衡的竞争力量。标志就是一种独特的传送方式。

标志是表明事物特征的记号。它以单纯、显著、易识别的物象、图形或文字符号为直观语言,除标示、代替之外,还具有表达意义、情感和指令行动等作用。

标志,作为人类直观联系的特殊方式,不但在社会活动与生产活动中无处不在,而且对于国家、企业乃至个人的根本利益,越来越显示其重要的独特功用。例如,国旗、国徽作为一个国家形象的标志,具有任何语言和文字都难以确切表达的特殊意义。公共场所标志、交通标志、安全标志、操作标志等,对于指导人们进行有秩序的正常活动、确保生命财产安全,具有直观、快捷的功效。商标、店标、厂标等专用标志对于发展经济、创造经济效益、维护企业和消费者权益等具有重大实用价值和法律保障作用。各种国内外重大活动、会议、运动会,以及邮政运输、金融财贸、机关、团体、个人几乎都有表明自己特征的标志,这些标志从各种

角度发挥着沟通、交流、宣传作用,推动社会经济、政治、科技、文化的进步,保障各自的权益。随着国际交往的日益频繁,标志的直观、形象、不受语言文字障碍等特性极其有利于国际的交流与应用,因此国际化标志得以迅速推广和发展,成为视觉传送最有效的手段之一,成为人类共通的一种直观联系工具。

标志具有以下特点。

(1)功用性。标志的本质在于它的功用性。经过艺术设计的标志虽然具有观赏价值,但标志主要不是为了供人观赏,而是为了实用。标志是人们进行生产活动、社会活动必不可少的直观工具。

(2)识别性。标志最突出的特点是各具独特面貌,便于识别。标示事物自身特征,标示事物间不同的意义、区别与归属是标志的主要功能。各种标志直接关系到国家、集团乃至个人的根本利益,绝不能相互雷同、混淆,以免造成错觉。因此标志必须特征鲜明,令人看一眼即可识别,并过目不忘。

(3)显著性。显著是标志又一重要特点,除隐形标志外,绝大多数标志的设置就是要引起人们注意。因此色彩强烈醒目、图形简练清晰,是标志通常具有的特征。

(4)多样性。标志种类繁多、用途广泛,无论是从其应用形式、构成形式还是从表现手段来看,都有着极其丰富的多样性。其应用形式,不仅有平面的,还有立体的。其构成形式,有直接利用物象构成的,有以文字符号构成的,有以具象、意象或抽象图形构成的,有以色彩构成的。多数标志是由几种基本形式组合构成的。

(5)艺术性。凡经过设计的非自然标志都具有某种程度的艺术性。既符合实用要求,又符合美学原则,给人以美感,是对其艺术性的基本要求。一般来说,艺术性强的标志更能吸引和感染人,给人以强烈和深刻的印象。

(6)准确性。标志无论要说明什么、指示什么,无论是寓意还是象征,其含义必须准确。首先要易懂,符合人们认知心理和认知能力;其次要准确,避免意料之外的多解或误解,尤其需要注意禁忌。让人在极短时间内一目了然、准确无误领会,这正是标志优于语言、快于语言的长处。

(7)持久性。标志与广告或其他宣传品不同,一般都具有长期使用价值,不轻易改动。

1.1.2　标志的分类

1. 公益类

公益类包括交通标志、安全标志、体育标志等,应该具有教育意义和象征意义,具有社会意义和集体意义,如图1-1所示为公益类标志。经常在公益活动及公益宣传中见到的体育类的标志,应该具有明显特征和特殊含义,如图1-2所示为体育类标志。

图　1-1

图 1-2

2．商业类

商业类具有很强商业性的标志，主要作用是为企业带来更大的利益，针对性较强，如图 1-3 所示为商业类标志。

图 1-3

3．餐饮类

餐饮类标志主要用做餐饮企业或者是食品相关的标志，此类标志是十分常见并最为人们所接触的一类标志，如图 1-4 所示为餐饮类标志。

图 1-4

1.1.3 标志的设计要求

标志是应用得最广泛、出现频率最高的要素，它是所有视觉设计要素的主导力量，是所有视觉设计要素的核心。更重要的是，标志在消费者心目中是特定企业、品牌的同一事物。设计标志时，应充分把握好以下几个原则。

- 标志在企业识别系统的各个要素展开设计中居于重要的地位，而且是必不可少的构成要素，扮演着决定性、领导性的角色，综合着其他视觉传达要素。
- 标志是通过整体的规划与精心设计所产生的造型符号，具有个性独特的风貌和强烈的视觉冲击力，因此应该重点突出其识别效果。
- 标志是企业统一化的表示，在当今消费意识与审美情趣急剧变化的时代，人们追求时尚的心理趋势，使标志面临着时代意识的要求。
- 标志在运用中要出现在不同的场合，涉及不同的传播媒体，因此它必须具有一定的适合度，即具有相对的规范性和弹性。

- 标志是企业经营抽象精神之具体表征,代表着企业的经营理念、经营内容、产品的本质。
- 标志必须具有良好的造型性,良好的造型不仅能大大提高标志在视觉传达中的识别性与记忆性,提高传达企业情报的功效,还加强人们对企业产品或服务的信心与企业形象的认同,同时能大大提高标志的艺术价值,给人们以美的享受。

标志设计,必须考虑它与其他视觉传达要素的组合运用,因此必须满足系统化、规格化、标准化的要求,做出必要的应用组合规模,以避免非系统性的分散和混乱,产生负面效应。

1.2 教学活动 旅行社标志设计

项目背景

旅行社标志需要能够表现出青春、活泼的气氛,能够带给人们欢乐、积极向上的乐观态度,在设计之前都需要将这些内涵考虑到,在色彩的运用上不宜使用过多的颜色,应使用比较鲜艳的色彩,并且能够表现出健康、青春。

项目任务

完成"东方假期"旅行社标志的设计制作。

项目分析

旅行社的标志设计要与旅行有关,如放松身心、拥抱大自然等。在本实例的设计制作中,通过使用太阳和欢快奔跑的人物进行构图,表现出人们对拥抱大自然的渴望和激情,并且体现出一种积极向上、乐观生活的态度。

颜色应用

本实例设计的是旅行社标志,使用橙色和绿色的对比色进行配色处理,使得标志的结构清晰,寓意明确。橙色部分表示太阳的颜色,给人以年轻、活泼、有朝气的感觉;使用绿色表示大自然的颜色,象征着拥抱大自然,给人以健康向上的感觉。

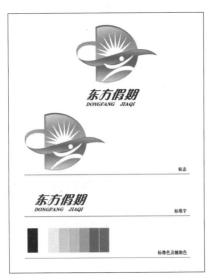

图 1-5

设计构思

在本实例的制作过程中,首先使用"椭圆工具"和"矩形工具"绘制相应的图形,应用"路径查找器"面板得到需要的图形效果,再使用"钢笔工具"绘制图形并填充相应的渐变颜色,接着使用"星形工具"绘制图形并调整图形叠放顺序,最后使用"钢笔工具"绘制图形,并输入相应的文字,最终完成旅行社标志的设计,效果如图 1-5 所示。

设计师提示

在本实例中,"路径查找器"和"钢笔工具"以及图形的渐变填充是重点,学生在实例的制作过程中需要用心学习,同时要能够体会标志设计中图形与文字相结合表现主题的方法,并能给人以优美的视觉效果。

技能分析

在本例中主要应用了以下工具。

- 椭圆工具：使用"椭圆工具"，可以绘制出椭圆和正圆形。使用"椭圆工具"在画板中绘制椭圆时，在松开鼠标之前，按住 Space 键，调整绘制位置。在松开鼠标之前，按住 Alt 键同时拖动鼠标，就会以开始位置为中心向四面延伸绘制圆形。在松开鼠标之前，按住 Shift 键，可以绘制出正圆形。

- 路径查找器："路径查找器"面板最上面的一排按钮为形状模式按钮，通过这些按钮可以控制图形的组合方式，进一步创建复合形状。

 ➢ 联集：可以将选中的多个图形合并为一个图形，轮廓线及重叠的部分会融合在一起，最前面对象的颜色决定了合并后对象的整体颜色。

 ➢ 减去顶层：用最后面的图形减去它前面的所有图形，可以保留后面图形的填充和描边。

 ➢ 交集：只保留图形的重叠部分，重叠的部分显示为最前面图形的填充和描边，可以创建类似蒙版一样的效果。

 ➢ 差集：只保留图形的非重叠部分，最终的图形显示为最前面图形的填充和描边，重叠部分被挖空。

 ➢ 扩展：组合对象后，单击该按钮，可以删除多余路径。

- 钢笔工具："钢笔工具"是具有最高精度的绘图工具，它可以绘制任意的直线和平滑的曲线。使用"钢笔工具"所绘制的曲线叫作贝塞尔曲线，它具有精确修改和变换的特点，被广泛应用于计算机图形领域。

- 渐变颜色填充：渐变颜色填充是指两种或者两种以上的颜色之间相互混合的填充方式，渐变是在一个或多个对象中创建平滑过渡颜色的方法。渐变可以存储为色板，以便将其应用到其他的对象。

项目实施

步骤 1 打开 Illustrator 软件，执行"文件"→"新建"命令，弹出"新建文档"对话框并进行设置，如图 1-6 所示。单击工具箱中的"椭圆工具"按钮，在工具选项栏中设置"描边"颜色为"无"，在画板中绘制圆形，如图 1-7 所示。

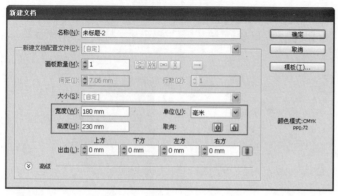

图 1-6

图 1-7

步骤2 执行"窗口"→"渐变"命令,打开"渐变"面板进行设置,如图1-8所示。图形效果如图1-9所示。

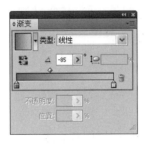

图　1-8　　　　　　　　　　　　　　　　　　图　1-9

操作提示

在此处设置渐变滑块的颜色从左到右分别为CMYK(0,80,100,0)、CMYK(0,20,100,0)。在使用线性渐变时,渐变颜色条最左侧的颜色为渐变色的起始颜色,最右侧的颜色为渐变色的终止颜色;使用径向渐变时,最左侧的渐变滑块定义了颜色填充的中心点颜色,其呈辐射状向外逐渐过渡到最右侧的渐变滑块颜色。

步骤3 单击工具箱中的"矩形工具"按钮▣,在画板中绘制矩形,如图1-10所示。执行"窗口"→"路径查找器"命令,打开"路径查找器"面板,如图1-11所示。

图　1-10　　　　　　　　　　　　　　　　　　图　1-11

步骤4 选中两个图形,在打开的"路径查找器"面板中单击"减去顶层"按钮▯,图形效果如图1-12所示。选中图形,执行"编辑"→"复制"命令,再执行"编辑"→"贴在前面"命令,单击工具箱中的"钢笔工具"按钮▯和"直接选择工具"按钮▯,调整复制图形的形状,如图1-13所示。

图　1-12　　　　　　　　　　　　　　　　　　图　1-13

操作提示

　　使用"钢笔工具"可以将路径上的多余锚点删除或在路径上添加锚点。使用"直接选择工具"可以对添加的锚点进行调整。

　　步骤5　使用"钢笔工具"在画板中绘制图形,如图1-14所示。选中绘制的图形和下方的图形,单击"路径查找器"面板中的"联集"按钮 ,将两个图形相加,如图1-15所示。

图　1-14

图　1-15

小技巧

　　如果选中了路径,则按住Alt键并拖动鼠标,即可以复制该路径段。选中锚点或路径后,按上、下、左、右4个方向键,可以轻移所选对象。如果按住Shift键不放再按上、下、左、右4个方向键,则会以原来距离的10倍移动对象。

　　步骤6　在"渐变"面板中设置图形的渐变颜色,如图1-16所示。图形效果如图1-17所示。

图　1-16

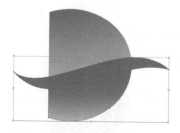

图　1-17

操作提示

　　在此处设置渐变滑块的颜色从左到右分别为CMYK(100,0,100,0)、CMYK(30,0,100,0)。渐变只能用于填充图形内部,而不能用于描边。如果要在对象的描边上使用渐变填充,则需要先执行"对象"→"路径"→"轮廓化描边"命令,将描边创建轮廓,然后再应用渐变。

　　步骤7　单击工具箱中的"星形工具"按钮 ,设置"填充"颜色为CMYK(0,0,0,0),"描边"颜色为"无",在画板中单击,弹出"星形"对话框并进行设置,如图1-18所示。单击"确定"按钮,效果如图1-19所示。

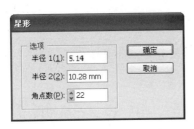

图 1-18

图 1-19

> **操作提示**
>
> 在"星形"对话框中共有 3 个选项,其中"半径 1"是指从星形中心到星形最内点的距离,而"半径 2"是指从星形中心到星形最外点的距离,这两个半径和星形的角点数决定了星形的最终效果。"角点数"是指星形的角点数量。

步骤 8 调整图形大小。使用"直接选择工具"对图形进行调整并将多余锚点删除,如图 1-20 所示。按 Ctrl+[组合键将图形向后移动,如图 1-21 所示。

图 1-20

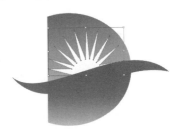

图 1-21

步骤 9 使用"钢笔工具"在画板中绘制图形,如图 1-22 所示。在"渐变"面板中设置图形渐变,如图 1-23 所示。

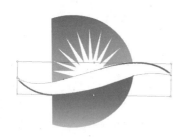

图 1-22

图 1-23

> **操作提示**
>
> 在此处设置渐变滑块的颜色从左到右分别为 CMYK(0,0,100,0)、不透明度为 0% 的 CMYK(0,0,0,0)、CMYK(0,0,100,0)。

步骤 10 在工具选项栏中设置图形的"不透明度"为 50%,图形效果如图 1-24 所示。

用同样的方法,制作出其他半透明渐变图形,如图 1-25 所示。

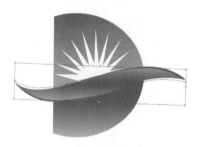

图　1-24

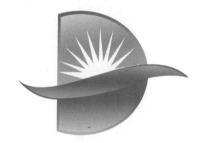

图　1-25

步骤 11　使用"钢笔工具"绘制出其他图形效果,如图 1-26 所示。选中所有图形,执行"对象"→"编组"命令,将图形编组。单击工具箱中的"文字工具"按钮 T ,执行"窗口"→"文字"→"字符"命令,打开"字符"面板并进行设置,如图 1-27 所示。

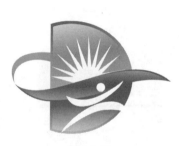

图　1-26

图　1-27

步骤 12　在画板中单击,进入文字输入状态,设置"填充"颜色为 CMYK(90,60,90,40),输入文字,如图 1-28 所示。单击工具箱中的"倾斜工具"按钮 ,在画板中单击,弹出"倾斜"对话框并进行设置,如图 1-29 所示。

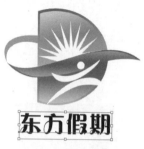

图　1-28

图　1-29

步骤 13　设置完成后,单击"确定"按钮,效果如图 1-30 所示。用同样的方法,输入其他文字,如图 1-31 所示。

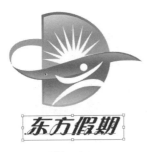

图 1-30

图 1-31

　　步骤 14　至此,基本完成了标志和标准字的设计制作。为媒体发布的需要,标志除彩色图例外,还需要制作黑白图例和反白图例。按 Alt 键将图形组复制一份,调整图形颜色,如图 1-32 所示。用同样的方法,制作出反白图例,如图 1-33 所示。

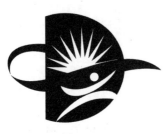

图 1-32

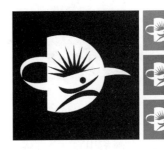

图 1-33

　　步骤 15　制作出标志的黑白图例和反白图例后,还需要制作标志的方格坐标图,通过坐标方格制图法可以了解标志的造型比例、线条粗细、空间距离等相互关系,这样可以快速描绘出企业标志,如图 1-34 所示。还需要提供中英文标准字组合与中英文方格坐标图,如图 1-35 所示。

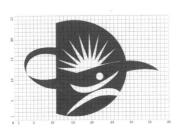

图 1-34

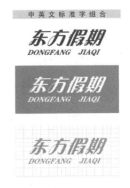

图 1-35

经验提示

标志标准制图主要用于快速、准确地绘制出公司标志,从相等的单位方格中得以了解标志的造型、比例、空间、距离等相互关系,以确保标志造型的精确再现。在实际应用中应严格按长、宽比例放大、缩小。在制作过程中,通常标志以电子文档格式直接缩放,在某些特殊情况下,标志以传统制图法表示时,应按标明的尺寸比例精确绘制。

中英文标准字是企业形象的重要表现元素之一,严禁使用其他字体代替。专用标准字在组合规范的使用中更能使整体协调,进而使企业形象显现强烈的视觉识别,体现企业的特色与内涵。

步骤 16 完成旅行社标志的设计,最终效果如图 1-5 所示。执行"文件"→"存储为"命令,将制作完成的旅行社标志存储为"..\第 1 章\1-2.ai"文件。

经验提示

因为在企业形象识别系统中有许多都是需要印刷的,所以在设计制作标志时,需要在矢量绘图软件中进行设计制作,例如 Illustrator、CorelDRAW 等,并且需要使用 CMYK 印刷色和 300dpi 的分辨率。

项目小结

本实例设计制作旅行社标志。在制作过程中需要了解标志对于企业的意义,掌握通过标志的设计体现公司核心价值与形象的方法,并注意标志中颜色的应用。通过本例的学习,需要掌握标志设计的方法和技巧。

1.3 体验活动 企业标志设计

项目背景

在设计企业标志时,可以采用的主题题材有:企业名称、企业名称首字母、企业名称含义、企业文化与经营理念、企业经营内容与产品造型、企业与品牌的传统历史或地域环境等,要根据不同的情况来设计不同的方案。

项目任务

完成"麦仕"企业标志的设计制作。

项目要求

本实例通过一对飞翔的翅膀寓意企业的展翅高飞和远大理想。在本实例的设计制作过程中,主要使用"钢笔工具"绘制图形;在色彩的运用上,主要使用灰色和洋红色两种颜色,简洁、大方,分步骤操作如图 1-36 所示。

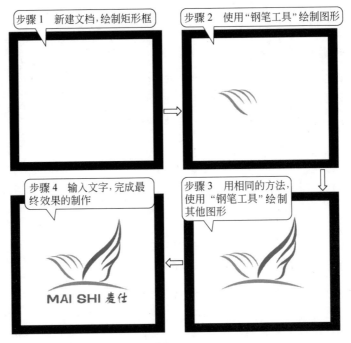

图　1-36

项目评价

评价项目	评价描述	评定标准		
		了解	熟练	理解
基本要求	了解标志设计基础知识	✓		
	了解标志的分类	✓		
	理解标志设计的要求			✓
综合要求	通过本项目中标志的设计制作练习,掌握标志设计的方法,理解标志设计的原则,并且能够根据企业的内涵设计出符合企业特质的标志			

项目2

UI 设 计

在软件的发展史中，UI(User Interface，人机界面或用户界面)设计一度不被重视。而随着近几年来用户对软件界面的美观性、实用性要求越来越高，UI 设计才逐渐被人们重视。其实UI设计就像是工业产品中的工业造型设计一样，是产品的重要卖点之一，一个美观、温馨的 UI 会给人带来舒适的视觉享受，拉近用户与计算机之间的距离。

UI 设计不仅需要客观的设计思想，还需要更加科学、更加人性化的设计理念。如何在本质上提升 UI 的设计品质？这不仅需要考虑到软件界面的视觉设计，还需要考虑到人、产品和环境三者之间的统一，考虑到软件的美观性、实用性，以及在实际应用中可能带来的商业价值。

2.1 UI 设计简介

UI 是指用户和某些系统进行交互方法的集合，这些系统不单单指计算机程序，还包括某种特定的机器、设备、复杂的工具等。UI 设计指对软件的人机交互、操作逻辑、界面美观的整体设计。UI 设计的三大原则是：置界面于用户的控制之下；减少用户的记忆负担；保持界面的一致性。

2.1.1 UI 的分类

随着社会和互联网的发展，人们对 UI 设计的要求越来越高，UI 设计的应用范围也越来越广泛，UI 设计已经不仅仅是图形界面的设计，更重要的是用户体验的设计。衡量 UI 设计的好坏，只有一种标准，那就是用户体验。就 UI 设计来说，大致可以分为以下几种类型。

1. 图标设计

作为 UI 设计中的关键部分，图标在 UI 交互设计中无所不在。随着人们对美、时尚、趣味的不断追求，图标设计也不断花样翻新，越来越多的精美、新颖、富有创造力和想象力的图标充斥着用户的视界。但是，图标设计不仅需要精美、新颖，更重要的是具有良好的可用性，如图 2-1 所示。

图　2-1

2．手机界面设计

随着科技的不断发展，手机的功能也越来越强大，基于手机系统的相关软件界面应运而生，手机界面设计的人性化已不仅仅局限于手机硬件的外观，手机的软件系统已经成为用户直接操作和应用的主体，这就需要有一个美观实用、操作便捷的手机界面。手机软件运行于手机操作系统的软件环境中，手机界面的设计应该基于这个应用平台的整体风格，这样更有利于产品外观的整合，并且符合软件本身的特征和用途，此外手机界面的设计还需要具备个性化的特点，如图 2-2 所示。

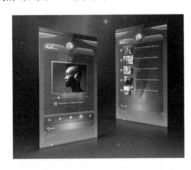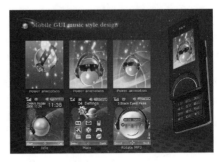

图　2-2

3．软件界面设计

软件是一种工具，而人们与软件的交互性操作都是通过软件界面来进行的，这就使得软件界面的美观性和易用性变得非常重要。

软件界面设计是为了满足软件专业化、标准化的需求而产生的对软件使用界面进行美化、优化、规范化的设计分支，软件界面设计包括软件安装过程设计、软件框架设计、按钮设计、面板设计、菜单设计、标签设计、滚动条及状态栏设计等，如图 2-3 所示。

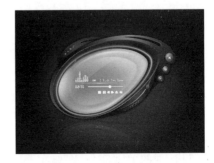

图　2-3

4．网页界面设计

从某种意义上讲，网页界面设计也属于 UI 设计的范畴。网页界面除便利性外还必须具有独立性和创意性，如图 2-4 所示。

5．桌面设计

桌面设计通常指的是操作系统的桌面主题设计，它同样属于 UI 设计的范畴。在崇尚个性的今天，很多用户对千篇一律的系统默认桌面产生了厌倦，打造一个与众不同的、充满个性化色彩的系统桌面成为每一个人的心愿，于是越来越多的设计师开始重视系统桌面的设计，以彰显个性，如图 2-5 所示。

图　　2-4

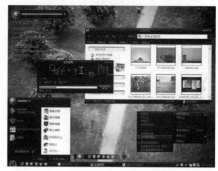

图　　2-5

2.1.2　UI的设计要求

1. 易用性

UI上的各种按钮或者菜单名称应该易懂,用词准确,不要出现模棱两可的字眼,要与同一界面上的其他菜单或按钮易于区分,能够直接明白具体的含义。理想的情况是用户不用查阅帮助就能知道该界面的功能并进行相关的正确操作。

2. 规范性

通常界面设计都按标准界面的规范来设计,即包含"菜单栏、工具栏、工具箱、状态栏、滚动条、右键快捷菜单"的标准格式。可以说,界面遵循规范化的程度越高,其易用性相应就越好。小型软件一般不提供工具箱。

3. 帮助设施

系统应该提供详尽而可靠的帮助文件,在用户使用产生迷惑时可以自己寻求解决方法。

4. 合理性

屏幕对角线相交的位置是用户直视的位置,正上方1/4处为易吸引用户注意力的位置,在放置窗体时要注意利用这两个位置。

5. 美观与协调性

界面大小应该符合美学观点,感觉协调舒适,能在有效的范围内吸引用户的注意力。

6. 菜单位置

菜单是界面上最重要的元素,菜单位置按照功能组织。

7. 独特性

如果一味遵循业界的界面标准,则会丧失自己的个性。在框架符合以上规范的情况下,设计具有自己独特风格的界面尤为重要。尤其在商业软件流通中有着很好的潜移默化的广

告效果。

8. 快捷方式的组合

在菜单及按钮中使用快捷键可以让喜欢使用键盘的用户操作得更便捷。在 Windows 操作系统及其应用软件中快捷键的使用大多是一致的。

9. 安全性

在界面上通过各种方式控制出错概率,以减少因人为的错误引起的破坏。开发者应当周全地考虑各种可能发生的情况,使出错的可能性降至最低。

10. 多窗口应用与系统资源

设计良好的软件不仅要有完备的功能,而且要尽可能地少占用资源。在多窗口系统中,有些界面要求必须保持在最顶层,以避免用户在打开多个窗口时进行不停切换,甚至最小化其他窗口来显示该窗口。

2.2 教学活动 手机操作界面设计

项目背景

随着科技的不断发展,手机的功能越来越强大,基于手机系统的相关软件也越来越多。手机设计的人性化已经不再局限于手机的外观,手机的软件系统已经成为用户直接操作和应用的主体,时尚、便捷的手机界面自然成为人们所青睐的选择。

项目任务

完成手机操作界面的设计制作。

项目分析

如今已经进入了一个彰显个性的时代,而作为必不可少的随身携带物品——手机,自然也要有十足的个性,不只是外表,连操作界面都要与众不同。而如何才能彰显手机个性? 这就要求设计师对当今社会上 UI 设计的流行趋势及手机界面的设计方法都能有所了解,通过结合二者制作出个性化十足的手机界面。

颜色应用

以绿叶图片作为背景,衬以流动的半透明光环,在界面的上下方添加黑色细密网格,再配以立体的文字及半透明图形效果,使整体界面显现一种灵动的感觉。

设计构思

本实例设计制作的是一个手机 UI,以优美的绿叶水珠图片作为主体背景,在界面上方显示时间文字,在下方做蓝光照射效果,用半透明的网格线作为衬托,在界面中心添加流动水环效果,最终效果如图 2-6 所示。

设计师提示

在本实例中,制作时需要注意"路径查找器"的使用方法,通过"路径查找器"可以对图形进行多种不同的操作,是 Illustrator 中最重要的功能之一。

技能分析

在本例中主要应用了以下工具。

- 矩形网格工具:可以使用"矩形网格工具"制作出细密的

图 2-6

网格效果。

- 路径查找器：通过"路径查找器"可以进行连接、闭合路径等操作。
- 凸出和斜角：通过"凸出和斜角"可以对图形、文字、图像添加3D效果。
- 剪切蒙版：通过"剪切蒙版"可以将图形不需要显示的部分隐藏，而且不会对图形造成损坏。

项目实施

步骤1　打开 Illustrator 软件，执行"文件"→"新建"命令，弹出"新建文档"对话框，如图 2-7 所示，设置完成后，单击"确定"按钮，新建一个空白文档。执行"文件"→"置入"命令，置入素材 "..\第2章\素材\001.jpg"，单击控制栏上的"嵌入"按钮，将图像嵌入文档中，如图 2-8 所示。

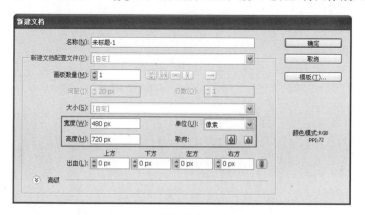

图　2-7

图　2-8

步骤2　单击工具箱中的"矩形网格工具"按钮▦，在工具选项栏中设置"填充"颜色为 "无"，"描边"颜色为 RGB(0,0,0)，在画板中绘制矩形网格，如图 2-9 所示。单击工具箱中 的"圆角矩形工具"按钮▣，在画板空白处单击，弹出"圆角矩形"对话框并进行设置，如 图 2-10 所示。

图　2-9

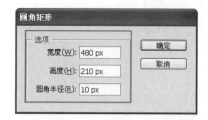

图　2-10

🐝 **小技巧**

　　在绘制矩形网格时，可以在按住鼠标左键的同时，按键盘上的上、下、左、右方向键来 控制矩形网格的疏密。按方向键上、右可以增加矩形网格数量；按方向键下、左可以减少 矩形网格数量。除了直接在画板中拖曳绘制矩形网格外，还可以在画板中单击，在弹出的 "矩形网格工具选项"对话框中进行相应设置，完成矩形网格的绘制。

经验提示

在 Illustrator 中,大多数绘图工具都可以在画板中单击,通过在弹出的对话框中进行相应设置来绘制尺寸精确的图形。也可以直接在画板中进行绘制,通过控制方向键来调整绘制图形的相关属性。

步骤 3 设置完成后,单击"确定"按钮完成圆角矩形的绘制,如图 2-11 所示。选中图形,单击工具箱中的"钢笔工具"按钮 ✎,对圆角矩形的锚点进行调整,效果如图 2-12 所示。

图 2-11 图 2-12

操作提示

此处在空白区域绘制圆角矩形是为了避免因其他图形的视觉干扰而造成操作失误。

小技巧

使用"钢笔工具"单击锚点,可以将锚点删除;单击路径,可以在路径上建立新锚点;按住 Alt 键可以对锚点进行角点与平滑点之间的互相转换操作;按 Ctrl 键可以移动锚点的位置。

步骤 4 单击工具箱中的"选择工具"按钮 ▶,移动图形位置,如图 2-13 所示。按住 Shift 键同时选中圆角矩形与下方的矩形网格,执行"对象"→"剪切蒙版"→"建立"命令,效果如图 2-14 所示。

图 2-13

图 2-14

经验提示

"剪切蒙版"是一个可以用形状遮盖其他图形的对象,因此使用剪切蒙版后,只能看到蒙版形状内的区域,从效果上来说,就是将图形裁剪为蒙版的形状。剪切蒙版和遮盖的对象称为剪切组合。可以通过选择两个或多个对象或者一个组或图层中的所有对象来建立剪切组合。

　　对象级剪切组合在"图层"面板中组合成一组。如果创建图层级剪切组合,则图层顶部的对象会剪切下面的所有对象。对对象级剪切组合执行的所有操作(如变换和对象)都基于剪切蒙版的边界,而不是未遮盖的边界。在创建对象级的剪切蒙版之后,只能通过使用"图层"面板、"直接选择工具"或隔离剪切组来选择剪切的内容。

　　有以下规则适用于创建剪切蒙版:

- 蒙版对象将被移到"图层"面板中的蒙版组内(前提是它们尚未处于此位置);
- 只有矢量对象可以作为剪切蒙版,不过,任何图形都可以被蒙版;
- 使用"直接选择工具"改变剪贴路径形状;
- 对剪贴路径应用填充或描边。

　　步骤5　选中建立剪切蒙版的图形,执行"窗口"→"透明度"命令,在打开的"透明度"面板中设置图形的"不透明度"值为80%,如图2-15所示。效果如图2-16所示。

图　2-15　　　　　　　　　　　　　图　2-16

　　步骤6　单击工具箱中的"文字工具"按钮T,按Ctrl+T组合键打开"字符"面板,在"字符"面板中进行设置,如图2-17所示。在画板中单击,进入文字输入状态,执行"窗口"→"颜色"命令,在打开的"颜色"面板中进行设置,如图2-18所示。

图　2-17　　　　　　　　　　　　　图　2-18

　　步骤7　设置完成后,在画板中输入文字,如图2-19所示。选中输入的文字,执行"效果"→3D→"凸出和斜角"命令,弹出"3D凸出和斜角选项"对话框并进行设置,如图2-20所示。

平面广告项目设计与制作综合实训(第2版)

图　2-19

图　2-20

操作提示

　　在 Illustrator 软件中,文字颜色为默认的黑色,无论"填充"颜色值是什么,一旦进入文字输入状态,"填充"颜色值都会变成默认的黑色。若想更改文字颜色,可以在画板中单击进入文字输入状态后,通过工具箱、"颜色"面板、选项栏来改变文字颜色,或者在文字输入完成后再对文字的颜色进行改变。

　　步骤8　设置完成后,单击"确定"按钮,效果如图 2-21 所示。用同样的方法,输入其他文字,如图 2-22 所示。

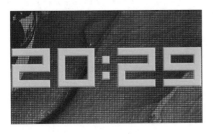

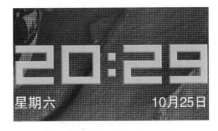

图　2-21

图　2-22

　　步骤9　单击工具箱中的"多边形工具"按钮 ◎ ,设置"填充"颜色为 RGB(255,255,255),"描边"颜色为"无",在画板中绘制一个三角形,如图 2-23 所示。单击工具箱中的"矩形工具"按钮 ▢ ,在画板中绘制矩形,如图 2-24 所示。

图　2-23

图　2-24

 操作提示

使用"多边形工具"在画板中单击,在弹出的"多边形"对话框中,可以设置半径与边数,如图 2-25 所示。

步骤 10 同时选中两个图形,执行"窗口"→"路径查找器"命令,打开"路径查找器"面板,如图 2-26 所示。在打开的"路径查找器"面板中单击"联集"按钮 ,将两个图形合并。使用"多边形工具"再绘制一个三角形,如图 2-27 所示。

| 图 2-25 | 图 2-26 | 图 2-27 |

步骤 11 同时选中两个图形,单击"路径查找器"中的"差集"按钮 ,将两个图形相减,效果如图 2-28 所示。在"透明度"面板中设置"不透明度"值为 40%,效果如图 2-29 所示。

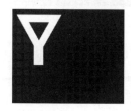

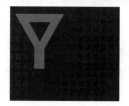

| 图 2-28 | 图 2-29 |

步骤 12 使用"矩形工具"在画板中绘制矩形,如图 2-30 所示。选中绘制的矩形,执行"窗口"→"渐变"命令,在打开的"渐变"面板中进行设置,如图 2-31 所示。

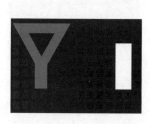

| 图 2-30 | 图 2-31 |

 操作提示

在此处设置渐变滑块的颜色从左到右分别为 RGB(0,166,237)、RGB(0,224,237)。要想调整渐变颜色,可以双击渐变滑块,在打开的面板中更改渐变滑块的颜色;也可以单击渐变滑块,在"颜色"面板中修改渐变滑块颜色。

步骤 13　图形效果如图 2-32 所示。用同样的方法,绘制出其他图形,制作出手机信号效果,如图 2-33 所示。选中所绘制手机信号图形,执行"对象"→"编组"命令,将绘制的图形编组。

图　2-32

图　2-33

步骤 14　使用"圆角矩形工具",设置"填充"颜色为任意颜色,"描边"颜色为"无",在画板中绘制一个"圆角半径"为 1px 的圆角矩形,如图 2-34 所示。使用"文字工具",在画板中单击,设置"填充"颜色为 RGB(215,215,218),输入文字,如图 2-35 所示。

图　2-34

图　2-35

步骤 15　选中文字,执行"文字"→"创建轮廓"命令,将文字转换为图形,同时选中文字与图形,单击"路径查找器"面板中"差集"按钮 ▣ 后,效果如图 2-36 所示。单击工具箱中的"椭圆工具"按钮 ◯,设置"描边"颜色为"无",在"渐变"面板中进行设置,如图 2-37 所示。

图　2-36

图　2-37

 操作提示

在此处设置渐变滑块的颜色从左到右分别为 RGB(89,87,87)和 RGB(230,230,230)。

步骤 16　在画板中绘制图形,如图 2-38 所示。选中图形,单击工具箱中的"旋转工具"按钮 ↻,按住 Alt 键在画板中单击,弹出"旋转"对话框并进行设置,如图 2-39 所示。

步骤 17　单击"复制"按钮,得到旋转复制后的图形,如图 2-40 所示。多次按 Ctrl+D 组合键执行"再次变换"命令并在"渐变"面板中调整圆形的渐变颜色,效果如图 2-41 所示。

图 2-38

图 2-39

图 2-40

图 2-41

步骤18 使用"圆角矩形工具",设置"圆角半径"为1px,"填充"颜色为 RGB(190,187,190),"描边"颜色为 RGB(215,215,216),在画板中绘制图形,如图 2-42 所示。设置"填充"颜色为"无","描边"颜色为 RGB(255,255,255),在工具选项栏中设置"描边"粗细为2pt,再次绘制图形,如图 2-43 所示。

图 2-42

图 2-43

步骤19 使用"矩形工具",设置"填充"颜色为 RGB(255,255,255),"描边"颜色为"无",在画板中绘制矩形,如图 2-44 所示。再次在画板中绘制图形,如图 2-45 所示。

图 2-44

图 2-45

步骤20 使用"选择工具"选中两个矩形,单击"路径查找器"面板中的"联集"按钮 将两个图形合并,设置"不透明度"为40%。在未选中图形状态下,设置"描边"颜色为 RGB(0,0,0),在"渐变"面板中进行设置,如图 2-46 所示。在画板中绘制图形,如图 2-47 所示。

平面广告项目设计与制作综合实训(第2版)

图 2-46

图 2-47

步骤 21 选中绘制的图形,执行"窗口"→"描边"命令,打开"描边"面板,单击"描边"面板上"对齐描边"右侧的"使描边外侧对齐"按钮⬜,如图 2-48 所示。效果如图 2-49 所示。

图 2-48

图 2-49

 经验提示

使用图形工具绘制的图形,"对齐描边"默认为"使描边居中对齐",如果想更改图形的"对齐描边"样式,则需要在绘制完成后再行更改。

操作提示

此处设置渐变滑块的颜色从左到右分别为 RGB(114,252,2)、RGB(0,149,68)。

步骤 22 使用"钢笔工具"在画板中绘制图形,并设置"填充"颜色为 RGB(0,0,0),"描边"颜色为"无",如图 2-50 所示。完成手机上部界面的绘制,如图 2-51 所示。

图 2-50

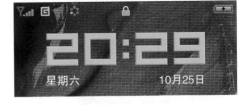

图 2-51

步骤 23 按照前面同样的方法,绘制出下部界面的网格效果,如图 2-52 所示。

步骤 24 使用"圆角矩形工具",设置"填充"颜色为 RGB(255,255,255),"描边"颜色为"无",在画板中绘制一个"圆角半径"为 4px 的圆角矩形,如图 2-53 所示。使用"钢笔工具"在画板中绘制图形,如图 2-54 所示。选中两个图形,单击"路径查找器"面板中的"联集"按钮⬜,将两个图形合并。

图 2-52

步骤 25 使用"矩形工具",设置"填充"颜色为 RGB(255,255,255),"描边"颜色为 "无",在画板中绘制图形,如图 2-55 所示。选中矩形和下方的图形,单击"路径查找器"面板 中的"减去顶层"按钮，效果如图 2-56 所示。

图 2-53 图 2-54 图 2-55 图 2-56

操作提示

在"路径查找器"面板中对图形进行相加、相减等操作后生成图形的图形颜色、描边等 与进行操作前最顶层图形相同。

步骤 26 在"透明度"面板中设置图形的"不透明度"为 50%,效果如图 2-57 所示。按 Ctrl+C 组合键复制图形,再按 Ctrl+F 组合键将复制的图形粘贴在前面,如图 2-58 所示。

步骤 27 选中复制的图形,单击工具箱中的"橡皮擦工具"按钮，将图形下半部分擦 除并设置图形的"不透明度"为 40%,效果如图 2-59 所示。再次按 Ctrl+F 组合键将图形复 制,单击工具箱中的"互换填色与描边"按钮,设置"描边"的"不透明度"为 30%,并绘制出其 他图形,效果如图 2-60 所示。选中所绘制的图形,将图形编组。

图 2-57 图 2-58 图 2-59 图 2-60

步骤 28 执行"效果"→"风格化"→"投影"命令,弹出"投影"对话框,设置"颜色"为 RGB(0,0,0),其他设置如图 2-61 所示。设置完成后,单击"确定"按钮,效果如图 2-62 所示。

图　2-61　　　　　　　　　　　　　　　　　　图　2-62

　　步骤 29　使用"椭圆工具",设置"填充"颜色为 RGB(255,255,255),"描边"颜色为"无",在画板中绘制圆形,使用"多边形工具"在画板中绘制三角形,如图 2-63 所示。选中绘制的三角形,使用"钢笔工具"在图形路径上单击添加锚点并进行调整,如图 2-64 所示。

　　步骤 30　选中两个图形,单击"路径查找器"中的"联集"按钮。使用"椭圆工具",在画板中绘制圆形,选中圆形与后方的图形,单击"路径查找器"中的"差集"按钮将图形相减,效果如图 2-65 所示。使用"矩形工具",在"渐变"面板中进行设置,如图 2-66 所示。

图　2-63　　　　　　　图　2-64　　　　　　　图　2-65　　　　　　　图　2-66

　　步骤 31　在图形上方绘制矩形,如图 2-67 所示。同时选中矩形与下方图形,单击"透明度"面板右上角的下三角按钮,在弹出的菜单中选择"建立不透明蒙版"选项,并设置图形的"不透明度"为 80%,效果如图 2-68 所示。

　　步骤 32　将图形复制并粘贴在前面,使用"橡皮擦工具"将图形下半部分擦除,效果如图 2-69 所示。再次粘贴复制的图形,互换填色与描边,设置"不透明度"为 50%,效果如图 2-70 所示。

图　2-67　　　　　　　图　2-68　　　　　　　图　2-69　　　　　　　图　2-70

步骤 33　用同样的方法,绘制出界面下方的其他图形,如图 2-71 所示。

图　2-71

步骤 34　使用"椭圆工具",设置"描边"颜色为"无",在"渐变"面板中设置渐变,如图 2-72 所示。在画板中绘制图形,如图 2-73 所示。

图　2-72

图　2-73

操作提示

此处设置渐变滑块的颜色从左到右分别为 RGB(228,244,253)、不透明度为 80% 的 RGB(4,197,242)、不透明度为 0% 的 RGB(4,27,124)。

步骤 35　使用"矩形工具"在画板中绘制一个矩形,如图 2-74 所示。同时选中椭圆和矩形,执行"对象"→"剪切蒙版"→"建立"命令,选中建立剪切蒙版的图形,多次按 Ctrl+[组合键将图形后移,如图 2-75 所示。

图　2-74

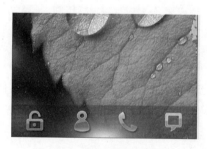

图　2-75

步骤 36　使用"椭圆工具",设置"描边"颜色为"无",在"渐变"面板中进行设置,如图 2-76 所示。在画板中绘制图形,如图 2-77 所示。

操作提示

此处设置渐变滑块的颜色从左到右分别为 RGB(1,138,216)、不透明度为 20% 的 RGB(1,138,216)、RGB(1,138,216)。

图 2-76

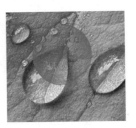

图 2-77

步骤 37 将绘制的图形复制并粘贴在前面,使用"选择工具"调整图形大小,如图 2-78 所示。选中两个图形,执行"对象"→"复合路径"→"建立"命令,得到复合路径,如图 2-79 所示。

步骤 38 使用"椭圆工具",设置"填充"颜色为 RGB(0,207,255),"描边"颜色为"无",在画板中绘制图形,设置图形的"不透明度"为 6%。将图形复制并粘贴在前面,调整图形大小,更改图形"填充"颜色为 RGB(148,234,247),设置图形的"不透明度"为 100%,效果如图 2-80 所示。选中两个圆形,执行"对象"→"混合"→"建立"命令,效果如图 2-81 所示。

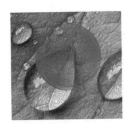

图 2-78

图 2-79

图 2-80

图 2-81

操作提示

可以混合对象以创建形状,并在两个对象之间平均分布形状。也可以在两个开放路径之间进行混合,在对象之间创建平滑的过渡;或组合颜色和对象的混合,在特定对象形状中创建颜色过渡。

步骤 39 用同样的方法,绘制出其他图形,如图 2-82 所示。使用"矩形工具",设置"填充"颜色为 RGB(0,0,0),"描边"颜色为"无",在画板中绘制一个和页面等大的矩形,设置图形的"不透明度"为 50%,按 Ctrl+[组合键将图形后移几层,完成最终效果,如图 2-83 所示。

图 2-82

图 2-83

步骤40　手机整体预览效果如图2-6所示。执行"文件"→"存储为"命令，将文件保存为
"..\第2章\2-2.ai"。

项目小结

本实例设计制作手机UI。在制作过程中需要注意UI设计的美观性和合理性，注意UI
设计布局的方法，了解UI设计中使用到的一些工具与技巧。通过本例的学习，需要掌握UI
的设计方法和要领。

2.3　体验活动　手机音乐界面设计

项目背景

手机界面包括界面背景、界面主题和界面按钮等部分，背景部分可以使用普通位图代替，
界面主题和按钮则必须通过设计师来制作，好的主题样式可以使手机界面变得更加生动。

项目任务

完成手机音乐界面的设计制作。

项目要求

首先将素材图像置入画板中，在画板中绘制图形，通过单击"路径查找器"面板中的"联
集"按钮 ⬜ 将图形合并，再次绘制其他图形。在画板中输入文字，通过复制文字并改变描边
粗细为文字添加描边效果。在画板中心位置绘制人物头像，并通过为图形添加半透明渐变制
作出高光效果，最后制作出其他图形并输入文字，完成最终效果，分步骤操作如图2-84所示。

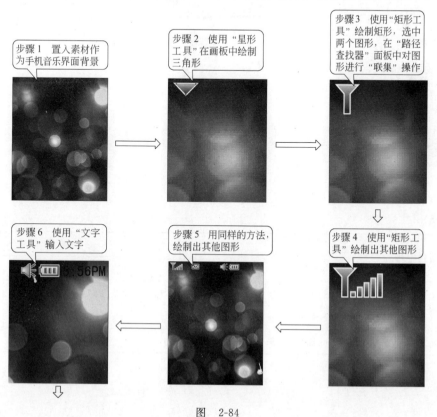

图　2-84

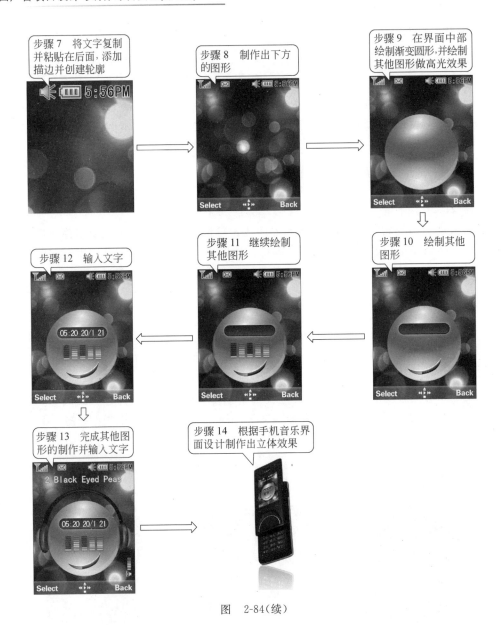

图 2-84(续)

项 目 评 价

评价项目	评价描述	评定标准		
		了解	熟练	理解
基本要求	了解 UI 设计的分类	√		
	了解 UI 的设计要求	√		
综合要求	通过手机 UI 的制作,了解 UI 的基本设计方法			

项目3

卡 片 设 计

卡片设计可谓是方寸之间的艺术,在人们的日常生活中,可以看到各种各样种类繁多的卡片,如银行卡、会员卡、公交卡等,各种卡片已经成为人们日常生活中不可缺少的物品。本项目将介绍卡片的设计方法和技巧,使学生能够在有限的空间发挥艺术设计的魅力。

3.1 卡片设计简介

在人们的日常生活中,各种卡片随处可见,卡片设计就是针对人们日常生活中各种应用类型的卡片的外观设计,又被很多设计者称为"方寸之间的艺术"。除了其本身具有某些特定的功能以外,在有限的空间中准确地传达画面信息,可以说是艺术中的艺术。

3.1.1 卡片的分类

卡片的设计制作产品包括:各类纸卡、PVC卡、电信IP充值卡、IC卡、磁卡、条码卡、贵宾卡、会员卡、工作证卡、医疗卡、金属卡、游戏点卡等近百种,大致可以将卡片分为以下几种类型。

1. 银行卡

银行卡是指由商业银行发行的具有消费信贷、转账结算、存取现金等全部或者部分功能的电子支付卡片。银行卡以其方便、安全、时尚等特点日益成为消费者的首选支付工具,如图3-1所示。

 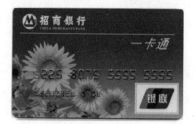

图　3-1

2. 邮币卡

邮币卡通常是指由国家(地区)邮政部门发行的邮资凭证或者是各种材质的钱币,主要包括:邮票、纪念币、钱币、IC电话卡、电话充值卡等,如图3-2所示。

3. 会员卡

会员卡泛指身份识别卡,包括商场、宾馆、健身中心、酒店等消费场所的会员认证。会员

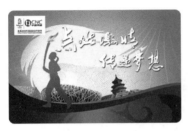

图 3-2

卡能够提高顾客购买意愿,建立顾客品牌忠诚度。会员卡包括很多种,从等级上分,有普通会员卡、贵宾卡等。它们的用途非常广泛,只要涉及识别身份的地方,都要用到身份识别卡,即会员卡,如俱乐部、公司、机关、团体等,如图 3-3 所示。

图 3-3

4. 其他卡片

除了前面所提到的卡片外,在人们的日常生活中还能够看到许多各种各样的卡片,如员工卡、公交卡、就餐卡等,如图 3-4 所示。

图 3-4

3.1.2 卡片的设计要求

在进行卡片设计的时候,需要遵循如下设计原则。

1. 构图合理

各种卡片的设计本身留给设计者的空间有限,因此构图的合理性非常重要,好的构图可以使卡片主题突出,并具有很好的审美价值。

2. 体现价值

卡片的设计需要能够体现价值而不是价格,用好听的、理想的名字唤起客户对消费的向往。会员卡的最高价格应该是一种象征,体现服务的顶级水平,应该轻易没有人买得起,这才是一种象征,最高价格应该高于客户的平均消费水平。

3．卡片的级别

卡片的级别不宜太多，特别是会员卡，不要低于三种，也不要多于六种，这样介绍起来才有针对性。会员卡之间的价位应该保持阶梯上升，拉大优惠的差距，体现会员制的意义。中间价的会员卡价格应该以大部分的主要客户能承受得起的价位推出，保证留住骨干客户。

4．突出纪念

各种卡片的发行必然有其特殊的原因，特别是邮币卡和银行卡，因此设计的艺术应该经得起时间的考验，如何进行合理的设计需要设计师仔细地推敲。

卡片作为一种特殊的艺术设计作品，在设计元素上有着和其他设计类型作品不同的地方。例如，邮币卡属于一种发行的有价票券，政治性很强。它要求设计者一定要按照既定的主题进行创作，画面构思必须能明确表现主题的思想内容，并且邮币卡的设计必须印有国名、地区名称和发行机构名称，面值也是邮币卡不可缺少的元素，是邮币卡最初发行价值。对于其他种类的卡片，则需要设计者能够很好地把握设计风格，对卡片的主题形象刻画应该做到细致、艺术，并且设计人员还必须懂得印刷和相关的制作工艺。

3.2 教学活动 普通会员卡设计

项目背景

会员卡及其他各种卡片的设计是企业视觉识别系统中非常重要的一个项目，在商业发达的市场经济社会中，各种会员卡已经成为企业形象和文化宣传展示的重要手段之一，本节以摄影会员卡的设计为例，介绍会员卡的设计方法技巧，以及相关知识。

项目任务

完成普通会员卡的设计制作。

项目分析

本实例设计一个摄影会员卡，该会员卡主要体现女性美，会员卡的主体为欧式花纹图形，配合抽象的蝴蝶形状图形，更贴近该会员卡的主题，在卡片的正中心位置输入卡片的主体内容文字，整个会员卡简洁大方又不失华丽。

颜色应用

本实例设计的是摄影会员卡，使用紫色作为主色调。紫色给人以高贵、优越、幽雅、流动等感觉。在艺术家的眼里，紫色通常代表着神秘和尊贵高尚。正因为紫色的这种特点，因此紫色从古至今在很多领域发挥着不可或缺的作用。

设计构思

本实例的制作过程中，首先使用"矩形工具"绘制矩形并填充渐变颜色，接着使用"钢笔工具"绘制蝴蝶图形，并复制多个进行排列，构成会员卡的背景效果，然后，在卡片上输入相应的文字内容，最后结合使用"钢笔工具"、"旋转工具"绘制出会员卡上的花纹图形，最终效果如图3-5所示。

图 3-5

设计师提示

因为本实例设计制作的名片最终是需要输出印刷的，所以在名片中置入的图像，颜色模式必须是CMYK，分辨

率必须是 300dpi 以上,而且需要注意"出血"的设置。

技能分析

在本实例中主要应用了以下工具。

- "变换"命令:执行"对象"→"变换"命令,在下级菜单中有以下几个选项,再次变换、移动、旋转、对称、缩放、倾斜、分别变换和重置定界框,选择相应的命令同样可以对对象进行变换操作。

 - 再次变换:在对对象进行移动、缩放、旋转、镜像或倾斜等操作后,执行"再次变换"命令,可以重复前一个变换。在需要对同一变换操作重复数次,或者复制对象时,该命令特别有用。

 - 移动、旋转、对称、缩放、倾斜:选择对象后,执行"变换"菜单中的"移动"和"旋转"等命令时,可以弹出相应的变换对话框,这与选择对象后,双击选择、旋转等工具时弹出的对话框相同,在对话框中可以精确地设置各种变换参数。

 - 分别变换:执行"分别变换"命令可以弹出"分别变换"对话框,在对话框中可以设置水平和垂直的缩放比例,另外还可以同时设置水平和垂直方向的移动距离,以及对象的旋转角度。选择"对称 X"或"对称 Y"时,可基于 X 轴或 Y 轴镜像对称,选择"随机"选项,则可在指定的变换数值内,随机变换对象。

 - 重置定界框:在对选中的对象进行旋转变换后,对象的定界框也会随之发生旋转,执行"对象"→"变换"→"重置定界框"菜单命令,可以将定界框重新设置为水平方向。

- 编组:当画板中对象比较多时,可以将多个对象编组在一起,将它们当作一个整体进行操作,这样就可以同时移动或变换若干个对象,而不会影响它们各自的属性和相对位置。

- 不透明度:在绘制一些特殊效果时,如半透明效果、阴影效果和玻璃效果等,都可以使用"透明度"面板或是"控制"面板中的"不透明度"选项来设置对象的透明度。

- 剪切蒙版:剪切蒙版是一个可以用自身的形状来遮盖其他图层的对象,在创建剪切蒙版后,只能看到位于蒙版形状内的对象,从效果上来说,就是将图形裁剪为蒙版的形状,剪切蒙版和被蒙版的对象统称为剪切组合,并在"图层"面板中用虚线标出,只有矢量对象可以作为剪切蒙版,任何对象都可以作为被遮盖的对象。

- "描边"面板:"描边"面板用于控制线段是虚线还是实线、描边的斜接限制、描边的粗细与虚线的次序、线段端点的样式等,通过设置这些选项可以得到不同外观与效果的描边。在默认的情况下,"描边"面板只会显示"粗细"选项,可以通过选择"描边"面板菜单中的"显示选项"将其他选项显示出来。

 - 粗细:可以在"粗细"右侧文本框中输入数值,或者从下拉列表中选择描边的宽度。

 - 端点样式:端点是指一条开放线段两端的端点,在"粗细"文本框选项的右侧有 3 种样式——"平头端点"用于创建具有方形端点的描边线;"圆头端点"用于创建具有半圆形端点的描边线;"方头端点"用于创建具有方形端点且在线段端点之外延伸出线条宽度一半的描边线,此选项能让线段的粗细沿线段各方向均匀地延伸出去。

➢ 线段连接样式：连接是指直线段改变方向的地方，也就是拐角。在端点样式按钮下方有 3 个按钮可以控制线段的连接样式——"斜接连接" 用于创建具有点式拐角的描边线，选择这一项时可以在左侧的"斜接限制"文本框中输入一个 0～500 的斜接限制数值，斜接限制值可以控制在什么样的情况下将斜接连接切换成斜角连接（默认的斜接限制是 4，这表示当连接点的长度达到描边粗细的 4 倍时，将斜接连接切换为斜角连接。如果斜接限制为 1，则直接生成斜角连接）；"圆角连接" 用于创建具有圆角的描边线；"斜角连接" 用于创建具有方形拐角的描边线。

➢ 对其描边：如果是闭合路径，可以通过"描边"面板的 3 个对齐按钮来确定路径与描边的对齐方式。

➢ 虚线：选中一条路径后，再选中"虚线"复选框可以创建虚线。通过输入短划的长度和短划间的间隙来指定虚线的次序。输入的数字会按次序重复，因此只要建立了图案，则无须再一一输入所有文本框。

项目实施

步骤 1　打开 Illustrator 软件，执行"文件"→"新建"命令，弹出"新建文档"对话框，设置如图 3-6 所示，单击"确定"按钮，新建一个空白文档，单击工具箱中的"矩形工具"按钮 ，在工具箱中设置"描边"颜色为"无"，在画板中单击弹出"矩形"对话框，设置如图 3-7 所示。

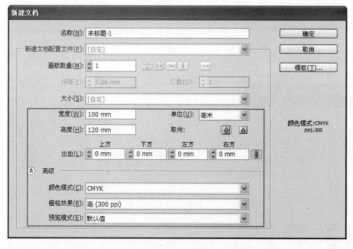

图　3-6

图　3-7

? 经验提示

本实例制作的会员卡尺寸为标准的 85.5mm×54mm，在制作时四边各含 1mm 出血位。

步骤 2　单击"确定"按钮，在画板中绘制矩形，如图 3-8 所示。执行"视图"→"显示标尺"命令，显示出标尺，在标尺中拖出参考线，如图 3-9 所示。

图　3-8

图　3-9

小技巧

按 Ctrl＋；组合键可以隐藏/显示参考线,按 Ctrl＋Alt＋；组合键可以锁定或解锁参考线。

经验提示

标准会员卡成品尺寸为 85.5mm×54mm,在制作时四边需要各设置出血值(在 1～ 3mm 之间)。异型卡下单时需要注明尺寸大小。

会员卡的类型有许多种,下面对会员卡常用尺寸进行分类介绍,如图 3-10 所示。

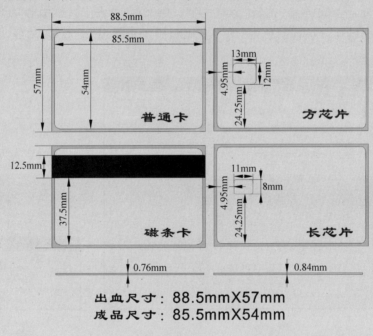

图　3-10

步骤 3　选择刚刚绘制的图形,执行"窗口"→"渐变"命令,打开"渐变"面板,设置如 图 3-11 所示,渐变效果如图 3-12 所示。按 Ctrl＋2 组合键锁定对象。

操作提示

此处从左到右分别设置色标颜色值为:CMYK(80,100,40,55)和 CMYK(70,100,40,0)。

图 3-11 图 3-12

步骤 4 单击工具箱中的"钢笔工具"按钮，设置"填充"和"描边"颜色为"无"，在画板中绘制路径，如图 3-13 所示。设置"填充"颜色为 CMYK(3,0,13,0)，效果如图 3-14 所示。

步骤 5 用相同方法，使用"钢笔工具"绘制路径，如图 3-15 所示，设置"填充"颜色为 CMYK(3,0,13,0)，效果如图 3-16 所示。

图 3-13 图 3-14 图 3-15 图 3-16

步骤 6 选择蝴蝶翅膀图形，复制并粘贴该图形，移动到相应的位置，执行"对象"→"变换"→"对称"命令，弹出"镜像"对话框，如图 3-17 所示，设置为默认，单击"确定"按钮，水平翻转图形，如图 3-18 所示。

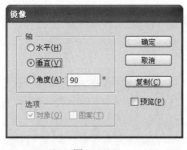
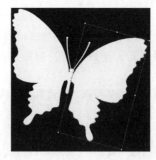

图 3-17 图 3-18

步骤 7 同时选中刚刚绘制的所有图形，执行"窗口"→"路径查找器"命令，打开"路径查找器"面板，单击该面板上的"联集"按钮，如图 3-19 所示，图形效果如图 3-20 所示。

 操作提示

　　单击"路径查找器"面板中的"联集"按钮，可以将选中的两个图形相加，生成一个新的图形。

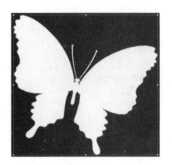

图　3-19　　　　　　　　　　　　　　　　　　　图　3-20

步骤 8　按 Alt 键复制多个图形,使用"对齐"面板进行相应调整,如图 3-21 所示。选择复制的所有图形,执行"对象"→"编组"命令,将图形编组,执行"窗口"→"透明度"命令,打开"透明度"面板,设置"不透明度"为 80%,如图 3-22 所示。

图　3-21　　　　　　　　　　　　　　　　　　　图　3-22

操作提示

利用"对齐"面板上的"垂直居中分布"按钮 和"水平居中分布"按钮 ,可以将选中的图形,水平对齐或居中对齐。

步骤 9　图形效果如图 3-23 所示。使用"矩形工具",设置工具选项栏中的"填充"和"描边"颜色为"无",在画板中绘制矩形路径,如图 3-24 所示。

图　3-23　　　　　　　　　　　　　　　　　　　图　3-24

步骤 10　同时选择刚刚绘制的路径和编组图形,执行"对象"→"剪切蒙版"→"建立"命令,建立剪切蒙版,效果如图 3-25 所示。打开"透明度"面板,设置"不透明度"为 15%,效果如图 3-26 所示。

图 3-25

图 3-26

 操作提示

剪切蒙版利用一个对象隐藏其他对象的某些部分。

步骤 11 双击两次刚刚创建剪贴蒙版的图形,进入"编组"模式,选择单个图形,如图 3-27 所示,复制该图形,按 Esc 键退出编组模式,选择创建剪贴蒙版的图形,按 Ctrl＋2 组合键将其锁定,粘贴刚刚复制的图形,使用"选择工具"对其进行旋转放大等操作,如图 3-28 所示。

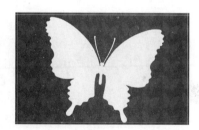

图 3-27

图 3-28

 操作提示

使用"移动工具"放大或缩小图形时,按住 Shift 键可以等比例放大或缩小图形,按住 Alt 键可以以中心放大或缩小图形,Shift 键和 Alt 键同时按下时,则以中心等比例放大或缩小图形。

步骤 12 设置工具选项栏中的"填充"颜色为"无","描边"颜色为 CMYK(15,22,65,0),执行"窗口"→"描边"命令,打开"描边"面板,设置如图 3-29 所示,描边效果如图 3-30 所示。

图 3-29

图 3-30

平面广告项目设计与制作综合实训(第2版)

步骤 13 执行"对象"→"路径"→"轮廓化描边"命令,将描边转换为轮廓,如图 3-31 所示。使用"移动工具"对其进行缩小调整并移动到合适的位置,如图 3-32 所示。

图 3-31

图 3-32

步骤 14 按 Alt 键复制该图形,移动到合适的位置,使用"移动工具"对其进行相应的调整,如图 3-33 所示。单击工具箱中的"文字工具"按钮 T,设置"填充"颜色为 CMYK(0,19,100,0),"描边"颜色为"无",执行"窗口"→"文字"→"字符"命令,打开"字符"面板,设置如图 3-34 所示。

图 3-33

图 3-34

小技巧

按 Ctrl+T 组合键,同样可以调出"字符"面板。

步骤 15 设置完成后,在画板中输入文字,如图 3-35 所示。用相同方法输入其他文字,如图 3-36 所示。

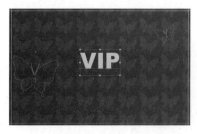

图 3-35

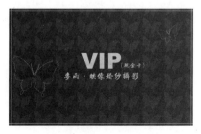

图 3-36

步骤 16 使用"钢笔工具"在画板中绘制路径,并设置"填充"颜色为 CMYK(0,19,100,0),如图 3-37 所示,执行"文件"→"置入"命令,置入素材"..\第 3 章\hudie.tif",单击控制栏上的"嵌入"按钮,将图像嵌入文档中,并使用"选择工具"对图像进行相应调整,如图 3-38 所示。

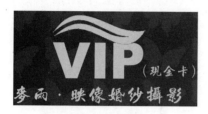

图 3-37

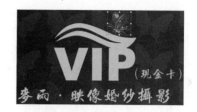

图 3-38

步骤 17 用相同方法,使用"钢笔工具"绘制图形,如图 3-39 所示,再次使用"钢笔工具"绘制图形,如图 3-40 所示。

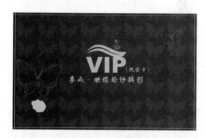

图 3-39

图 3-40

步骤 18 打开"路径查找器"面板,同时选择刚刚绘制的两个图形,单击"减去顶层"按钮🔲,如图 3-41 所示,图形效果如图 3-42 所示。

图 3-41

图 3-42

步骤 19 单击工具箱中的"旋转工具"按钮🔄,按住 Alt 键在图形下方单击,更改中心点位置,如图 3-43 所示,并弹出"旋转"对话框,设置如图 3-44 所示。

图 3-43

图 3-44

操作提示

使用"旋转工具"编辑图形时,按住 Alt 键单击后,在更改中心点位置的同时弹出"旋转"对话框。

步骤 20 单击"确定"按钮,复制并旋转图形,如图 3-45 所示,多次按 Ctrl＋D 组合键重复上一次变换操作,效果如图 3-46 所示。

图 3-45 图 3-46

步骤 21 用相同方法,绘制其他图形,如图 3-47 所示,用相同方法,绘制其他图形,如图 3-48 所示。

图 3-47 图 3-48

步骤 22 选择刚刚绘制的所有图形,执行"对象"→"复合路径"→"建立"命令,建立复合路径,执行"窗口"→"渐变"命令,打开"渐变"面板,设置如图 3-49 所示,渐变效果如图 3-50 所示。

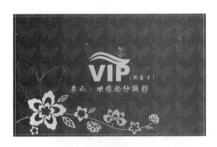

图 3-49 图 3-50

 操作提示

创建复合路径后,可以将多个图形以一个图形的状态进行编辑。例如,此处选择所有图形以后,在没有创建复合路径前应用渐变,则渐变效果将应用在每一个独立的图形中,如图3-51所示,在创建复合路径后应用渐变,渐变效果将应用在创建复合路径后的整体图形中。

图 3-51

步骤23 单击工具箱中的"渐变工具"按钮 ■,调整渐变效果,如图3-52所示,调整后的效果如图3-53所示。

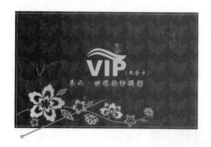

图 3-52

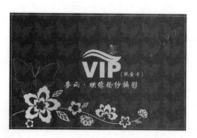

图 3-53

步骤24 执行"文件"→"打开"命令,打开素材"..\第3章\sc.ai",如图3-54所示,复制该文档中的图形,粘贴到设计文档中并移动到相应的位置,如图3-55所示。

图 3-54

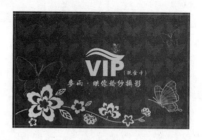

图 3-55

 操作提示

此处打开的素材,是预先绘制好的,由于绘制步骤相对复杂,在此不做讲解,详细请参看源文件。

步骤 25 用相同方法,使用"文字工具"输入相应的文字内容,完成会员卡正面的制作,如图 3-56 所示。用相同的制作方法,可以制作出会员卡背面的内容,如图 3-57 所示。

图 3-56 图 3-57

操作提示

在完成会员卡的设计制作,稿件确认后,最好将文档中的文字全部转换为曲线,以免输出制版时因找不到字体而出现乱码。注意备份文件,以便修改。

步骤 26 单击工具箱中的"圆角矩形工具"按钮 ◯,设置工具选项栏中的"填充"颜色为"无","描边"颜色为 CMYK(0,0,0,100),在画板中单击,弹出"圆角矩形"对话框,设置如图 3-58 所示,单击"确定"按钮,在画板中绘制圆角矩形,如图 3-59 所示,为会员卡制作模切。

图 3-58 图 3-59

操作提示

因为制作会员卡时的尺寸为 87.5mm×56mm,各边各留出了 1mm 出血位,所以在制作模切时,各边要减少 1mm 即 85.5mm×54mm。

经验提示

如果制作的会员卡不是特殊形状,只需要根据辅助线添加裁切线,而不需要添加模切。

步骤 27 完成会员卡的设计制作,通常在印刷输出时,为了节省印刷材料,会对会员卡

进行拼版操作,如图 3-60 所示。

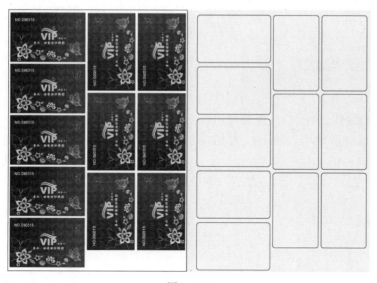

图　3-60

操作提示

在拼版时,一般都是选用 A4 规格纸张,即 16 开 210mm×297mm。

步骤 28　完成会员卡的制作,最终效果如图 3-61 所示,执行"文件"→"存储为"命令,将其保存为"..\第 3 章\3-2.psd"。根据会员卡的平面图制作出立体效果,如图 3-5 所示。

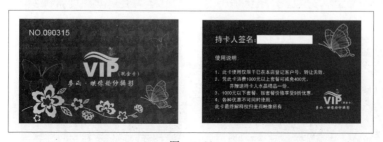

图　3-61

项目小结

通过本实例的设计制作,学生需要能够掌握会员卡的设计方法和技巧,重点是学习使用什么样的方法去表现会员卡的主题,使会员卡主题突出,体现企业的文化内涵。通过该会员卡的设计制作,学生需要能够举一反三,发挥自己的想象和创意,设计出更多优秀精美的作品。

3.3　体验活动　VIP 会员卡设计

项目背景

会员卡具有身份标识的功能,它在制作上面,需要印有发行公司的标志或图案,为公司

平面广告项目设计与制作综合实训(第2版)

形象做宣传。在制作时需要透露出大气,使顾客从心理上产生一种依赖感,增加顾客对品牌的忠诚度。

项目任务

完成 VIP 会员卡的设计。

项目要求

在本实例的制作过程中,首先制作出绿色的渐变背景,再将纹理素材置入画板,形成绿色的渐变纹理材质效果,再配合"剪切蒙版"的使用,制作出最终效果,分步骤操作如图 3-62 所示。

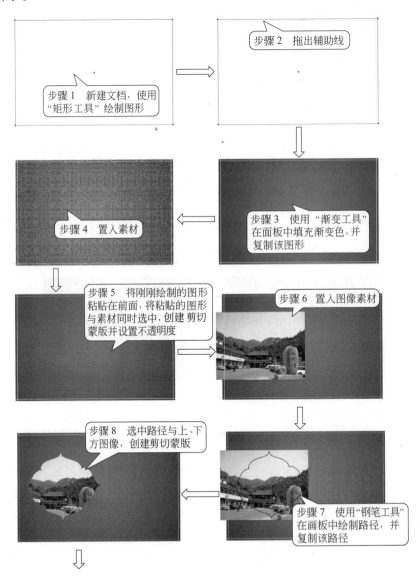

图 3-62

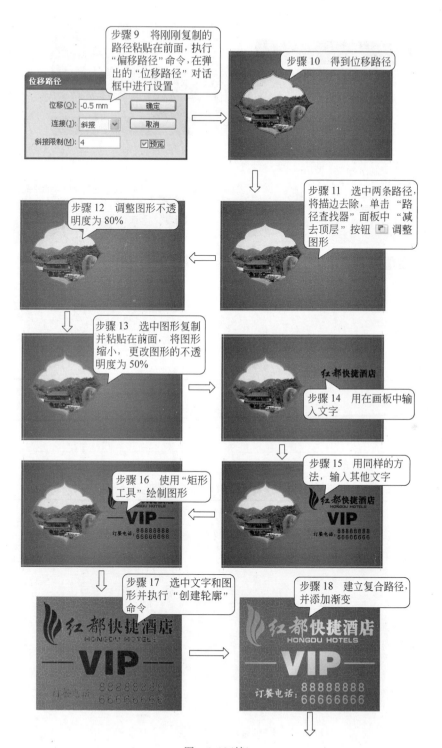

图 3-62（续）

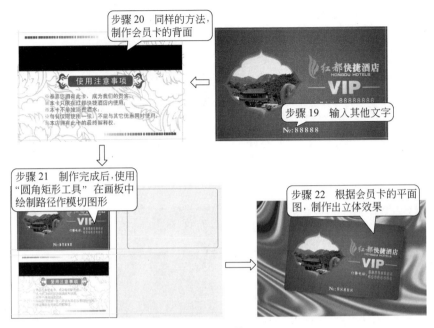

图 3-62(续)

项目评价

评价项目	评价描述	评定标准		
		了解	熟练	理解
基本要求	了解卡片的分类	√		
	理解卡片的设计要求			√
综合要求	通过会员卡的设计制作,了解卡片设计的基本方法			

项目4

名 片 设 计

名片是一个人身份的象征,当前已成为人们社交活动的重要工具,名片为方寸艺术,精美的名片设计可以增加对个人美好的印象。

4.1 名片设计简介

名片设计不同于一般平面设计,大多数平面设计的设计表面较大,给人以足够的表现空间;名片则不然,它只有小小的表面设计空间,所以这就要求设计者在保证完整信息内容的前提下也要考虑美观度的问题。

4.1.1 名片设计的意义及分类

1. 名片的作用

(1) 宣传自己:一张小小的名片上记录了持有者的姓名、职业、工作单位、联系方式(电话、E-mail)等,形成一种向外界传播的媒体。

(2) 宣传企业:名片除标注个人信息外,还标注了企业资料,如:企业的名称、地址及企业的业务领域等。把具有 CI 形象规划的企业名牌纳入办公用品策划中,这种类型的名片企业信息最为重要,个人信息是次要的。名片中要有企业的标志、标准色、标准字等,使其成为企业整体形象的一部分。

(3) 信息时代的联系卡:在数字化信息时代中,每个人的生活、工作和学习,都离不开各种类型的信息,名片以其特有的形式传递企业、人及业务等信息,很大程度上方便了我们的生活。

2. 名片的分类

1) 身份标识类名片

名片的内容主要标识持有者的姓名、职务、单位名称及必要的通信方式,以传递个人信息为主要目的,如图 4-1 所示。

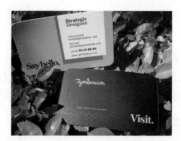

图 4-1

2）业务行业标识类名片

内容除标识持有者的一般信息外,还要标识出企业的经营范围、服务方向、业务领域等,以传递业务信息为目的,如图 4-2 所示。

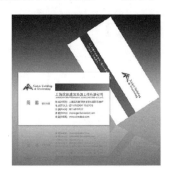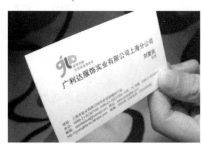

图　4-2

3）企业 CI 系统名片

这类名片主要应用于有整体 CI 策划的较大型企业,名片作为企业形象的一部分,以完善企业形象和推销企业形象为目的,如图 4-3 所示。

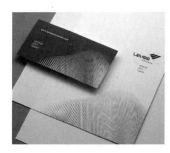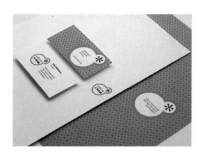

图　4-3

4.1.2　名片的主要内容

名片的作用是要表现个人或所属的企业,从而来推销自己和自己的公司,给对方留下深刻的印象,以增加将来的商机。因此,不论是经过专业的设计还是简单的计算机排版,名片的内容无外乎以下几项内容。

1. 姓名

这是名片中最重要的部分,一般而言都使用本名,如果本名的灵动性不佳或动力不足,也可以辅以偏名或笔名。为考虑签约或有关法律问题,通常在偏名后,加括号注明本名。

2. 公司名称

一般而言,除国家公务员的名片印上所服务的机构或有特殊情况不印公司名称外,公司名称也是名片的重要内容。甚至常常见到一个人经营两种以上的行业,都可印在名片上。

3. 商标或服务标志

由于现代企业十分注重品牌形象,大都在名片中印上自己专属的商标或标志,以增加对方对企业的印象,如图 4-4 所示。

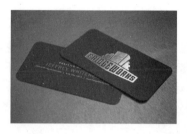

图　4-4

4. 业务项目或产品

此项因各行业的不同而琳琅满目,均为达到业务上宣传或产品促销的目的而印制,以增加对名片持有者的印象,创造商机。

5. 地址

通常公司的地址为名片中的必备内容,有时还加印分公司的地址,以显示公司的庞大。再加上现在电子资讯的发达,很多公司将公司的网站也印于名片上,这也属于地址的一种。

6. 联系方式

在名片中,除电话是必备的内容之外,移动电话、传真号码以及电子邮箱均可作为联系方式印到名片上。

7. 头衔或职称

由于各类社会团体较多,加入社团又可增加无数商机,所以常见名片上印有多种头衔,如××经理、××委员、××顾问等。

8. 照片

在名片上印上个人的照片,通常在服务业或保险业中比较常见,以加深客户对个人的印象,如图4-5所示。

9. 地图

常见于介绍门市或店面,以避免地址不好找,可省却电话解说的不便,或者附近有大目标,可用来引介,由于地图所占篇幅较大,常印在名片的背面,如图4-6所示。

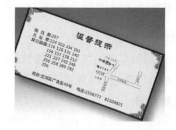

图　4-5　　　　　　　　　　　　　　　　图　4-6

10. 企业口号

通常印在名片上的口号与企业形象、公司名称或广告词相呼应,借以口号的关联或不断重复,加深客户印象,提高企业的知名度。

11. 色彩图形或底纹

以代表各行各业的图样为背景,通常用计算机合成图片或照相制版,印制一系列的图案背景,供各行各业使用,其优点是让人一看就能知道对方所从事的行业,便于查询。

4.1.3 名片的设计要求

名片作为一个人、一种职业的独立媒体，在设计上要讲究其艺术性。但它同艺术作品有明显的区别，它不像其他艺术作品那样具有很高的审美价值，在大多情况下不会引起人的专注和追求，而是便于记忆，具有更强的识别性，让人在最短的时间内获得所需要的情报。因此名片设计必须做到文字简明扼要，字体层次分明，强调设计意识，艺术风格要新颖。

名片设计的基本要求应强调三个字：简、功、易。

- 简：名片传递的主要信息要简明清楚，构图完整明了。
- 功：注意质量、功效，尽可能使传递的信息明确。
- 易：便于记忆，易于识别。

名片设计如图 4-7 所示。

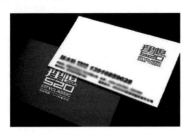 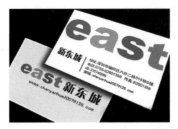

图　4-7

4.2　教学活动　企业名片设计

项目背景

好的名片应该能够巧妙地展现出名片原有的功能及精巧的设计。名片设计主要目的是让人加深印象，同时使其可以很快联想到专长与兴趣，因此引人注意的名片，通常具有灵动、美观等共同点。下面就通过一个企业名片的设计，介绍名片的设计方法技巧，以及相关知识。

项目任务

完成企业名片的设计制作。

项目分析

设计名片时，除了自己的创意外，也要多参考他人的名片设计。精美的名片，无形中可增加对方的信赖感，因此对名片设计的内容应循序渐进。

颜色应用

本实例设计的是企业名片，主要采用了绿色作为主色调。绿色可以展现深沉、稳重、内敛的效果，给人青春向上有生命力的印象。

设计构思

本实例是设计制作企业名片，所以在名片的正面需要体现该企业特征或形象，然后在名片的背面输入名称和详细的资料，最后再通过添加一些背景花纹，来丰富名片的视觉效果，最终效果如图 4-8 所示。

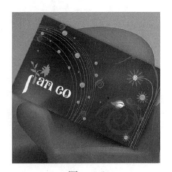

图　4-8

设计师提示

在名片设计中所有置入或绘制的线条色块等图形,其描边粗细的设定不能小于0.1mm;否则印刷出来的成品有可能会出现断线的情况。

技能分析

在本实例中主要应用了以下工具。

渐变网格:网格对象是一种多色对象,网格的颜色可以沿不同方向顺畅分布且从一点平滑过渡到另一点。创建网格对象时,将会有多条线(称为网格线)交叉穿过对象,这为处理对象上的颜色过渡提供了一种简便方法。通过移动和编辑网格线上的点,可以更改颜色的变化强度,或者更改对象上的着色区域范围。

在两网格线相交处有一种特殊的锚点,称为网格点。网格点以菱形显示,且具有锚点的所有属性,只是增加了接受颜色的功能。可以添加和删除网格点、编辑网格点,或更改与每个网格点相关联的颜色。

网格中也同样会出现锚点(区别在于其形状为正方形而非菱形),这些锚点与Illustrator中的任何锚点一样,可以被添加、删除、编辑和移动。锚点可以放在任何网格线上,可以通过单击一个锚点,然后拖动其方向控制手柄,来修改该锚点。

任意4个网格点之间的区域称为网格面片,也可以用更改网格点颜色的方法来更改网格面片的颜色。

项目实施

步骤1　打开 Illustrator 软件,执行"文件"→"新建"命令,弹出"新建文档"对话框,设置如图 4-9 所示,单击"确定"按钮,新建一个空白文档,单击工具箱中的"矩形工具"按钮▣,在工具选项栏中设置"填充"颜色为 CMYK(60,0,100,70),"描边"颜色为"无",在画板中单击弹出"矩形"对话框,设置如图 4-10 所示。

图　4-9

图　4-10

经验提示

名片的常见标准尺寸有：90mm×54mm、90mm×50mm、90mm×45mm。但是在设计时需要在名片的上下左右四边各加1mm的出血(也可以将出血设置为2mm或3mm)，所以实际工作中制作尺寸必须设定为：92mm×56mm、92mm×52mm、92mm×47mm。

步骤2 单击"确定"按钮,在画板中绘制矩形,如图4-11所示。执行"视图"→"显示标尺"命令,显示出标尺,在标尺中拖出参考线,如图4-12所示。

| 图 4-11 | 图 4-12 |

步骤3 单击工具箱中的"网格工具"按钮 ，在图形上单击添加一个网格点,如图4-13所示,设置该网格点的颜色值为CMYK(60,0,100,94),效果如图4-14所示。

| 图 4-13 | 图 4-14 |

小技巧

执行"对象"→"创建渐变网格"命令,同样可以创建渐变网格,它与使用"网格工具"直接在图形上单击创建网格点的方式不同,可以同时创建多个网格点。

步骤4 用相同方法,创建其他网格点,并更改网格点的颜色,效果如图4-15所示,按Ctrl+2组合键锁定对象。单击工具箱中的"钢笔工具"按钮 ,设置"填充"和"描边"颜色为"无",在文档中绘制路径,如图4-16所示。

| 图 4-15 | 图 4-16 |

使用"网格工具"或"直接选择工具"可以任意更改网格点的位置。

步骤 5　设置工具箱中的"填充"颜色为 CMYK(42,27,94,29),效果如图 4-17 所示,执行"窗口"→"透明度"命令,打开"透明度"面板,设置"不透明度"为 22％,如图 4-18 所示。

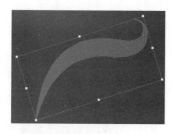

图　4-17　　　　　　　　　　　　　　　　图　4-18

步骤 6　图形效果如图 4-19 所示,用相同方法,使用"钢笔工具",绘制图形,填充颜色,设置"不透明度",效果如图 4-20 所示。将刚刚绘制的所有图形选中,执行"对象"→"编组"命令,将图形编组。

图　4-19　　　　　　　　　　　　　　　　图　4-20

使用"钢笔工具"先绘制路径再设置"填充"颜色,这样在绘制路径时方便对路径形状进行控制,如果在设置填充的状态下绘制图形,会影响到绘图的质量。

步骤 7　单击工具箱中的"椭圆工具"按钮◉,设置"填充"颜色为"无","描边"颜色为 CMYK(42,27,94,29),执行"窗口"→"描边"命令,打开"描边"面板,设置如图 4-21 所示,按住 Shift 键绘制图形,如图 4-22 所示。

步骤 8　用相同的方法,绘制圆形路径并设置描边,如图 4-23 所示。执行"文件"→"打开"命令,打开素材"..\第 4 章\schd.ai",如图 4-24 所示。

步骤 9　复制该文档中的图形,粘贴到设计文档中并移动到相应的位置,如图 4-25 所示,按住 Alt 键复制多个刚刚粘贴的图形,并对其进行相应的调整,如图 4-26 所示。

图　4-21

图　4-22

图　4-23

图　4-24

图　4-25

图　4-26

步骤10　按住 Alt 键复制多个"步骤6"用钢笔绘制的图形,并对其进行相应的调整,如图 4-27 所示。将刚刚绘制和复制的图形进行编组。打开素材"..\第 4 章\schd1.ai",复制该文档中的图形,粘贴到设计文档中并移动到相应的位置,如图 4-28 所示。

图　4-27

图　4-28

步骤 11　使用"矩形工具",设置工具选项栏中的"填充"和"描边"颜色为"无",在画板中绘制矩形路径,如图 4-29 所示。同时选择刚刚绘制的路径、编组图形和粘贴的素材,执行"对象"→"剪切蒙版"→"建立"命令,建立"剪切蒙版",效果如图 4-30 所示。

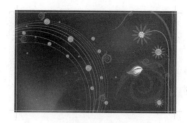

图　4-29　　　　　　　　　　　　　　图　4-30

操作提示

　　建立"剪切蒙版"时,蒙版的图形一定是在所有图形的上层,否则实现不了蒙版的效果。

步骤 12　单击工具箱中的"文字工具"按钮 **T**,执行"窗口"→"文字"→"字符"命令,打开"字符"面板,设置如图 4-31 所示,设置完成后,在画板中单击进入文字输入状态,设置"填充"颜色为 CMYK(0,0,0,0),"描边"颜色为:"无",在画板中输入文字,如图 4-32 所示。

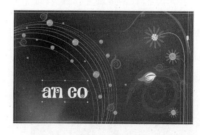

图　4-31　　　　　　　　　　　　　　图　4-32

步骤 13　使用"钢笔工具",设置"填充"颜色为 CMYK(0,0,0,0),"描边"颜色为"无",在画板中绘制图形,如图 4-33 所示,设置"填充"颜色为 CMYK(40,20,100,0),在画板中绘制图形,如图 4-34 所示。

图　4-33　　　　　　　　　　　　　　图　4-34

步骤 14 执行"对象"→"全部解锁"命令,解除锁定的所有图形,复制渐变网格图形,如图 4-35 所示。复制 schd1.ai 素材中的内容,粘贴到该文档中,移动到相应的位置并创建"剪切蒙版",如图 4-36 所示。

图 4-35 图 4-36

操作提示

此处复制的渐变网格图形,用来制作名片的背面。

复制 schd1.ai 素材后,对其执行"对象"→"变换"→"对称"命令,翻转图形。

步骤 15 按住 Alt 键复制相应的图形,移动到合适的位置,对其进行相应的调整,如图 4-37 所示。用相同方法,使用"文字工具"输入相应的文字内容,完成名片背面的制作,如图 4-38 所示。

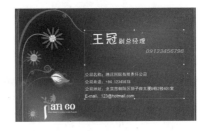

图 4-37 图 4-38

步骤 16 使用"矩形工具",设置工具选项栏中的"填充"颜色为"无","描边"颜色为"无",在画板中根据辅助线的位置绘制路径,如图 4-39 所示,执行"效果"→"裁切标记"命令,为名片添加裁切线,如图 4-40 所示。

图 4-39

图 4-40

操作提示

因为制作名片时的尺寸为 92mm×56mm，各边留出了 1mm 出血位，所以在添加裁切线时，要各边减少 1mm，即 90mm×54mm。

步骤 17 完成名片的设计制作，通常在印刷输出时，为了节省印刷材料，会对名片进行拼版操作，如图 4-41 所示。

图 4-41

操作提示

在拼版时，一般都是选用 A4 规格纸张，即 16 开 210mm×297mm，而且不需要裁切线，需要制作模切轮廓，帮助最后裁切。

经验提示

名片设计完成后,要通过拼版印刷以完成最后的工序。拼版的好坏决定了利润的多少,所以很重要。

步骤18 完成名片的制作,将全部文字创建轮廓,最终效果如图4-42所示,执行"文件"→"存储为"命令,将其保存为"..\第4章\4-2.ai"。根据会员卡的平面图,制作出立体效果,如图4-8所示。

图 4-42

操作提示

在完成名片的设计制作和稿件确认后,须将名片中的文字全部转换为曲线,以免输出制版时因找不到字体而出现乱码。注意备份文件,以便修改。

项目小结

本实例设计制作企业名片。在制作过程中需要注意学习名片的排版方式和企业文化内涵的体现方式,了解名片设计的要求及相关基本要素的标准,掌握企业名片的设计制作方法与技巧,设计制作出更多精美的名片。

4.3 体验活动 个人名片设计

项目背景

个人名片严格规定了标志图形安排,文字格式,色彩套数及所有尺寸依据,形成了特有的严肃、完整和精确度,同时也展示了现代办公的高度集中化和强大的企业文化向各个领域渗透传播的攻势。

项目任务

完成个人名片的设计制作。

项 目 要 求

　　本实例设计制作一个个人名片，因为此人是销售女性内衣的，所以在该名片的设计制作过程中需要能够体现此人或其产品的特征或形象。通常名片的设计都是比较规则、简单的，在本实例的设计中主要通过一些简洁的花纹构成名片的风格背景，通过不同的字体大小和排列方式，体现名片的风格，分步骤操作如图 4-43 所示。

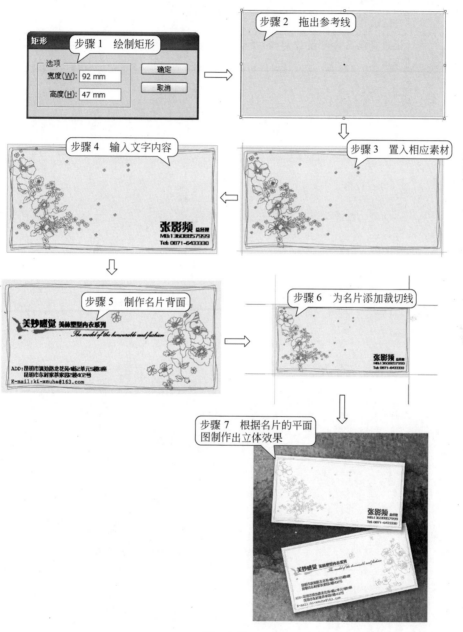

图　4-43

项目评价

评价项目	评价描述	评定标准		
		了解	熟练	理解
基本要求	了解名片设计的意义及分类	√		
	了解名片的主要内容	√		
	理解名片的设计要求			√
综合要求	通过企业名片的设计制作,了解名片设计的基本方法			

项目5

信封设计

信封是一种包装工具，通常都是压平的。制作信封的材料有很多种，最常见的是纸张，其次还有纸版、塑胶、牛皮纸等。信封被设计用来装薄而且平的东西，譬如信件，有些邮政系统之外的行业也经常使用信封装照片、纸币等物品。

5.1 信封设计简介

信封是指将纸折叠后，糊成长方形且背面封上、正面是平的，用于邮政通信的封套。信封有很多种，由水、陆邮路寄递信函的信封叫作普通信封；由航空邮路寄递信函的专用信封叫航空信封；用于寄递幅面较大或较厚信函的信封叫大型信封；用于寄往其他国家或地区信函的信封叫国际信封；邮政快件、特快专递、礼仪、保价等专用的信封叫物种信封。

5.1.1 信封的分类

常见的信封有 6 种，分别介绍如下。

- 邮资信封：邮资信封就是把邮票与信封印在一起的信封，它还可以分为几个种类，例如普通邮资信封、美术邮资信封、纪念邮资信封等。

 ➤ 普通邮资信封(PF)：将已发行的普通邮票印作邮资图案，而且信封上除了邮资图外一般没有其他的图案，如图 5-1 所示。

图　5-1

 ➤ 美术邮资信封(MF)：一种印有美术图案和邮资图的信封，即它的邮资图案，是一种专题性的美术图案，如图 5-2 所示。

图　5-2

美术邮资信封指印有美术图案的邮资信封,它具有较高的收藏价值。我国的美术邮资信封,美术作品常印在封面左方。美术邮资信封有图画入邮票图案和不入邮票图案之别。

美术邮资信封的特点:设计、印刷精美,一般出自名家手笔,具有较高的观赏价值;通信耗用量大,存世量偏少;具有较高的升值潜力;防伪性强,如花卉封采用了压凸工艺印刷,既增强了防伪性,又平添了几许韵味。

➢ 纪念邮资信封(JF):是为了纪念某一重要历史事件、重要组织机构等专门发行的信封,右上角的邮资图案与左侧的图案设计考究,相得益彰,彩色印刷,十分精美,如图5-3所示。

图 5-3

• 首日封:在邮票正式发行的首日,贴有该套邮票并盖有当日邮政戳,经邮局实际寄递的信封就是首日封,随着集邮活动的发展,现在的首日封已经演变成为单独的信封种类,如图5-4所示。

图 5-4

• 实寄封:所有经过邮政部门实际寄递的信封,包括明信片、邮简等叫实寄封。实寄封的价值就在于它对研究邮票发行日期、邮政史等,具有重要的史料意义。

• 原地封:所谓原地封,是指在与新邮主题或主图相关地首日寄出的实寄封,如图5-5所示。

图 5-5

- 纪念封：为纪念任何可以纪念的事件，由邮政部门或其他单位、个人专业设计负责制或绘制，贴有现行邮票，加盖相关邮政日戳或纪念邮戳的信封，都可以划入纪念封的范围，如图 5-6 所示。

图　5-6

- 镶嵌封：国际上流行一种将硬币或其他金属纪念章镶入首日封或纪念封的信封，称为"邮币封"，我国在邮币封的基础上创造了"镶嵌封"，即除了镶嵌硬币、金属纪念章外，还可以镶嵌瓷质或塑料立体画、纪念章等，如图 5-7 所示。

图　5-7

5.1.2　信封的设计要求

信封一律采用横式，国内信封的封舌在正面的右边或上边，国际信封的封舌在正面的上边，下面是一些标准信封的设计规范。

- 标准信封正面左上角的收信人邮政编码框格颜色为金红色，色标为 PANTONE1795C。在绿光下对底色的对比度应大于 58%，在红光下对底色的对比度应小于 32%。
- 标准信封正面左上角应距左边 90mm，距上边 26mm 的范围内为机器阅读扫描区，除红框外，不得印制任何图案和文字。
- 标准信封正面右下角应印有"邮政编码"字样，"字体"应采用"宋体"，"字号"为"小四"。
- 标准信封背面的右下角，应印有印制单位、数量、出厂日期、监制单位和监制证号等内容，也可印上印制单位的电话号码。"字体"采用"宋体"，"字号"小于五号。
- 凡需在信封上印寄信单位名称和地址的可同时印制企业标识，其位置必须在离底边 20mm 以上靠右边的位置。
- 标准信封正面离右边 55~160mm，离底边 20mm 以下的区域为条码打印区，此区应保持空白。
- 标准信封的任何地方不得印广告。
- 国内信封 B6、DL、ZL 的正面可印有书写线。
- 标准信封上可印有美术图案，其位置在信封正面离上边 26mm 以下的左边区域，占

用面积不得超过正常面积的 18％,超出美术图案区的区域应保持信封用纸原色。

- 标准信封的框格、文字等印刷应完整准确,墨色应均匀、清晰、无缺笔断线。
- 封舌:信封预留的、用于封口的部分。
- 起墙:在信封两侧及底边增大的折叠部分。

5.2 教学活动 企业信封/信纸设计

项目背景

本项目需要为企业设计一套信封和信纸,因为信封的设计有其一套固定的标准,除此之外,作为商业信封或者企业信封,通常还需要能够体现出商业或企业的特点和精神,所以在设计之前,需要对企业的整体形象有个大致的了解,根据企业形象设计制作出信封和信纸,使其能够与企业的形象统一。

项目任务

完成企业信封和信纸的设计制作。

项目分析

本实例设计制作一个标准 5 号的信封以及 A4 大小的信纸,在设计中以简洁明快的色彩和构图为基准,以半透明的 Logo 图形作为信封的整体背景图案,在信封的右下角放置企业的 Logo 以及地址等相关信息,这也是企业信封常用的设计方法。信纸的设计与信封为同一风格,使得企业形象整体统一。

颜色应用

本实例设计的是公司专用信封和信纸,在白色的基调上应用了蓝色的图形和色块,蓝色给人以冷静、沉思、智慧的感觉,也使人很自然地联想到大海和天空,产生一种爽朗、开阔、清凉的感觉。蓝色与白色的搭配使整个设计看起来干净清爽。

设计构思

在本实例的设计制作过程中,首先需要在文档中拖出相应的参考线定位出信息的各个部分,接着使用“钢笔工具”绘制出信封的背景图形和企业 Logo 图形,并输入相应的企业信息文字,然后根据信封设计的标准在相应的位置绘制出信封上的邮编框和贴邮票的位置,最后完成信封糊口各部分的制作,最终完成企业信封/信纸的设计制作,如图 5-8所示。

设计师提示

企业信封和信纸的设计制作,不仅仅需要能够体现出企业的精神和形象,还需要遵守信封和信纸设计制作的规范。信封和信纸的设计不能够过于花哨,这是在设计信封和信纸时一定要谨记的。

技能分析

在本实例中主要应用了以下工具。

- “描边”面板:“描边”面板用于控制线段是虚线还是实线、描边的斜接限制、描边的粗细与虚线的次序、线段端点的样式等,通过设置这些选项可以得到不同外观与效果的描边。执行“窗口”→“描边”菜单命令,可以显示或隐藏“描边”面板。
- 直接选择工具:使用“直接选择工具”可以选择路径上的锚点或路径段。如果路径进行了填充,则使用“直接选择工具”单击路径内容,即可将该路径上的所有锚点同

图 5-8

时选中。按住 Shift 键,可以分别单击需要同时选中的多个路径段。同样可以按住
Shift 键单击需要取消选中的路径段,即可取消该路径的选中状态。

- "渐变"面板:"渐变"面板用来应用、创建和修改渐变。
 - ➤ 类型:在该选项的下拉列表中包含两种渐变类型,分别是"线性"和"径向"。
 - ➤ 角度:选择线性渐变后,可以在该文本框中输入渐变方向的角度。
 - ➤ 位置:选择中点或渐变滑块后,可以在该文本框中输入 0~100 之间的数值来定位中点和滑块的位置。
 - ➤ 中点/渐变滑块:渐变滑块用来设置渐变的颜色和颜色的位置,中点用来定义两个渐变滑块中颜色的混合位置。

项目实施

1. 制作信封

步骤 1 打开 Illustrator 软件,执行"文件"→"新建"命令,弹出"新建文档"对话框,设置如图 5-9 所示,执行"视图"→"显示标尺"命令,显示标尺,拖出标尺作为辅助线,如图 5-10 所示。

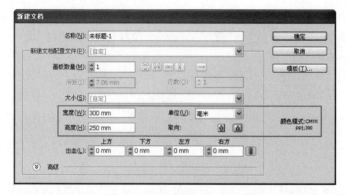

图 5-9

图 5-10

经验提示

在制作信封时,需要遵循一定的尺寸规格。本实例所制作的是 5 号西式信封(DL)。

步骤 2 单击工具箱中的"钢笔工具"按钮 ,在工具选项栏中设置"填充"颜色为"无", "描边"颜色为 CMYK(0,100,100,0),在画板中绘制路径,如图 5-11 所示。绘制完成后,更 改图形的"填充"颜色为 CMYK(13,2,0,0),"描边"颜色为"无",效果如图 5-12 所示。

图 5-11

图 5-12

操作提示

在使用"钢笔工具"绘制路径时,可以设置"填充"颜色为"无",并设置"描边"颜色为易 比较的颜色,方便路径的绘制,在路径绘制完成后再添加相应的颜色。

步骤 3 使用"钢笔工具"再次进行绘制,设置"填充"颜色为 CMYK(13,2,0,0),"描边" 颜色为 CMYK(0,0,0,0),执行"窗口"→"描边"命令,在打开的"描边"面板中进行设置,如 图 5-13 所示。图形效果如图 5-14 所示。

图 5-13

图 5-14

步骤 4 同样的方法,绘制出其他图形,如图 5-15 所示。选中绘制的全部图形,执行"对 象"→"编组"命令,将选中图形编组,执行"窗口"→"透明度"命令,在打开的"透明度"面板中 设置"不透明度"值为 50%,效果如图 5-16 所示。

图 5-15

图 5-16

步骤5 按 Alt 键复制图形组,将复制的图形组缩小,单击工具箱中的"直接选择工具"
按钮 ，分别选中组中的图形,更改图形的"填充"颜色并设置所有的图形"笔触"为无,效果
如图 5-17 所示。单击工具箱中的"直接选择工具"按钮 ，调整图形,如图 5-18 所示。

图　5-17　　　　　　　　　　　　　　　　　图　5-18

步骤6 单击工具箱中的"文字工具"按钮 T ，执行"窗口"→"文字"→"字符"命令,在打
开的"字符"面板中进行设置,如图 5-19 所示。在画板中单击,设置"填充"颜色为 CMYK
(100,100,52,4),输入文字,如图 5-20 所示。

图　5-19　　　　　　　　　　　　　　　　　图　5-20

步骤7 用同样的方法,输入其他文字,如图 5-21 所示。

图　5-21

步骤8 单击工具箱中的"矩形工具"按钮 ，设置任意的"填充"与"描边"颜色值,在画板
中单击,弹出"矩形"对话框,设置如图 5-22 所示。单击"确定"按钮,得到矩形如图 5-23 所示。

 操作提示

　　由于信封的制作需要遵循一定的尺寸要求,在此处就需要绘制矩形用来控制邮编框
与信封边界的距离。

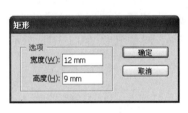

图 5-22　　　　　　　　　　　　　　　　　图 5-23

步骤 9　使用"矩形工具",设置"填充"颜色为"无","描边"颜色为 CMYK(8,87,100,0),在画板中绘制矩形框,如图 5-24 所示。按住 Alt 键复制矩形框,如图 5-25 所示。

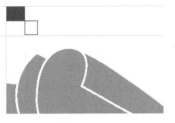

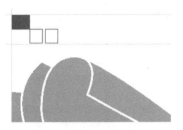

图 5-24　　　　　　　　　　　　　　　　　图 5-25

步骤 10　复制完成后,选中复制的矩形框,按 Ctrl+D 组合键多次执行"再次变换"命令,将多余图形删除,制作出信封的邮编框,如图 5-26 所示。使用"矩形工具",再次在画板中单击,在弹出的"矩形"对话框中进行设置,如图 5-27 所示。

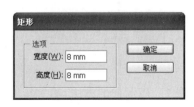

图 5-26　　　　　　　　　　　　　　　　　图 5-27

步骤 11　单击"确定"按钮,得到矩形如图 5-28 所示。再次在画板中绘制矩形,如图 5-29 所示。

图 5-28　　　　　　　　　　　　　　　　　图 5-29

步骤 12　选中绘制的图形,在"描边"面板中对矩形描边进行相应设置,如图 5-30 所示。

设置完成后,按 Alt 键将矩形复制,将不需要的图形删除,效果如图 5-31 所示。

图 5-30

图 5-31

步骤 13 使用"矩形工具",设置"填充"颜色为 CMYK(91,56,0,0),"描边"颜色为"无",在画板中绘制图形,如图 5-32 所示。按照前面同样的方法,制作出其他图形,效果如图 5-33 所示。

图 5-32

图 5-33

操作提示

由于制作的信封在最后还要添加模切工艺,所以在绘制蓝色时要注意向辅助线上、左、右外侧三个方向各扩展出 1mm 左右的距离,避免由于模切出现误差而使信封边界出现白边。

步骤 14 使用"钢笔工具",设置"描边"颜色为"无","填充"颜色为黑色,沿辅助线绘制出信封形状作为模切轮廓线,如图 5-34 所示。使用"矩形工具",在画板中绘制矩形,并在"描边"面板中为矩形框添加虚线效果,如图 5-35 所示。

图 5-34

图 5-35

操作提示

在这里绘制的虚线是为了将信封折叠的地方标出。

步骤 15 选中所有文字,执行"文字"→"创建轮廓"命令,将所有文字创建轮廓。最终效果如图 5-36 所示。执行"文件"→"存储为"命令,将文件保存为"..\第 5 章\5-1.ai"。

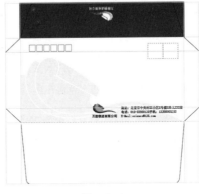

图 5-36

2. 制作拼版

步骤 1 执行"文件"→"新建"命令,弹出"新建文档"对话框,设置如图 5-37 所示,单击"确定"按钮,建立一个新的空白文档。回到 5-1.ai 文件中,将文件 5-1.ai 中的图形拖入到新建文档,如图 5-38 所示。

图 5-37

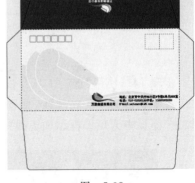

图 5-38

经验提示

在将制作的信封进行拼版印刷时,进行拼版的纸张有着固定的尺寸标准。

步骤 2 按住 Alt 键复制拖入的图形,将两个信封的模切线与虚线同时选中,并移动到页面外部,完成拼版,如图 5-39 所示。

3. 制作信纸

步骤 1 新建一个空白文档,设置如图 5-40 所示。单击工具箱中的"圆角矩形工具"按

图　5-39

钮 ▣，设置"填充"颜色为 CMYK(50,0,0,0)，"描边"颜色为"无"，在画板中单击，弹出"圆角矩形"对话框，设置如图 5-41 所示。

图　5-40　　　　　　　　　　　　　　　　　　图　5-41

步骤 2　设置完成后，单击"确定"按钮，得到圆角矩形，如图 5-42 所示。使用"圆角矩形工具"再次绘制一个圆角矩形，并使用"直接选择工具"进行调整，如图 5-43 所示。

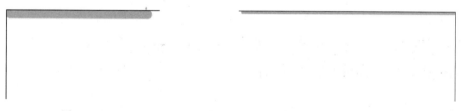

图　5-42　　　　　　　　　　　　　　　　　　图　5-43

步骤 3　使用"圆角矩形工具"在画板中绘制一个"圆角半径"为 6mm 的圆角矩形，使用"直接选择工具"对矩形角点进行调整，如图 5-44 所示。选中绘制的图形，执行"窗口"→"渐变"命令，在打开的"渐变"面板中进行设置，如图 5-45 所示。

图　5-44　　　　　　　　　　　　　　　　　　图　5-45

步骤 4　按 Ctrl＋［组合键将图形下移向一层，效果如图 5-46 所示。回到文件 5-1.ai 中，选中需要的图形和文件，将图形和文字拖曳到新建文档中并调整大小，完成信纸的制作，如图 5-47 所示。执行"文件"→"存储为"命令，将文件保存为"..\第 5 章\ 5-2.ai"。

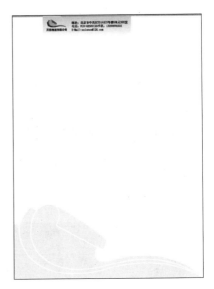

　　　　　　　图　5-46　　　　　　　　　　　　　　　　图　5-47

步骤 5　信纸、信封的立体预览效果如图 5-8 所示。

项目小结

　　本实例设计制作企业信封、信纸。在制作过程中注意学习信封设计的技巧以及相关印刷知识，了解信封在设计时的尺寸要求。通过本实例的学习，希望学生可以掌握信封的设计制作方法，发挥自己的创意，设计出更多精美的信封。

5.3　体验活动　商业信封的设计

项目背景

　　本项目实例设计的是商业信封，通过略显古色的背景色图案与花纹构造出信封整体，显示出信封整体的美观、大气。

项目任务

　　完成商业信封的设计制作。

项目要求

　　在实例的制作过程中，所使用花纹与背景图案使信封整体突现出古典感觉，使接收到此商业信封的顾客能够在看到第一眼时便体会到这家企业文化的厚重与大气，拉近彼此距离。商业信封分步骤操作如图 5-48 所示。

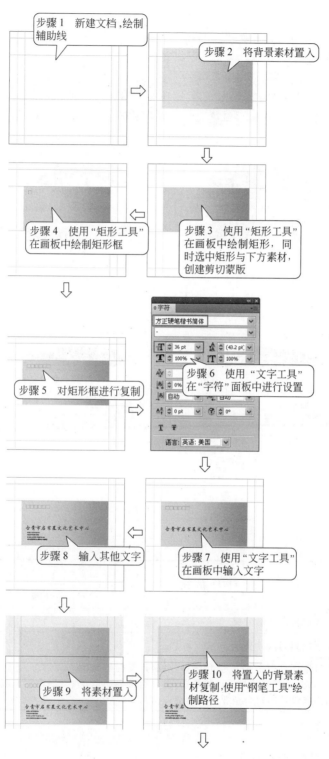

图　5-48

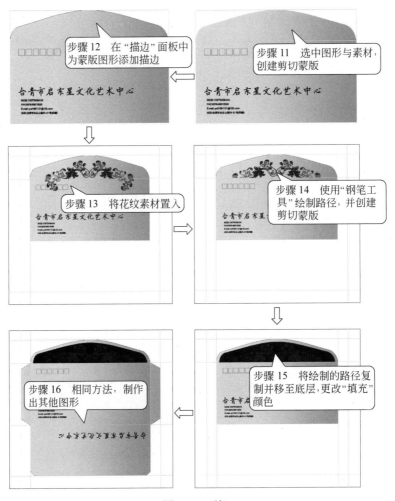

图　5-48(续)

项目评价

评价项目	评价描述	评定标准		
		了解	熟练	理解
基本要求	了解信封设计的分类	√		
	了解信封的设计要求	√		
综合要求	通过本项目中企业信封/信纸制作练习,掌握信封设计的方法,理解信封设计的原则,并且能够根据企业的内涵设计出符合企业特质的商业信封			

项目6

盘 面 设 计

市场上流行的光盘通常都是圆形的,经过新技术以及特别改良后的印刷机,可以使光盘的外形及印刷外观不再是一成不变的正圆形了。现在,它可以是三角形、星形或任何奇怪的造型,厂商可以依据客户的要求,设计出新奇有趣的光盘外观。不过,虽然光盘盘面是多样化的,但直径为120mm的正圆形光盘却是光盘市场的主流,至少目前是这样的。

光盘已经应用到各行各业,我们用到的音乐CD、影碟、软件安装盘等都是。光盘除了本身内容外,商家还很注意光盘的盘面与封套的美观性,而这些只有靠设计师们在这120mm的方寸之间进行构思了。

6.1 盘面设计简介

120mm的方寸之间如何使我们的盘面显得精妙绝伦,这是设计师值得反复推敲的事情。通常情况下光盘设计分为光盘盘面设计与封套设计两个部分,封套既是对光盘的保护,也是光盘所含内容的直接反映。在表现特征上,光盘盘面与封套的设计应该采用统一的风格,使一张光盘内容整体化,如图6-1所示。

图 6-1

6.1.1 光盘盘面设计

1. 盘面的尺寸

一般光盘盘面的直径为120mm,但设计内容的外径通常不大于118mm;直径为80mm的光盘,设计与印刷的最大直径不大于78mm。普通光盘的内径为15mm,而光盘的信息读取区则通常从直径36mm开始,因此中间的透明塑料区域作为印刷的内圈,制作防C沟槽积墨的环圈设计,常用于以激光绘制盘符和编号。但目前许多光盘的盘面设计都充分利用了这一空间,使光盘整体看起来更加舒适美观,如图6-2所示。

2. 盘面的效果

光盘盘面的设计自由空间很大,设计师可以根据光盘的内容和性质来组织设计语言和

素材,尽情地发挥设计才能。光盘盘面的效果通常可以分为具象型和抽象型两种,实物照片、自然图案以及文字与色彩的结合仍然是光盘设计的主流,如图6-3所示。当然其中也不乏另类之作,特别是一些另类的流行形式,使光盘盘面呈现出强烈的视觉刺激、色彩艳丽、图案唯美等特点,如图6-4所示。

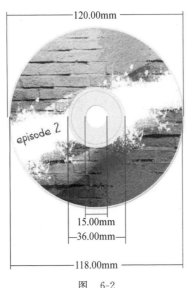

图 6-2

图 6-3

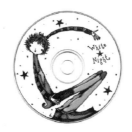
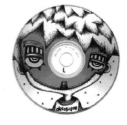

图 6-4

6.1.2 光盘封套设计

1. 封套的类型与尺寸

由于光盘的品种不同,其包装的类型和尺寸也各不相同。通常根据封套的品质可以分为简装型和精装型两种,如图6-5所示。

图 6-5

根据封套的不同材质可以分为纸品类、塑料类等,如图6-6所示。

按照封套打开的方式,又可以将它分为折叠式、翻页式等类型,如图6-7所示。

2. 封套的效果

封套设计的方法与其他平面设计的方法如出一辙,但设计上更注重艺术性。为了体现光盘的内容和气质,设计师应该对光盘中的内容有一定的认识和见解。将封套设计与光盘内容在风格上进行统一,将有助于普通人对光盘内容做出正确的判断和选择。当然美观和个性化的设计同样会给光盘的销售带来一定的促进作用,如图6-8所示为精美的光盘封套设计。

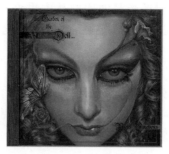

图　6-6

图　6-7

图　6-8

此外,再另类的设计,封套中有些特定的元素在设计时也不能够省略,例如,光盘的内容、标题、发行公司、DISC 标志、出片字号和引进字号等。

6.1.3　光盘盘面的印刷

光盘盘面的印刷包括从决定印刷方式到设计制作,再从完稿到分色输出网片,最后打样印刷等具体的过程。

1. 决定印刷方式

光盘印刷分为网版印刷(三色)与平版印刷(彩色)。不同的印刷方式产生不同的效果,印刷的成本也不相同。

一般来说,网版印刷在两色以内,压制工厂并不追加印刷费用,两色以上或四色印刷,费用则另计。因此在一切作业尚未开始的时候,不妨考虑费用的问题,再决定设计的风格。

2. 设计制作

首先要弄清楚光盘的正确规格再进行光盘设计,否则光盘中心的镂空圆洞,可能影

响到图与文字的排列。光盘的印刷技术也许不如传统的纸张印刷,由于网线的限制,使
画面的精密度稍有损失。不过在克服技术问题后,可以看到各式各样精巧的光盘盘面设
计的出现。

3. 完稿

目前光盘的印刷完稿大多在计算机上完成,以下几点需要注意:图文的色彩采用印刷
色,如果有图片,也可以以 CMYK 色彩模式呈现;网版印刷可以附上印刷用的色标来标示;
正确的光盘尺寸;准确的十字线标示。

4. 输出网片

经过完稿之后的档案,交由输出中心输出膜下 175 线网阴片,印刷厂将以网片进行印刷
打样,递送时切勿折叠。

5. 打样印刷

分色时输出的网阴片无法打样,可以请输出公司另输出一套网阴片、膜下以供打样。印
刷打样是供设计师检查图文内容以及色彩是否偏离的重要步骤。如果检查无误,即可进行
印刷。

6.2　教学活动　演出光盘及封套设计

项目背景

根据公司的要求将公司演出的录像制作成光盘并设计出精美的光盘盘面和光盘封套,
需要通过简洁、个性的盘面设计表现出演出的盛况,体现出企业积极向上、乐观的态度,所以
在设计盘面中使用比较艳丽的色彩,表达出愉悦的心情,并通过简单的设计构图完成光盘盘
面的设计。

项目任务

完成演出光盘及封套的设计制作。

项目分析

本实例设计的是演出光盘的盘面和封套,当然需要能够表现出演出的激情盛况,所以在
盘面的设计中通过以光盘圆心为中心向四周发散的光线和光盘上的闪闪星光,体现出演出
的场面,将大家带回到那个精彩的夜晚,配合演出的主题文字内容,使得光盘设计大方、简
洁,并且主题突出。

颜色应用

本实例设计的是演出光盘盘面和封套,使用渐变的品红色作为主色调,表现出热情、生
命力、积极、富有魅力的感觉,使人能够联想到激情四射的演出现场,并且配合使用橙红色的
文字,表现出辉煌、活泼、令人振奋的感情色彩。

设计构思

在本实例的制作过程中,首先置入背景素材,在画板中绘制矩形并填充渐变颜色,对该
矩形进行调整并对其进行旋转复制操作,制作出向四周发散的光线效果,然后通过剪切蒙版
的方式得到光盘的背景效果,接着绘制出星光图形并定义为符号,使用"符号喷枪工具"在盘
面上绘制出闪闪星光的效果,最后在光盘上输入文字并对文字进行变形操作,完成光盘盘面

和封套的设计制作,如图 6-9 所示。

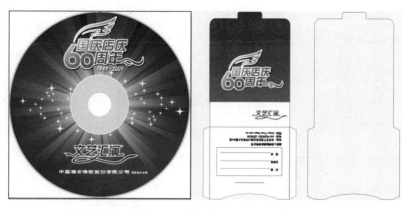

图　6-9

设计师提示

在本实例的设计制作过程中,需要注意学习背景光线效果的绘制方法,以及定义符号、绘制符号组和调整符号的方法。光盘盘面有固定的尺寸要求,所以还需要注意光盘的尺寸要求。

技能分析

在本实例中主要应用了以下工具。

- 旋转工具:使用旋转工具可以对对象进行旋转操作,在操作时如果按住 Shift 键,对象将以 45°为增量进行旋转。单击工具箱中的"旋转工具"按钮,按住 Alt 键,在画板上单击,弹出"旋转"对话框,可以在该对话框中对旋转选项进行精确设置。

- "变亮"混合模式:可以将基色和混合色中较亮的一个颜色作为结果色,对象中比混合色暗的区域会被替换为结果色,对象中比混合色亮的区域会被保留。

- 使用符号:符号可以轻松简化大量重复对象的制作和编辑过程,可以节省设计者大量的时间并减小文件的大小。使用"符号喷枪工具"可以在画板中创建符号组,创建符号组后,可以通过工具箱中的"符号位移器工具" 🖫、"符号紧缩器工具" 🖫、"符号缩放器工具" 🖫、"符号旋转器工具" 🖫、"符号着色器工具" 🖫、"符号滤色器工具" 🖫 和"符号样式器工具" 🖫 对符号组进行调整,也可以通过"透明度"、"外观"和"图形样式"修改符号的相应属性,还可以使用"效果"命令,为符号应用特殊效果。

- 倾斜工具:使用"倾斜工具"可以以对象的参考点为基准,对对象进行倾斜操作。使用"倾斜工具"对对象进行倾斜操作时,按住 Shift 键拖动鼠标,可以使对象保持其原始的宽度和高度。

项目实施

1. 制作光盘盘面

步骤 1　打开 Illustrator 软件,执行"文件"→"新建"命令,弹出"新建文档"对话框,设置如图 6-10 所示。执行"文件"→"置入"命令,置入素材"..\第 5 章\素材\001.jpg",如图 6-11 所示,按 Ctrl+2 组合键将素材锁定。

平面广告项目设计与制作综合实训(第2版)

图 6-10 图 6-11

步骤 2　单击工具箱中的"矩形工具"按钮▣，在工具选项栏中设置"描边"颜色为"无"，在画板中绘制矩形，如图 6-12 所示。执行"窗口"→"渐变"命令，打开"渐变"面板，设置如图 6-13所示。

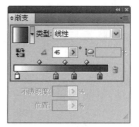

图　6-12 图　6-13

操作提示

此处设置渐变滑块的颜色从左到右分别为 CMYK(0,0,0,0)、CMYK(0,75,40,0)、CMYK(12,100,58,4)、CMYK(43,100,77,4)。

步骤 3　矩形效果如图 6-14 所示。单击工具选项栏中的"选择工具"按钮▸，选中矩形下方的两个锚点，单击工具选项栏中的"比例缩放工具"按钮▦，将两个锚点向内侧缩进，如图 6-15 所示。

步骤 4　单击工具箱中的"选择工具"按钮▸，移动位置，如图 6-16 所示。单击工具箱中的"旋转工具"按钮◉，在图形下方的锚点上单击以指定旋转中心点，按住 Alt 键将图形旋转并复制，如图 6-17 所示。

图　6-14 图　6-15 图　6-16 图　6-17

步骤 5 多次按 Ctrl＋D 组合键执行"再次变换"命令,效果如图 6-18 所示。使用"选择工具"对图形进行缩放调整,如图 6-19 所示。

步骤 6 同样的方法,对其他图形进行调整,如图 6-20 所示。按 Ctrl＋A 组合键选中绘制的图形,执行"对象"→"编组"命令,将图形编组。执行"窗口"→"透明度"命令,打开"透明度"面板,设置"混合模式"为"变亮",如图 6-21 所示。

图 6-18 图 6-19 图 6-20 图 6-21

步骤 7 图形效果如图 6-22 所示。按 Ctrl＋Alt＋2 组合键解除图形的锁定,选中所有图形,执行"对象"→"编组"命令,将图形编组。单击工具箱中的"椭圆工具"按钮 ◯,在画板中单击,弹出"椭圆"对话框,设置如图 6-23 所示。

图 6-22 图 6-23

步骤 8 单击"确定"按钮,得到图形如图 6-24 所示。选中所有图形,执行"对象"→"剪切蒙版"→"建立"命令,效果如图 6-25 所示,将图形锁定。

步骤 9 单击工具箱中的"星形工具"按钮 ☆,在画板中单击,修改"星形"对话框中的"角点数"为 4,单击"确定"按钮,在画板中绘制一个四角星形,如图 6-26 所示。单击工具箱中的"转换锚点工具"按钮 Ⴌ,对图形进行调整,如图 6-27 所示。

图 6-24 图 6-25 图 6-26 图 6-27

操作提示

星形的绘制,可以在画板中单击拖曳,并按上、下方向键调整星形角数。

步骤 10 执行"窗口"→"符号"命令,打开"符号"面板,如图 6-28 所示。将绘制的图形拖曳到"符号"面板中,弹出"符号选项"对话框,选择"图形"类型,如图 6-29 所示。单击"确定"按钮,得到新建符号。

图 6-28 图 6-29

步骤 11 单击工具箱中的"符号喷枪工具"按钮，在画板中绘制图形,如图 6-30 所示。单击工具箱中的"符号缩放器工具"按钮，调整符号大小及数量,如图 6-31 所示。

小技巧

使用"符号缩放器工具"可以将符号放大;如果在按住 Alt 键的同时对符号进行调整,则可以将其缩小;按住 Shift 键同时单击符号可以将其删除。

步骤 12 用同样的方法,再次在画板中进行喷涂,直到达到满意效果,如图 6-32 所示,将图形锁定。单击工具箱中的"文字工具"按钮，执行"窗口"→"文字"→"字符"命令,打开"字符"面板,如图 6-33 所示。

图 6-30 图 6-31 图 6-32 图 6-33

步骤 13 设置完成后,在画板中输入文字,如图 6-34 所示。单击工具箱中的"倾斜工具"按钮，按住 Alt 键在画板中单击,弹出"倾斜"对话框,设置如图 6-35 所示。

步骤 14 设置完成后,单击"确定"按钮,文字效果如图 6-36 所示。同样的方法,输入其他文字,并对文字进行倾斜操作,如图 6-37 所示。

步骤 15 使用"文字工具",在画板中输入文字,如图 6-38 所示。执行"文字"→"创建轮廓"命令,将文字转换为轮廓,如图 6-39 所示。

图 6-34

图 6-35

图 6-36

图 6-37

图 6-38

图 6-39

步骤 16 使用"直接选择工具"选中文字图形内侧的锚点,单击工具选项栏中的"比例缩放工具"按钮,将选中锚点向内侧移动,如图 6-40 所示。再选中文字图形外侧的锚点,使用"比例缩放工具"进行调整,如图 6-41 所示。

图 6-40

图 6-41

步骤 17 用同样的方法,对其他文字进行调整,如图 6-42 所示。选中其他文字,将文字转换成轮廓。单击工具箱中的"钢笔工具"按钮,以轮廓化文字的路径为基础再绘制图形,如图 6-43 所示。

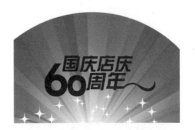

图 6-42 图 6-43

小技巧

使用"钢笔工具"在路径上单击可以添加锚点,也可以通过单击已有的锚点将其删除。可以按住 Ctrl 键使用鼠标移动锚点来改变图形形状,也可以通过按住 Alt 键对锚点进行平滑、尖角操作。

步骤 18 同样的方法,绘制出其他图形,如图 6-44 所示。选中所有图形,执行"对象"→"复合路径"→"建立"命令,在"渐变"面板中设置复合路径的渐变颜色,如图 6-45 所示。

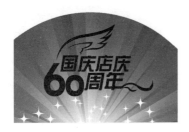

图 6-44 图 6-45

操作提示

此处设置渐变滑块的颜色从左到右分别为 CMYK(0,0,100,0)、CMYK(0,100,100,0)。

经验提示

在 Illustrator 中,对两个或多个路径进行"复合路径"操作,复合路径中的所有对象都将应用最上方对象的颜色和样式属性。在执行"复合路径"操作后,复合路径中的对象颜色和样式属性还可以进行再次更改。

步骤 19 效果如图 6-46 所示。设置工具选项栏中的"描边"颜色为 CMYK(0,0,0,0),执行"窗口"→"描边"命令,打开"描边"面板,设置如图 6-47 所示。

图 6-46

图 6-47

步骤 20 设置完成后,图形效果如图 6-48 所示。选中图形,执行"效果"→"风格化"→"投影"命令,弹出"投影"对话框,设置颜色为 CMYK(58,79,62,74),其他设置如图 6-49 所示。

图 6-48

图 6-49

步骤 21 设置完成后,单击"确定"按钮,效果如图 6-50 所示。用同样的方法,完成其他文字效果的制作,如图 6-51 所示。

图 6-50

图 6-51

步骤 22 用同样的方法,制作出盘面下方的文字效果,如图 6-52 所示。使用"椭圆工具",设置"填充"颜色为 CMYK(0,0,5,10),"描边"颜色为 CMYK(0,0,0,0),在画板中单击,弹出"椭圆"对话框,如图 6-53 所示。

图 6-52

图 6-53

步骤 23　单击"确定"按钮,得到椭圆如图 6-54 所示。用同样的方法,绘制其他图形,完成盘面的绘制,如图 6-55 所示。

图　6-54

图　6-55

2. 制作光盘封套

步骤 1　单击工具箱中的"圆角矩形工具"按钮 ▣,设置"描边"粗细为 0.25pt,在画板中绘制一个"圆角半径"为 4mm 的圆角矩形,如图 6-56 所示。同样的方法,再次绘制一个"圆角半径"为 1.5mm 的圆角矩形,如图 6-57 所示。

步骤 2　选中两个图形,执行"窗口"→"路径查找器"命令,打开"路径查找器"面板,如图 6-58 所示。单击"路径查找器"面板中的"联集"按钮,创建复合形状,如图 6-59 所示。

图　6-56　　　　　　图　6-57　　　　　　图　6-58　　　　　　图　6-59

步骤 3　选中图形,在"渐变"面板中设置渐变,如图 6-60 所示。图形效果如图 6-61 所示。

图　6-60

图　6-61

　操作提示

　　此处设置渐变滑块的颜色从左到右分别为 CMYK(26,100,47,0),CMYK(0,78,21,0)。

步骤 4 使用"椭圆工具",设置"填充"颜色为 CMYK(5,64,100,0),"描边"颜色为"无",在画板中绘制图形,如图 6-62 所示。按 Ctrl＋C 组合键将图形复制,再按 Ctrl＋F 组合键将图形贴在前面并将图形缩小,选中两个图形,单击"路径查找器"面板中的"减去顶层"按钮，效果如图 6-63 所示。

步骤 5 再次绘制一个圆形,如图 6-64 所示。用同样的方法,绘制出其他图形,如图 6-65 所示,选中绘制的所有圆形并将图形编组。

图 6-62　　　　　图 6-63　　　　　图 6-64　　　　　图 6-65

步骤 6 选中下方的渐变图形,将图形复制并贴在前面,按 Ctrl＋]组合键将图形上移一层,如图 6-66 所示。同时选中复制的图形和下方编组图形,执行"对象"→"剪切蒙版"→"建立"命令,设置建立剪切蒙版的图形"不透明度"为 20%,如图 6-67 所示。

步骤 7 使用"矩形工具",设置"填充"颜色为 CMYK(0,0,0,0),"描边"颜色为 CMYK(0,0,0,100),设置"描边"粗细为 0.25pt,在画板中绘制一个矩形,如图 6-68 所示。将前面所制作的特殊文字复制并移动到制作的图形上方并调整大小,如图 6-69 所示。

图 6-66　　　　　图 6-67　　　　　图 6-68　　　　　图 6-69

步骤 8 单击工具箱中的"直线段工具"按钮，在画面中绘制线条,在"描边"面板中进行设置,如图 6-70 所示。效果如图 6-71 所示。

图 6-70

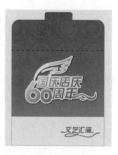

图 6-71

步骤9 用同样的方法,制作出其他图形效果,并输入文字,完成最终制作,如图6-72所示。选中绘制的图形,按住Alt键复制,并将多余部分删除,如图6-73所示。选中未删除图形,单击"路径查找器"中的"联集"按钮，创建复合路径并设置复合路径的"填充"颜色为"无",完成图形模切的制作,如图6-74所示。

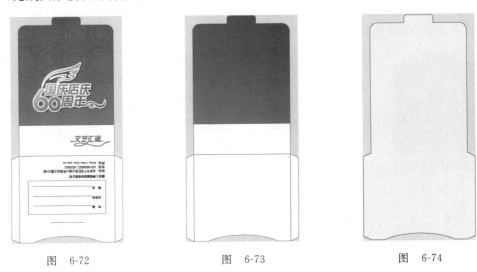

图 6-72 图 6-73 图 6-74

步骤10 执行"文件"→"存储为"命令,将制作完成的公司光盘存储为"..\第6章\6-2.ai"。效果如图6-9所示。

项目小结

本项目主要讲解了光盘盘面与光盘封套的设计制作,完成该项目实例的制作,学生需要能够掌握其设计的方法,并能够通过该项目的制作练习,拓宽思路,举一反三,设计制作出更多更加精美的光盘盘面和封套。

6.3 体验活动 房地产企业宣传光盘盘面设计

项目背景

本实例为房地产企业宣传光盘的盘面设计,通过古典花纹和房地产项目实景图片构成整个光盘的盘面,寓意明确,主题突出。

项目任务

完成房地产企业宣传光盘的盘面设计制作。

项目要求

在本实例的设计制作过程中,在盘面的背景上应用古典欧式花纹作为背景,体现出该项目的高雅与档次,配合该房地产项目的实景图片,使光盘与该项目的定位更加合理统一,分步骤操作如图6-75所示。

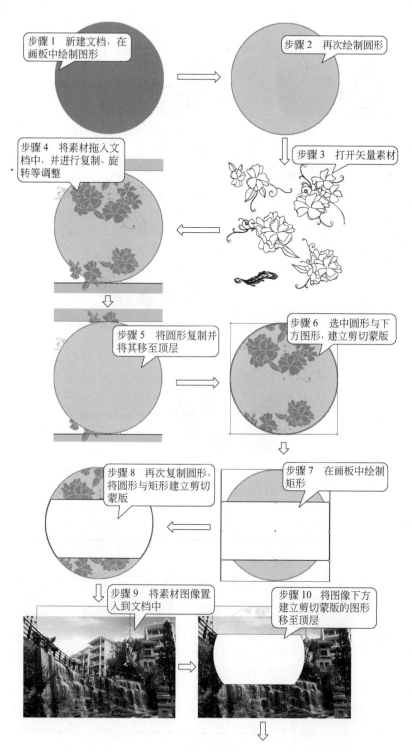

步骤1　新建文档，在画板中绘制图形

步骤2　再次绘制圆形

步骤4　将素材拖入文档中，并进行复制、旋转等调整

步骤3　打开矢量素材

步骤5　将圆形复制并将其移至顶层

步骤6　选中圆形与下方图形，建立剪切蒙版

步骤8　再次复制圆形，将圆形与矩形建立剪切蒙版

步骤7　在画板中绘制矩形

步骤9　将素材图像置入到文档中

步骤10　将图像下方建立剪切蒙版的图形移至顶层

图　6-75

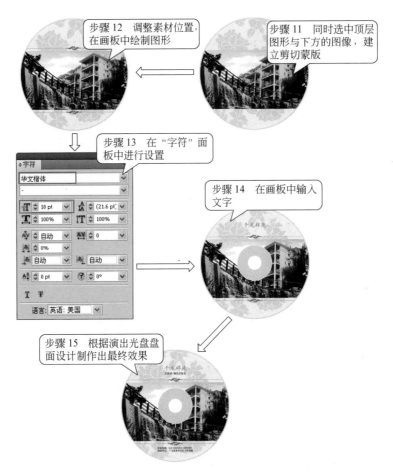

图　6-75(续)

项目评价

评价项目	评价描述	评定标准		
		了解	熟练	理解
基本要求	理解光盘盘面设计			√
	理解光盘封套设计			√
	了解光盘盘面的印刷	√		
综合要求	通过本项目中光盘盘面与封套的设计制作练习,理解关于光盘盘面设计与封套设计的相关知识,并且能够根据光盘的内容设计制作出符合光盘主题的光盘盘面和光盘封套			

项目 7

DM广告设计

DM 广告是指采用排版印刷手段,以图文作为传播载体的视觉广告。这类广告一般采用宣传单页或杂志、报纸、手册等形式直接传递到消费者手中,其市场份额仅次于电视广告,是目前第二大广告手段。DM 广告设计的重点是将广告创作通过一定的形式具体地表现出来,体现设计者的心志。DM 广告在总体上要求新求异,充分体现广告创意的内容,将商品信息或广告主信息最大限度地传递给目标市场,画面布局的好坏直接影响到广告宣传的效果。本项目将介绍 DM 广告的相关基础知识,并通过 DM 广告实例的制作,使学生更加了解 DM 广告的设计方法和技巧。

7.1 DM 设计简介

DM 是英文 Direct Mail Advertising 的缩写,直译为"直接邮寄广告",即通过邮寄、赠送等形式将宣传品送到消费者手中、家里或公司所在地,是一种广告宣传的手段。DM 是区别于传统的广告刊载媒体如报纸、电视、广播、互联网等的新型广告发布载体。DM 通常由 8 开或 16 开广告纸正反面彩色印刷而成,通常采取邮寄、定点派发、选择性派发等多种方式广为宣传,是产品最重要的促销方式之一。

7.1.1 常见 DM 广告分类

常见的 DM 广告形式主要有以下两大类。

- 按内容和形式划分,DM 广告可分为优惠券、信件、海报、图表、产品目录、折页、名片、订货单、日历、挂历、明信片、宣传册、折价券、家庭杂志、传单、请柬、销售手册、公司指南、立体卡片、小包装实物等。
- 按传递方式划分,DM 广告可以分为报刊夹页、邮寄、街头派送、店内派发、上门投递等,如图 7-1 所示的店内 DM 及图 7-2 所示的街头 DM。

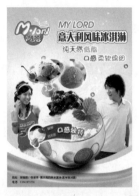
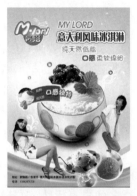

图　7-1

图　7-2

7.1.2　DM 广告的特点

1. DM 广告的优点

与其他媒体广告相比,DM 广告可以直接将广告信息传送给真正的受众,具有成本低、认知度高等优点,为商家宣传自身形象和商品提供了良好的载体。其主要特点如下。

- DM 不同于其他传统广告媒体,它可以针对性地选择目标对象,有的放矢,减少浪费。
- DM 是对事先选定的对象直接实施广告,广告接受者容易产生其他传统媒体无法比拟的优越感,使其更自主关注产品。
- 一对一地直接发送,可以减少信息传递过程中的客观发挥,使广告效果达到最大化。
- 不会引起同类产品的直接竞争,有利于中、小型企业避开与大企业的正面交锋,潜心发展壮大企业。
- 可以自主选择广告时间、区域,灵活性大,更加适应善变的市场。
- 想说就说,不为篇幅所累,广告主不再被"手心手背都是肉,厚此不忍,薄彼难为"困扰,可以尽情赞誉商品,让消费者全方位了解产品。
- 内容自由,形式不拘,有利于第一时间引起消费者关注。
- 信息反馈及时、直接,有利于买卖双方双向沟通。
- 广告主可以根据市场的变化,随行就市,对广告活动进行调控。
- 摆脱中间商的控制,买卖双方皆大欢喜。
- DM 广告效果客观可测,广告主可根据这个效果重新调配广告费和调整广告计划。

DM 优点虽多,但要发挥最佳效果,还需有三个条件的大力支持。第一,必须有一个优秀的商品来支持 DM。假若你的商品与 DM 所传递的信息相去甚远,甚至是假冒伪劣商品,无论你的 DM 吹得再天花乱坠,市场还是要抛弃你。第二,选择好你的广告对象。再好的 DM,再棒的产品,也不能对牛弹琴,否则就是死路一条。第三,考虑用一种什么样的广告方式来打动你的上帝。俗语说得好:攻心为上。巧妙的广告诉求会使 DM 有事半功倍的效果。

2. DM 广告的局限性

DM 广告虽然有众多的自身优势,但是它也存在着一定的局限性,主要有如下方面。

- 发送目标形式单一,邮寄对象的选定较为困难。这样给广告的发行带来一定的盲目性,同时造成了大量的资源浪费。
- 邮件的送达率不高。据调查,24%的目标受众可能永远接收不到邮件,16%的DM广告被完全抛弃,尤其是那些制作不突出、没有鲜明个性的邮件。
- DM广告的功利性表露明显,容易使消费者产生反感,有的消费者将直邮视为是对个人隐私的侵犯。
- 直邮广告良莠不齐,有的直邮信函明显不怀好意,是一个充满诱惑的陷阱。经常发生欺诈的现象,可信度大大降低,从而使消费者心存戒备。

对于DM广告的局限性,有以下几种解决方法。

- 针对DM广告目标单一,送达率不高的弊端:可以在大规模投递前做效果测评,以将风险降至广告主可以承受的程度。
- 针对功利性的弊端:一方面,在投递广告时应注意人情味的表达,注意广告的趣味性和文案描述的亲和力;另一方面,DM广告应该注意发挥这种媒体互动性强的特点,多运用可以使消费者主动参与的项目,例如小常识或有奖问答等方式。
- 针对信任危机的解决方案:可以运用赠送样品的方式,使消费者有真实感和可预测感,为其决策提供更多翔实的咨询信息。

7.1.3 DM广告设计要求及技巧

1. DM广告设计要求

对于DM广告设计制作主要有以下要求。

- 在设计制作DM时,要透彻了解商品,熟知消费者的心理习性和规律,知己知彼,方能百战不殆。
- 爱美之心,人皆有之,故设计要新颖有创意,印刷要精致美观。
- DM的设计形式无法则,可视具体情况灵活掌握,自由发挥,出奇制胜。
- 充分考虑其折叠方式,尺寸大小,实际重量,便于邮寄。
- 可在折叠方法上玩些小花样,例如借鉴中国传统折纸艺术,让人耳目一新,但切记要方便接受邮寄者阅读。
- 配图时,多选择与所传递信息有强烈关联的图案,刺激记忆。
- 考虑色彩的魅力。
- 好的DM莫忘纵深拓展,形成系列,以积累广告资源。

2. DM广告设计技巧

在普通消费者眼里,DM与街头散发的小报没多大区别,印刷粗糙,内容低劣,是一种避之不及的广告专款专用。其实,要想打动并非铁石心肠的消费者,不在你的DM里下一番深功夫是不行的。精品与专款专用往往一步之隔,要使你的DM成为精品而不是专款专用,就必须借助一些有效的广告技巧来提高你的DM效果。有效的DM广告技巧能使你的DM看起来更美,更招人喜爱,成为企业与消费者建立良好互动关系的桥梁,主要包括以下方面。

- 选定合适的投递对象。
- 设计精美的信封,以美感夺人。
- 在信封反面写上主要内容简介,提高开阅率。

- 信封上的地址、收信人姓名要书写工整。
- DM 最好包括一封给消费者的信函。
- 信函正文抬头写上收件人姓名,使其倍感亲切并有阅读兴趣。
- 正文言辞要恳切、富人情味、热情有礼,使收信人感到亲切。
- 内容要简明,但购买地址和方法必须交代清楚。
- 附上征求意见表或订货单。
- 采用普通函札方式,收件人以为是亲友来信,能提高拆阅率。
- 设计成立体式、系列式以引人注意。
- 设法引导消费者重复阅读,甚至当作一件艺术品来收藏。
- 对消费者的反馈意见要及时处理。
- 重复邮寄可加深印象。
- 可视情况需要采用单发式、阶段式或反复式等多种形式投递散发。
- 多用询问式 DM,因其通常以奖励的方法鼓励消费者回答问题,起到双向沟通的作用,比介绍式 DM 更能引起消费者的兴趣。

7.2 教学活动 产品宣传 DM 设计

项目背景

广告宣传单的主要作用就是用来对产品进行广告宣传,所以制作的宣传单一定要突出广告主题,让人第一眼看到就会有深刻印象。

项目任务

完成产品广告宣传单的设计制作。

项目分析

在制作产品广告宣传单时最重要的一点就是要有一定的视觉冲击力,使人在看到第一眼后就会被吸引,从而达到广告宣传的目的。

颜色应用

在本实例中背景部分以红色花纹图案作为底图,使页面看起来颇具大气,并且在页面主体部分添加大片红色流水样女性晚礼服下摆,给人以极大的视觉冲击力。

设计构思

本实例制作的是一个产品的宣传单,在制作时,一定要将产品突出表现出来。本例在制作时以产品为主体,利用红色的渐变花纹背景突出所要表达的主题。最终效果如图 7-3 所示。

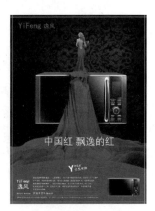

图 7-3

设计顺提示

在本实例中,要注意所使用的颜色和文字的搭配。产品宣传单在制作完成后,需要进行彩色打印,所以要注意新建文档时,要设置"颜色模式"为 CMYK,还要在新建文档后设置出血线。

技能分析

在本实例中主要应用了以下工具。

- 图层蒙版通过为图层添加"图层蒙版",将图层中不需要

显示的部分以蒙版的方式隐藏,使图像无缝融合;还可以将隐藏的文件显示,避免由于操作失误而对图像造成损坏。

- 色彩平衡:在"图层"面板中添加"色彩平衡"调整图层,可对"色彩平衡"调整图层下方的图像颜色进行修改,而且在不需要的时候可以将调整图层删除,以恢复图像未添加"色彩平衡"前的颜色。

项目实施

步骤 1　打开 Photoshop 软件,执行"文件"→"新建"命令,弹出"新建"对话框,设置如图 7-4 所示。设置完成后,单击"确定"按钮,新建一个空白文档。执行"视图"→"标尺"命令,在文档中显示标尺,从标尺中拖出辅助线作为出血线,如图 7-5 所示。

图　7-4　　　　　　　　　　　　　　　　　图　7-5

步骤 2　执行"文件"→"打开"命令,打开素材"..\第 7 章\素材\001.jpg",将素材拖到新建的文档中,执行"编辑"→"自由变换"命令,对素材进行调整,如图 7-6 所示。单击"图层"面板上的"创建新的填充或调整图层"按钮 ,在弹出的菜单中选择"色彩平衡"选项,如图 7-7 所示。

图　7-6　　　　　　　　　　　　　　　　　图　7-7

步骤 3　打开"调整"面板,设置如图 7-8 所示。

步骤 4　设置完成后,图像效果如图 7-9 所示。"图层"面板如图 7-10 所示。

调整"阴影"

调整"中间调"

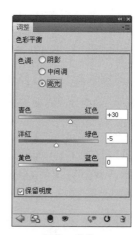
调整"高光"

图 7-8

图 7-9

图 7-10

步骤 5 打开素材"..\第 7 章\素材\003.jpg",将素材拖到新建文档中,如图 7-11 所示,自动生成"图层 2"。新建"图层 3",单击工具箱中的"钢笔工具"按钮 ,在画板中绘制路径,如图 7-12 所示。

图 7-11

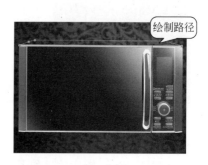

图 7-12

步骤 6　按快捷键 Ctrl＋Enter 将路径转换为选区,单击工具箱中的"渐变工具"按钮
,单击工具选项栏上的"渐变预览条"按钮,在弹出的"渐变编辑器"对话框中设置渐变颜
色,如图 7-13 所示。单击选项栏上的"线性渐变"按钮,在选区中拖曳填充渐变,按 Ctrl＋
D 组合键取消选区,如图 7-14 所示。

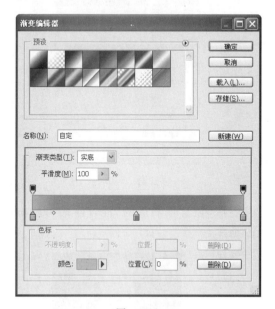

图　7-13

图　7-14

操作提示

此处从左到右分别设置色标颜色值为：CMYK(15,35,25,0)、CMYK(39,75,63,1)、
CMYK(15,35,25,0)。

步骤 7　打开素材"..\第 7 章\素材\002.jpg",将素材拖到新建文档中,如图 7-15 所示,
自动生成"图层 4"。单击工具箱中的"快速选择工具"按钮,在人物四周的空白区域创建
选区,如图 7-16 所示。

图　7-15

图　7-16

平面广告项目设计与制作综合实训(第2版)

 步骤 8 按 Ctrl＋Shift＋I 组合键将选区反向选择,单击"图层"面板上的"添加图层蒙版"按钮 ,为该图层添加"图层蒙版"并使用"画笔工具"对图形蒙版进行擦除,效果如图 7-17 所示。"图层"面板如图 7-18 所示。

图 7-17 图 7-18

 步骤 9 复制"图层 4",得到"图层 4 副本"图层,设置该图层的"混合模式"为"滤色","填充"为 69％,如图 7-19 所示。效果如图 7-20 所示。

图 7-19 图 7-20

 步骤 10 打开素材"..\第 7 章\素材\004.jpg",如图 7-21 所示。将素材拖到新建文档中,自动生成"图层 5",为"图层 5"添加图层蒙版,单击工具箱中的"画笔工具"按钮 ,设置"前景色"为黑色,对多余部分进行涂抹,如图 7-22 所示。

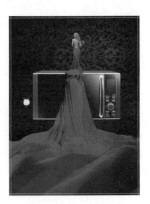

图 7-21 图 7-22

步骤 11 选择"图层 4 副本",新建"图层 6",单击工具箱中的"画笔工具"按钮 ，对"主直径"和"硬度"进行设置,设置"前景色"为黑色,在画板中涂抹出阴影效果,设置"图层"面板中的"填充"为 65％,效果如图 7-23 所示。"图层"面板如图 7-24 所示。

图 7-23 图 7-24

小技巧

可以在按住 Ctrl 键的同时单击"图层"面板上的"创建新图层"按钮，会在当前选中图层的下方自动建立一个新图层。

步骤 12 按 Ctrl 键单击"图层 5"前的图层缩览图,调出图层选区,单击"图层"面板上的"创建新的填充或调整图层"按钮，在弹出的菜单中选择"色彩平衡"选项,打开"调整"面板,设置如图 7-25 所示,效果如图 7-26 所示。

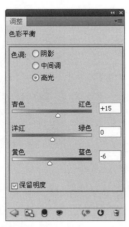

图 7-25

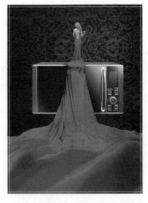

图 7-26

步骤 13 单击工具箱中的"横排文字工具"按钮 T，执行"窗口"→"文字"→"字符"命令,打开"字符"面板,设置如图 7-27 所示。在画板中输入文字,如图 7-28 所示。

步骤 14 新建"图层 7",使用"钢笔工具"在画板中绘制路径,如图 7-29 所示。将路径转换为选区,设置"前景色"为 CMYK(19,100,69,0),按 Alt＋Delete 组合键为选区填充前景色,取消选区,效果如图 7-30 所示。

图 7-27

图 7-28

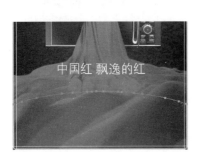

图 7-29

图 7-30

步骤 15 使用"横排文字工具",在"字符"面板中设置颜色为CMYK(0,0,0,0),其他设置如图 7-31 所示。在画板中输入文字,如图 7-32 所示。

图 7-31

图 7-32

步骤 16 执行"编辑"→"自由变换"命令,对文字进行旋转操作,效果如图 7-33 所示。同样的方法输入其他文字,如图 7-34 所示。

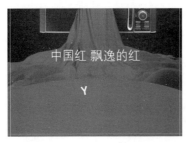

图 7-33

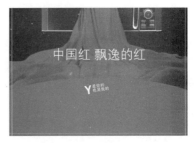

图 7-34

步骤 17　在画板中输入其他文字,如图 7-35 所示。新建"图层 8",设置"前景色"为白色,单击工具箱中的"直线工具"按钮 ,单击工具选项栏中的"填充像素"按钮 ,设置合适的粗细,在画板中绘制线条,如图 7-36 所示。

图　7-35

步骤 18　复制"图层 2"和"图层 3",得到"图层 2 副本"和"图层 3 副本"图层,将其移动到最顶层,效果如图 7-37 所示。选择"图层 3 副本"图层,按住 Ctrl 键单击"图层 3 副本"的图层缩览图,将其载入选区,使用"渐变工具",在"渐变编辑器"对话框中进行设置,如图 7-38 所示。

图　7-36

图　7-37

图　7-38

操作提示

此处分别设置色标颜色从左至右为:CMYK(13,10,10,0)、CMYK(52,44,41,0)、CMYK(13,10,10,0)。

步骤 19　设置完成后,单击"确定"按钮,在画板中拖曳填充渐变色,取消选区,效果如图 7-39 所示。按 Ctrl+E 组合键向下合并图层到"图层 2 副本"图层,如图 7-40 所示。

图　7-39

图　7-40

小技巧

　　按Ctrl+E组合键可以将当前选中的图层和下方的图层合并,合并后图层名称为下方图层的名称。也可以同时选中多个图层,按Ctrl+E组合键将多个图层合并,合并后的图层名称为最上方图层的名称。

　　步骤20　执行"自由变换"命令,将图像缩小并移动位置,如图7-41所示。按照前面同样的方法,在画板中输入文字,完成产品广告宣传单的制作,最终效果如图7-3所示。执行"文件"→"存储为"命令,将文件保存为"..\第 7 章\7-2.psd"。

图　7-41

项目小结

　　本实例设计制作产品宣传DM。在制作过程中注意学习DM广告的分类和设计要求,了解常见DM广告的特点,使设计的DM版式与颜色能够统一。通过本实例的学习,需要掌握产品宣传DM的设计方法和技巧。

7.3　体验活动　护肤品宣传DM设计

项目背景

　　一款好的商品,除了要有一流的质量外,还要有必不可少的外部包装和宣传手段,使产品被广大消费者所熟知,精美的DM广告就是一种很好的宣传手段。

项目任务

　　完成护肤品宣传DM的设计制作。

项目要求

　　首先将素材拖入到画板中,在画板中输入文字,为需要的文字添加图层样式,制作出最终效果,分步骤操作如图7-42所示。

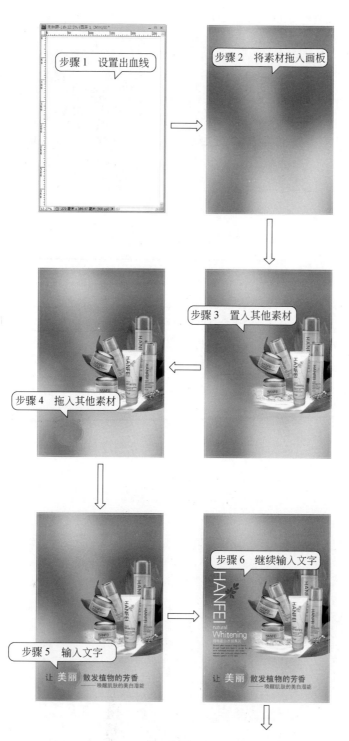

图　7-42

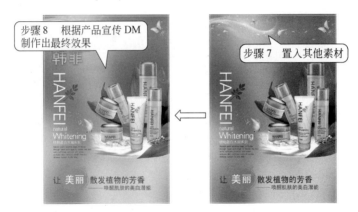

图　7-42(续)

项目评价

评价项目	评价描述	评定标准		
		了解	熟练	理解
基本要求	了解 DM 广告设计的基本分类和特点		√	
	掌握 DM 广告的制作方法和技巧		√	
综合要求	通过制作 DM 广告,了解 DM 广告的起源以及 DM 广告的设计及制作方法			

项目8

海报设计

　　海报是一种作为公司宣传自己及产品最常见的形式,它恰如其分的宣传及强大的视觉感染力,使之成为最常见也是最有效的宣传方式之一。海报作为一种宣传品,除了要求主题清楚、视觉冲击力强以外,海报的设计还强调有艺术内涵,能给人留下想象的空间。

8.1　海报简介

　　海报也叫招贴,英文名称为 Poster,是在公共场所以张贴或散发形式发布的一种印刷品广告。海报具有发布时间短、时效强、印刷精美、视觉冲击力强、成本低廉、对发布环境的要求较低等特点。其内容必须真实准确,语言要生动并有吸引力,篇幅必须短小。

8.1.1　常见海报分类

　　海报按其应用不同大致可分为 4 种:商品宣传海报、活动宣传海报、影视宣传海报和公益海报。

1. 商品宣传海报

　　商品海报是指宣传商品或商业服务的商业广告性海报。商品海报的设计,要恰当地符合产品的格调和受众对象。这类海报也是最常见的生活经验报形式,如图 8-1 所示。

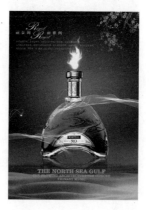

图　　8-1

2. 活动宣传海报

　　活动宣传海报是指各种社会文娱活动及各类展览的宣传海报。海报的种类很多,不同的海报都有它各自的特点,设计师需要了解展览和活动的内容才能运用恰当的方法表现其内容和风格,如图 8-2 所示。

图 8-2

3. 影视宣传海报

影视海报是海报的分支,影视海报主要起到吸引观众注意、刺激电影票房收入或电视收视率的作用,与戏剧海报、文化海报等有几分类似。此类海报往往与剧情相结合,海报内容通常为影视作品的主要角色或重要情节,海报色彩的运用也与影视作品的感情基调有直接联系,如图 8-3 所示。

图 8-3

4. 公益海报

公益海报是带有一定思想性的。这类海报具有特定的对公众的教育意义,其海报主题包括各种社会公益、道德的宣传,或政治思想的宣传,弘扬爱心奉献、共同进步的精神等,如图 8-4 所示。

8.1.2 海报设计要求

海报是一种十分常见的广告形式,具有很大的吸引力,每一张海报本身就是一件高级的艺术品。海报是一种信息传递艺术,是一种大众化的宣传工具。

1. 设计要求

海报属于平面媒体的一种,没有音效,只能借助形与色来强化传达信息,所以对于色彩方面的突显是个很重要的要点。通常人们看海报的时间很短暂,大约在 2～5s 便想获知海报的内容,所以色彩中明视度的适当提高、应用心理色彩的效果、使用美观与装饰的色彩等

图　8-4

都有助于效果的传达,由此形成的海报有说服力、指认、传达信息、审美的功能。一般来说,海报的设计有如下要求。

- 立意要好。
- 色彩鲜明。即采用能够吸引人们注意的色彩。
- 构思新颖。要用新的方式和角度去理解问题,创造新的视野、新的观念。
- 构图简练。要用最简单的方式说明问题,不要让人感觉烦琐。
- 重点传达商品的信息,运用色彩的心理效应,强化印象的用色技巧。

优良的海报需要事先考虑观看者的心理反应与感受,才能使传达的内容与观赏者产生共鸣。

2. 设计方法

海报是以图形和文字为内容,以宣传观念、报导消息或推销产品等为目的。设计海报时,首先要确定主题,再进行构图,最后使用技术手段制作出海报并充实完善其内容。下面介绍几种海报创意设计的方法。

1) 明确的主题

整幅海报应力求以有鲜明的主题、新颖的构思、生动的表现等为创作原则,才能以快速、有效、美观的方式,达到传送信息的目标。任何广告对象都有可能有多种特点,只要抓住一点,一经表现出来,就必然形成一种感召力,促使对广告对象产生冲动,达到广告的目的。在设计海报时,要对广告对象的特点加以分析,仔细研究,选择出最具有代表性的特点。

2) 视觉吸引力

首先要针对对象、广告目的,采取正确的视觉形式;其次要正确运用对比的手法;再次要善于掌握不同的新鲜感,重新组合和创新;最后海报的形式与内容应该具有一致性。

3) 科学性和艺术性

随着科学技术的进步,海报的表现手段越来越丰富,也使海报设计越来越具有科学性。但是,海报的对象是人,海报是通过艺术手段,按照美的规律去进行创作的,所以,它也不是一门纯粹的科学。海报设计是在广告策划的指导下,用视觉语言传达各类信息。

4) 灵巧的构思

设计要有灵巧的构思,使作品能够传神达意,这样作品才具有生命力。通过必要的艺术构思,运用恰当的夸张和幽默的手法,揭示产品未发现的优点,明显地表现出为消费者着想的意图,从而可以拉近与消费者的距离,获得广告对象的信任。

5）用语精练

海报的用词造句应力求精练,在语气上应感情化,使文字在广告中真正起到画龙点睛的作用。

6）构图赏心悦目

海报的外观构图应该让人赏心悦目,形成美好的第一印象。

7）内容的体现

设计一张海报除了纸张大小之外,通常还需要掌握文字、图画、色彩及编排等设计原则,标题文字是和海报主题有直接关系的,因此除了使用醒目的字体与大小外,文字数不宜太多,尤其需配合文字的速读性与可读性,以及关注远看和边走边看的效果。

8）自由的表现方式

海报里图画的表现方式可以非常自由,但有创意的构思,才能令观赏者产生共鸣。除了使用插画或摄影的方式之外,画面也可以使用纯粹几何抽象的图形来表现。海报的色彩则宜采用比较鲜明、并能衬托出主题、引人注目的颜色。编排虽然没有一定格式,但是必须达到画面的美感,还要合乎视觉顺序,因此在版面的编排上应该掌握形式原理,如均衡、比例、韵律、对比、调和等要素,也要注意版面的留白。

8.1.3 海报设计用途

通过海报可以向广大消费者报道或介绍有关戏剧、电影、体育比赛、文艺演出、报告会等消息。海报具有在放映或演出场所、街头广泛张贴的特性,加以美术设计的海报,又是电影、戏剧、体育宣传画的一种。海报属于户外广告,分布在各街道、影剧院、展览会、商业闹区、车站、码头、公园等公共场所。国外也将其称为"瞬间"街头艺术。与其他广告相比,海报具有画面大、内容广泛、艺术表现力丰富、远视效果强烈的特点。

海报是人们极为常见的一种招贴形式,也多用于电影、戏剧、比赛、文艺演出等活动。海报中通常要写清楚活动的性质、活动的主办单位、时间、地点等内容。海报的语言要求简明扼要,形式要做到新颖美观。

海报主要有以下几种用途。

- 广告宣传海报:可以将广告传播到社会中,满足人们的利益需求。
- 现代社会海报:较为普遍的社会现象,为多数人所接纳,提供现代生活的重要信息。
- 企业海报:为企业部门所认可。可以控制员工的一些思想,引发思考。
- 文化宣传海报:文化是当今社会必不可少的,无论是多么偏僻的角落、多么寂静的山林,都存在着文化,所以,文化类的宣传海报也是必不可少的。

8.2 教学活动 促销海报设计

项目背景

商业设计中的宣传海报往往以具有艺术表现力的摄影、造型写实的绘画和漫画形式表现居多,给消费者留下真实感人或富有幽默情趣的印象。商业海报设计本身有生动的直观形象,多次反复地不断积累,能加深消费者对产品或服务的印象,获得好的海报设计宣传效果。

项目任务

完成促销宣传海报的设计制作。

项目分析

在制作促销海报时最重要的一点就是要有一定的视觉冲击力,使人在看到第一眼后就被吸引,从而达到海报宣传的目的。

颜色应用

本例中以红色作为主体颜色,再以彩色的圣诞树,白色的星形图形点缀在海报中,让人有置身吉庆、欢乐的节日氛围的感觉,可以使消费者感到温馨,加深对海报内容的认同感。

设计构思

本实例设计制作的是一个大型商场的节日促销海报,本实例以突出温馨的节日为主,将所要表达给消费者的信息以火红色渐变文字在海报中显示,与背景颜色相呼应。再配以人物图片及说明文字,详细说明所要表达的促销内容,最终效果如图 8-5 所示。

设计师提示

在制作海报过程中要时刻牢记,通过所制作的海报究竟要向消费者展示什么内容。

在本实例中,需要注意有关蒙版操作,在蒙版中黑色部分代表的是被遮罩部分,也就是不显示部分,白色部分是未被遮罩部分,也就是显示出来的部分,灰色则会以半透明模式显示。

图　8-5

技能分析

在本例中主要应用了以下工具。

- 图层蒙版:使用"图层蒙版"将拖入的人物周围部分用蒙版方式隐藏。
- 定义画笔预设:使用"定义画笔预设"可以将需要的任意图形以画笔形式存储在"画笔预设"选取器,方便随时使用。
- 扭曲:使用"扭曲"将文字扭曲,制作出立体透视效果。

项目实施

步骤 1 打开 Photoshop 软件,执行"文件"→"新建"命令,在弹出的"新建"对话框中进行设置,如图 8-6 所示。设置完成后,单击"确定"按钮,新建一个空白文档。执行"视图"→"标尺"命令,显示文档标尺,从标尺中拖出辅助线作为出血线,如图 8-7 所示。

图　8-6

图　8-7

平面广告项目设计与制作综合实训(第2版)

操作提示

在此处设置出血线距离为四边各留 3mm。

步骤 2 单击工具箱中的"渐变工具"按钮 ，单击选项栏上的"渐变预览条"，在弹出的"渐变编辑器"对话框中设置渐变，如图 8-8 所示。单击选项栏上的"径向渐变"按钮 ，在画板中拖曳填充渐变，如图 8-9 所示。

图 8-8

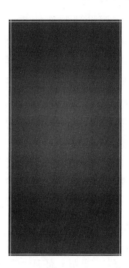

图 8-9

操作提示

在此处从左至右分别设置色标颜色值为：CMYK(4,100,100,0)、CMYK(27,100,100,45)。

步骤 3 执行"文件"→"打开"命令，打开素材"..\第 8 章\素材\005.tif"，将素材拖到新建文档中，如图 8-10 所示，自动生成"图层 1"。打开素材"..源文件\第 8 章\素材\001.jpg"，将素材拖到新建文档中，如图 8-11 所示，自动生成"图层 2"。

步骤 4 单击工具箱中的"魔棒工具"按钮 ，在人物外部区域创建选区，按组合键 Ctrl+Shift+I 将选区反向选择，单击"图层"面板上的"添加图层蒙版"按钮 ，为"图层 2"添加图层蒙版，单击工具箱中的"画笔工具"按钮 ，对"主直径"和"硬度"进行相应的设置，设置前景色为"黑色"，对人物头发边缘进行涂抹，如图 8-12 所示。"图层"面板如图 8-13 所示。

图 8-10

图 8-11

图 8-12

图 8-13

操作提示

在此处对人物头发进行涂抹是为了将头部未处理好的部分与背景融合,所以画笔"硬度"不要设置太大。

经验提示

为图像去除背景图像的方法有很多种:钢笔抠图、通道抠图、使用"快速选择工具"抠图、在"快速蒙版"状态下选择选区以及使用"橡皮擦工具"直接擦除背景图像等。每一种方法在制作过程中都有可能用到,在制作过程中,不要被工具和命令的固定使用方法所拘束,能够以最好、最快的方法将图像抠出,灵活掌握工具的使用,就是最好的操作方法。

步骤 5 执行"文件"→"新建"命令,在弹出的"新建"对话框中进行设置,如图 8-14 所示。单击"确定"按钮,新建一个空白文档,如图 8-15 所示。

图 8-14

图 8-15

步骤 6 单击工具箱中的"椭圆选框工具"按钮，在画板中绘制选区,执行"选择"→"修改"→"羽化"命令,在弹出的"羽化选区"对话框中进行设置,如图 8-16 所示。设置"背景

色"为黑色,按 Ctrl+Delete 组合键为选区填充背景色,如图 8-17 所示。

图　8-16　　　　　　　　　　　　　　　图　8-17

步骤 7　执行"编辑"→"自由变换"命令,调整图像形状,如图 8-18 所示。按 Ctrl+Alt+T 组合键复制并变换图形,按 Shift 键将图形旋转 45°,调整完成后,按 Enter 键,效果如图 8-19 所示。

图　8-18　　　　　　　　　　　　　　　图　8-19

步骤 8　按 Ctrl+Shift+Alt+T 组合键复制并执行上一次操作,如图 8-20 所示。"图层"面板如图 8-21 所示。

图　8-20　　　　　　　　　　　　　　　图　8-21

步骤 9　用同样的方法,绘制出其他图形,如图 8-22 所示。按 Ctrl+Shift+E 组合键将所有可见图层合并,如图 8-23 所示。

步骤 10　执行"编辑"→"定义画笔预设"命令,弹出"画笔名称"对话框,输入画笔名称,如图 8-24 所示。单击"确定"按钮,完成画笔预设。

图 8-22
图 8-23

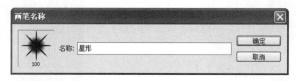

图 8-24

小技巧

通过"定义画笔预设"可以将制作的整幅图像存储为自定画笔,也可以使用任意选区工具在画板中选择要用作自定画笔的部分,再通过"定义画笔预设"命令将选区中的内容定义为画笔。如果定义的图像是彩色的,则在定义画笔后会将彩色图像转换成灰度图像。如果图像的颜色是白色则不能被定义成画笔形状。

步骤 11 回到新建文档,单击"图层"面板上的"创建新图层"按钮 ,新建"图层 3",单击工具箱中的"画笔工具"按钮 ,在工具选项栏中单击"画笔预设"选取器按钮,弹出"画笔预设"选取器,选择刚刚定义的画笔,如图 8-25 所示。设置"前景色"为白色,设置合适的"主直径",在画板中进行绘制,如图 8-26 所示。

图 8-25
图 8-26

平面广告项目设计与制作综合实训(第2版)

　　步骤 12　　打开素材"..\第 8 章\素材\003.tif",将素材拖到新建文档中,自动生成"图层4",为图层添加图层蒙版,使用"画笔工具"对多余部分进行涂抹,如图 8-27 所示。新建"图层 5",单击工具箱中的"钢笔工具"按钮 🖋️,单击选项栏中的"路径"按钮 🔲,在画板中绘制路径,如图 8-28 所示。

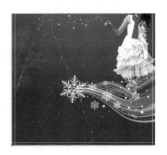

图　8-27　　　　　　　　　　　　　　　　图　8-28

　　步骤 13　　按 Ctrl＋Enter 组合键将路径转换为选区,使用"渐变工具",在"渐变编辑器"对话框中进行设置,如图 8-29 所示。设置完成后,在画板中拖曳填充渐变颜色,如图 8-30 所示。

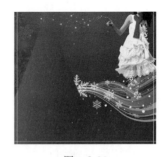

图　8-29　　　　　　　　　　　　　　　　图　8-30

步骤 14 按照与前面同样的方法,制作出"图层 6"、"图层 7"、"图层 8"中的图像效果,如图 8-31 所示。"图层"面板如图 8-32 所示。

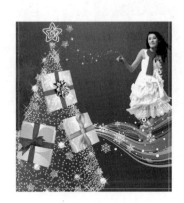

图 8-31

图 8-32

步骤 15 单击工具箱中的"横排文字工具"按钮，执行"窗口"→"文字"→"字符"命令,在"字符"面板中设置"颜色"为白色,其他设置如图 8-33 所示。在画板中输入文字,如图 8-34 所示。

图 8-33

图 8-34

步骤 16 选中"百店"两个文字,在"字符"面板中进行设置,如图 8-35 所示。文字效果如图 8-36 所示。

图 8-35

图 8-36

步骤17 执行"图层"→"栅格化"→"文字"命令,将文字转换成图像,执行"编辑"→"变换"→"扭曲"命令,调整图像形状,如图8-37所示。按同样的方法,输入其他文字,制作出其他文字,并使用"扭曲"命令进行调整,如图8-38所示。

图 8-37

图 8-38

步骤18 将两个图层合并,更改合并后的图层名称为"标题",将"标题"层复制两次,得到"标题 副本"与"标题 副本2"图层,为"标题 副本2"图层添加"渐变叠加"图层样式,如图8-39所示。图像效果如图8-40所示。

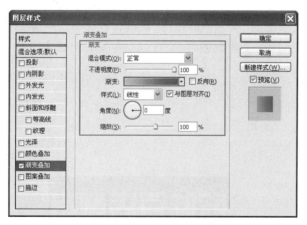

图 8-39

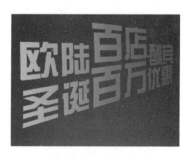

图 8-40

 操作提示

此处从左至右分别设置颜色的色标值为:CMYK(5,22,89,0)、CMYK(21,93,99,0)。

步骤19 为"标题 副本"图层添加"颜色叠加"图层样式,设置颜色为CMYK(56,99,99,50),其他设置如图8-41所示。移动图形位置,形成阴影效果,如图8-42所示。

步骤20 按住Ctrl键单击"标题"图层前的图层缩览图,调出"标题"图层的选区,执行"选择"→"修改"→"扩展"命令,在弹出的"扩展选区"对话框中进行设置,如图8-43所示。在"标题"图层中填充白色,效果如图8-44所示。

步骤21 按同样的方法,完成其他部分的制作,"图层"面板如图8-45所示。执行"文件"→"保存"命令,将文件保存为"..\第8章\8-2.psd"。最终效果如图8-5所示。

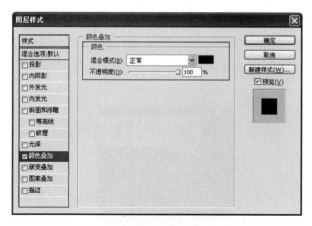

图 8-41

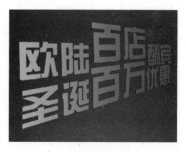

图 8-42

图 8-43

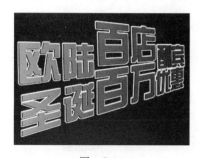

图 8-44

图 8-45

项目小结

本实例制作促销海报。在制作过程中注意学习海报的设计制作风格并了解海报的类型。通过本例的学习，需要掌握海报的设计方法和技巧，希望学生能够发挥自己的创意，设计制作出更多更精美的海报。

8.3 体验活动 高尔夫球场宣传海报设计

项目背景

随着人们生活水平的提高，日常的运动也逐渐朝着高层次发展，例如，高尔夫球。打高尔夫球是一项具有特殊魅力的运动，它是人们在天然优雅自然绿色环境中，锻炼身体、陶冶情操、提高技巧的活动。

项目任务

完成高尔夫球场宣传海报的设计制作。

项目要求

新建文档并设置出血线,在"背景"图层填充颜色作为背景色,置入素材并添加"图层蒙版"及"图层样式"。置入其他素材,输入文字,为页面制作深色边框,完成最终效果的制作,分步骤操作如图 8-46 所示。

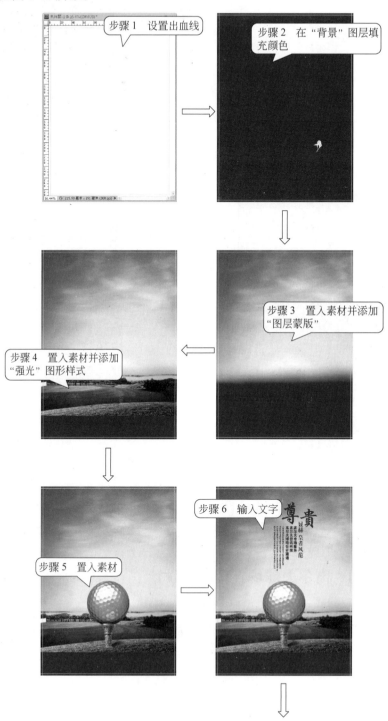

图 8-46

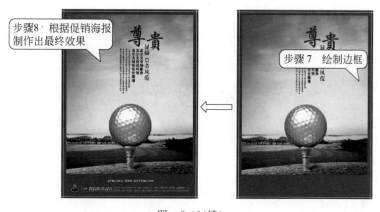

图　8-46（续）

项目评价

评价项目	评价描述	评 定 标 准		
		了解	熟练	理解
基本要求	了解海报的设计要求与分类		√	
	掌握商场促销海报的制作方法与技巧		√	
	掌握高尔夫球场宣传海报的制作方法与技巧	√		
综合要求	通过商场促销海报与高尔夫球场宣传海报的制作，了解海报的基本设计方法			

包 装 设 计

经济全球化的今天,包装与商品已融为一体。包装作为实现商品价值和使用价值的手段,在生产、流通、销售和消费领域中,发挥着极其重要的作用,是企业经营不得不关注的重要课题。包装的功能是保护商品、传达商品信息、方便使用、方便运输、促进销售及提高产品附加值。包装作为一门综合性学科,具有商品和艺术相结合的双重性。

9.1 包装设计简介

包装设计就是对某一包装产品进行总体构思与计划,一般是指对包装造型、色彩、文字、商标、图案等所组成的画面进行的总体设计。包装的设计应具有审美性、趣味性、宜人性、展示性、实用性等特点。

包装设计包含了设计领域中的平面构成、立体构成、文字构成、色彩构成及插图、摄影等,是一门综合性很强的设计专业学科。包装设计又是和市场流通结合最紧密的设计,设计的成败完全有赖于市场的检验。所以市场学、消费心理学,始终贯穿在包装设计之中。

9.1.1 包装的设计要求

商品的包装设计必须要避免与同类商品雷同,设计定位要针对特定的购买人群,要在独创性、新颖性和指向性上下功夫,下面为大家总结了一些商品包装设计的要点和要求。

1. 造型统一

设计同一系列或同一品牌的商品包装,在图案、文字、造型上必须给人以大致统一的印象,以增加产品的品牌感、整体感和系列感。当然也可以采用某些色彩变化来展现内容物品的不同性质来吸引相应的顾客群,如图 9-1 所示。

图　9-1

2. 外形设计

包装的外形设计必须根据其内容物品的形状和大小、商品文化层次、价格档次和消费对

象等多方面因素进行综合考虑,并做到外包装和内容物品设计形式的统一,力求符合不同层次顾客的购买心理,使他们容易产生商品的认同感。如高档次、高消费的商品要尽量设计得造型独特、品位高雅;大众化的、廉价的商品则应该设计得符合时尚潮流和能够迎合普通大众的消费心理,如图9-2所示。

图　9-2

3. 图形设计

包装设计采用的图形可以分为具象、抽象与装饰三种类型,图形设计内容可以包括品牌形象、产品形象、应用示意图、辅助性装饰图形等。

图形设计的信息传达要准确、鲜明、独特,如图9-3所示。具象图形真实感强、容易使消费者了解商品内容;抽象图形形式感强,其象征性容易使顾客对商品产生联想;装饰性图形则能够出色表现商品的某些特定文化内涵。

图　9-3

4. 文字设计

应该根据商品的销售定位和广告创意要求对包装的字体进行统一设计,同时还要根据国家对有关商品包装设计的规定,在包装上标示出应有的产品说明文字,如商品的成分、性能和使用方法等,还必须附有商品条形码。

5. 色彩设计

商品包装的色彩设计要注意针对不同商品的类型和卖点,使顾客可以从日常生活所积累的色彩经验中自然而然地对该商品产生视觉心理认同感,从而达成购买行为。

6. 材料环保

在设计包装时应该从环保的角度出发,尽量采用可以自然分解的材料,或通过减少包装耗材来降低废弃物的数量,还可以从提高包装容器设计制作的精美、实用的角度出发,使包装容器设计向着可被消费者作为日常生活器具加以二次利用的方向发展。

7．编排构成

必须将上述图形、色彩、文字、材料、外形等包装设计要素按照设计创意进行统一的编排、整合，以形成整体的、系列的包装形象，如图 9-4 所示。

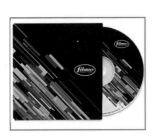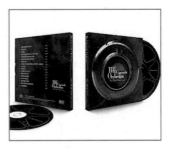

图　9-4

经验提示

包装设计师需要具备的要素有：结构造型、视觉造型、计算机设计、市场、消费心理、企业形象等。

9.1.2　常见包装的分类

包装是为了在商品流通过程中保护产品、方便储运、促进销售而采取了一定技术方法的容器。

商品种类繁多、形态各异、五花八门，其功能作用、外观内容也各有千秋。所谓内容决定形式，包装也不例外。所以，为了区别商品与设计上的方便，可以将包装分为：包装盒设计、手提袋设计、食品包装设计、饮料包装设计、礼盒包装设计、化妆品瓶体设计、洗涤用品包装设计、香烟包装设计、酒类包装设计、药品包装设计、保健品包装设计、软件包装设计、CD 包装设计、电子产品包装设计、日化产品包装设计、进出口商品包装设计等。

商品包装可以有多种分类形式，常见的有以下几种。

（1）按形态性质分类，可以将商品包装分为单个包装、内包装、集合包装、外包装等，如图 9-5 所示。

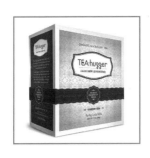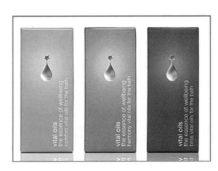

图　9-5

（2）按使用机能分类，可以将商品包装分为流通包装、储存包装、保护包装、销售包装等，如图 9-6 所示。

图　9-6

（3）按使用材料分类，可以将商品包装分为木箱包装、瓦楞纸箱包装、塑料类包装、金属类包装、玻璃和陶瓷类包装、软性包装和复合包装等，如图 9-7 所示。

图　9-7

（4）按包装产品分类，可以将商品包装分为食品包装、药品包装、纤维织物包装、机械产品包装、电子产品包装、危险品包装、蔬菜瓜果包装、花卉包装和工艺品包装等，如图 9-8 所示。

图　9-8

（5）按包装方法分类，可以将商品包装分为防水包装、防锈包装、防潮式包装、开放式包装、密闭式包装、真空包装和压缩包装等，如图 9-9 所示。

图　9-9

（6）按运输方式分类，可以将商品包装分为铁路运输包装、公路运输包装和航空运输包装等。

9.1.3　包装的基本功能

1. 商品的保护、保存功能

1）保护功能

商品包装能够保护被包装商品,使其尽量不变形、不破损,大大减少在运输过程中的损伤而造成的经济损失。

2）保存功能

使被包装商品的内容物品得到可靠的储存,在规定的时间内避免因变质而影响使用效果。对商品的保护和保存功能如图 9-10 所示。

图　9-10

2. 商品的识别和美化功能

商品要依靠包装吸引顾客、宣传产品,包装是商品最直接的广告,同时顾客也可以通过商品的包装识别他所认同和信任的产品,如图 9-11 所示。

图　9-11

3. 商品的说明功能

产品的包装设计一定要按照国家有关规定,真实地标示商品的品牌、生产厂家、质量、产地、联系方式、产品成分或特定技术指标、保存方法、用途、使用对象、使用说明和使用效果等,还必须印有商品条形码,如图 9-12 所示。

图　9-12

9.2　教学活动　食品包装设计

项目背景

在工业高度发达的今天,包装设计应该做到物有所值,档次定位明确,否则必然招来消费者的反感和抵触。因此,一方面,包装设计师应该具备良好的职业道德水准和全方位的设计素质;另一方面,包装设计还需要考虑环境保护的问题,包装设计应该朝绿色化奋力迈进。

项目任务

完成食品包装盒的设计制作。

项目分析

包装盒的设计应力求简洁、大方、美观,不需要运用过于复杂的图像来构成包装盒,运用简单的图形和色彩的表现,更能够体现出包装的精美和产品的档次。

颜色应用

本实例是为食品设计包装,所以在包装盒的主色调的运用上选择了暖色调:红色与黄色,暖色调配色能够给人温暖的感觉。同时为了增加层次感,使用了渐变效果。

设计构思

本实例设计一个食品的纸盒包装,运用暖色调作为纸盒包装的主色调,给人以温暖、愉悦的感觉。该食品包装的设计以简洁的风格为主,运用不同的素材和效果设计构成包装盒的底图,给人以高档的感觉,带来欢乐的气氛,配合以产品的相关介绍文字,整个产品包装显得高档、大方。该纸盒包装的效果如图 9-13 所示。

图　9-13

设计师提示

包装是用于包装产品与宣传产品,成功的包装设计可以为产品增添光彩,在制作时,需要把握好制作的尺寸,注意统一版面的色彩、版式、布局与搭配的协调。

技能分析

在本例中主要应用了以下工具。

- 图层混合模式:利用"正片叠底"、"颜色减淡"混合模式,可以将拖入的素材与背景相融合。
- 图层蒙版:利用"图层蒙版"将图像局部隐藏。
- 图层"组":利用图层"组"功能,将多个图层放置在一个组中,方便管理。
- 模切:通过为包装盒添加模切,为输出印刷做准备。模切工艺可以把印刷品或者其他纸制品按照事先设计好的图形制作成模切刀版进行裁切,从而使印刷品的形状不再局限于直边直角。

项目实施

步骤 1　打开 Photoshop 软件,设置"背景色"为 CMYK(24,93,100,0),执行"文件"→"新建"命令,弹出"新建"对话框,设置如图 9-14 所示,设置完成后,单击"确定"按钮,新建一个空白文档。按 Ctrl+R 组合键,显示标尺,拖出相应辅助线,如图 9-15 所示。

图 9-14

图 9-15

 操作提示

对于纸盒来说并没有固定的尺寸,一般都是根据产品的尺寸设定包装盒的尺寸。

小技巧

在设计盒型时,一定要使用辅助线帮助定位,要使用标尺来准确控制盒型属性。

步骤 2 打开"图层"面板,新建"图层 1",单击工具箱中的"矩形选框工具"按钮,在画板中创建矩形选区,如图 9-16 所示。单击工具箱中的"渐变工具"按钮,单击工具选项栏上的"渐变预览条"按钮,弹出"渐变编辑器"对话框,设置如图 9-17 所示。

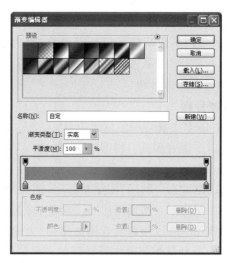

图 9-16

图 9-17

 操作提示

此处从左到右分别设置色标颜色值为:CMYK(5,58,89,0)、CMYK(3,59,88,0)、CMYK(29,100,100,1)。

步骤 3 设置完成后,单击"确定"按钮,单击工具选项栏上"径向渐变"按钮 ,在画板中拖曳填充渐变,如图 9-18 所示。按 Ctrl+D 组合键取消选区。执行"文件"→"打开"命令,打开素材"..\第 9 章\素材\sucai01. tif",如图 9-19 所示。

图 9-18

图 9-19

> **操作提示**
>
> 除了使用拖入的方法导入素材外,还可以执行"文件"→"置入"命令,将素材置入文档中。

步骤 4 将其拖入新建文档中自动生成"图层 2",移动到相应的位置,如图 9-20 所示,设置"图层 2"的"混合模式"为"正片叠底","不透明度"为 22%,如图 9-21 所示。

图 9-20

图 9-21

步骤 5 效果如图 9-22 所示。单击"图层"面板上的"添加图层蒙版"按钮 ,为该图层添加图层蒙版,单击工具箱中的"画笔工具"按钮,选择合适的笔触和大小,在画板中涂抹,效果如图 9-23 所示。

图 9-22

图 9-23

平面广告项目设计与制作综合实训(第2版)

步骤 6 "图层"面板如图 9-24 所示,打开素材"..\第 9 章\素材\sucai02.tif",将其拖入到新建的文档中自动生成"图层 3",移动到相应的位置,如图 9-25 所示。

图 9-24

图 9-25

步骤 7 按相同的方法,设置"图层 3"的"混合模式"为"颜色减淡",并为该图层添加"图层蒙版","图层"面板如图 9-26 所示。效果如图 9-27 所示。

步骤 8 打开素材"..\第 9 章\素材\sucai03.tif",将其拖入到新建的文档中自动生成"图层 4",移动到相应的位置,如图 9-28 所示。单击"图层"面板上的"添加图层样式"按钮 **fx.**,在弹出的菜单中选择"外发光"选项,弹出"图层样式"对话框,设置发光颜色为 CMYK(7,2,78,0),其他设置如图 9-29 所示。

图 9-26

图 9-27

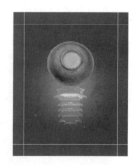

图 9-28

图 9-29

 操作提示

"外发光"图层样式可以使图像沿着边缘向图像外部产生发光的效果。

　　步骤9　设置完成后,单击"确定"按钮,效果如图 9-30 所示。单击工具箱中的"直排文字工具"按钮 **T**,再单击工具选项栏上的"切换字符和段落调板"按钮 ,打开"字符"面板,设置"颜色"为 CMYK(15,46,85,0),其他设置如图 9-31 所示。

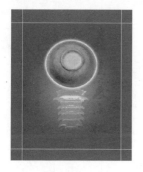

图　9-30

图　9-31

　　步骤10　设置完成后在画板中输入文字,如图 9-32 所示。选择大括号"【"在"字符"面板上设置"字间距",如图 9-33 所示。选择"食"字,在"字符"面板中设置字体大小,如图 9-34 所示。

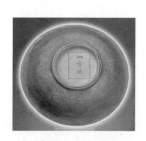

图　9-32

图　9-33

图　9-34

　　步骤11　设置完成后,文字效果如图 9-35 所示。相同的方法,输入其他文字,如图 9-36 所示。

图　9-35

图　9-36

步骤 12 单击工具箱中的"线条工具"按钮 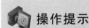 ，在工具选项栏中进行相应的设置，如图 9-37 所示。设置完成后，在画板中绘制线条，如图 9-38 所示。按 Shift 键同时选择"文字"图层和"形状"图层，如图 9-39 所示，按 Ctrl＋E 组合键合并图层，如图 9-40 所示。

图　9-37

图　9-38　　　　　　　图　9-39　　　　　　　图　9-40

操作提示

同时选择多个文字图层进行合并图层操作后，文字图层将自动栅格化。

步骤 13 单击"图层"面板上的"添加图层样式"按钮 **fx.** ，在弹出的菜单中选择"光泽"选项，弹出"图层样式"对话框，设置效果颜色为 CMYK(82,80,77,62)，其他设置如图 9-41 所示。设置完成后，单击"确定"按钮，效果如图 9-42 所示。

图　9-41　　　　　　　　　　　　　　图　9-42

操作提示

"光泽"图层样式可以创造常规的彩色波纹，在图层内部根据图层的形状应用阴影，创建出金属表面的光泽外观。

步骤 14　按相同方法,使用"线条工具"在画板中绘制线条,如图 9-43 所示,将刚刚绘制的形状图层合并到"形状 6"。按相同方法,使用"文字工具",在画板中输入文字,如图 9-44 所示。

图　9-43

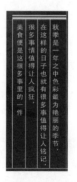

图　9-44

步骤 15　打开素材"..\第 9 章\素材\sucai04.tif",将其拖入到新建的文档中自动生成"图层 5",移动到相应的位置,如图 9-45 所示。单击"图层"面板上的"添加图层样式"按钮 *fx*,在弹出的菜单中选择"投影"选项,弹出"图层样式"对话框,设置阴影颜色为 CMYK (82,80,77,62),其他设置如图 9-46 所示。

图　9-45

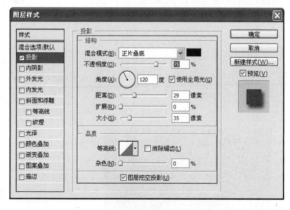

图　9-46

步骤 16　设置完成后,单击"确定"按钮,效果如图 9-47 所示,选择"图层 1"及其以上所有图层,单击"图层"面板上的"创建新组"按钮,新建"组 1",所有图层将自动放置在"组 1"中,如图 9-48 所示。

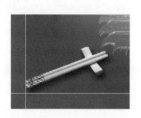

图　9-47

图　9-48

> **操作提示**
>
> 　　图层组就是将多个层归为一个组,这个组可以在不需要操作时折叠起来,无论组中有多少图层,折叠后只占用相当于一个图层的空间,并方便管理图层。

　　步骤 17　复制"组 1"得到"组 1 副本",将"组 1 副本"中的内容移动到相应的位置,如图 9-49 所示。新建"组 2",打开素材"..\第 9 章\素材\sucai05.tif",将其拖入到新建的文档中自动生成"图层 6",移动到相应的位置,如图 9-50 所示。

 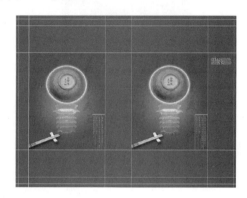

图　9-49　　　　　　　　　　　　　　　　　图　9-50

　　步骤 18　按相同方法,使用"文字工具",在画板中输入文字,如图 9-51 所示。打开素材"..\第 9 章\素材\sucai06.tif",将其拖入到新建的文档中自动生成"图层 7",移动到相应的位置,如图 9-52 所示。

图　9-51　　　　　　　　　　　　　　　　　图　9-52

　　步骤 19　选择"组 2"新建"组 3",打开素材"..\第 9 章\素材\sucai07.tif",将其拖入到新建的文档中自动生成"图层 8",移动到相应的位置,如图 9-53 所示。按相同方法,使用"文字工具",在画板中输入文字,如图 9-54 所示。

　　步骤 20　按相同的方法,制作出"组 3"中的内容,如图 9-55 所示。单击工具箱中的"钢笔工具"按钮，根据辅助线的位置,绘制路径,绘制完成后,按 Ctrl+Enter 组合键,将路径转换为选区,如图 9-56 所示。

图　9-53　　　　　　　　　　　　　　　　图　9-54

图　9-55　　　　　　　　　　图　9-56

 操作提示

在长方体的纸盒中,四个狭长的侧面宽度是一样的,正面和底面的大小是一样的。

经验提示

纸板是用作包装的主要材料,纸板价格便宜,易生产和加工,适合印刷工艺,并能回收利用。纸盒包装按结构可以分为三大类:折叠纸盒、粘贴纸盒、瓦楞纸盒。

步骤21　执行"选择"→"存储选区"命令,弹出"存储选区"对话框,设置如图9-57所示,设置完成后,单击"确定"按钮,存储选区,"通道"面板如图9-58所示。

图　9-57　　　　　　　　　　图　9-58

操作提示

　　此处存储在通道的选区,为包装盒的模切,绘制模切轮廓时,要根据辅助线的位置绘制。

　　步骤 22　完成产品包装盒的制作,最终效果如图 9-59 所示。执行"文件"→"存储为"命令,将其保存为"..\第 9 章\9-2. psd"。根据包装盒平面图,制作出立体效果,如图 9-13 所示。

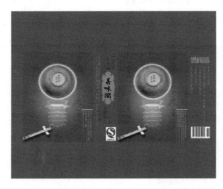

图　9-59

经验提示

　　在正式输出前要仔细检查设计稿中图片格式是否都是 TIF、CMYK、300dpi。

项目小结

　　本实例设计制作产品包装。在设计过程中要注意体现产品的特点,制作时要把握好尺寸,注意统一版面的色彩、版式,布局与搭配协调。通过本例的学习,需要掌握包装的设计方法和技巧。

9.3　体验活动　茶品包装设计

项目背景

　　色彩是极具价值的,它对我们表达思想、情趣、爱好的影响是最直接、最重要的,把握色彩,感受设计、创造美好包装,丰富我们的生活,是时代所需。

项目任务

　　完成茶品包装盒的设计制作。

项目要求

　　纸盒包装应该给人一种有序、安全可靠的印象,具有原始自然的风味,易于开启,拿取方便,处理简单,尤其是在传递产品品牌名字和自然风味上更为有效。本例制作分步骤操作如图 9-60 所示。

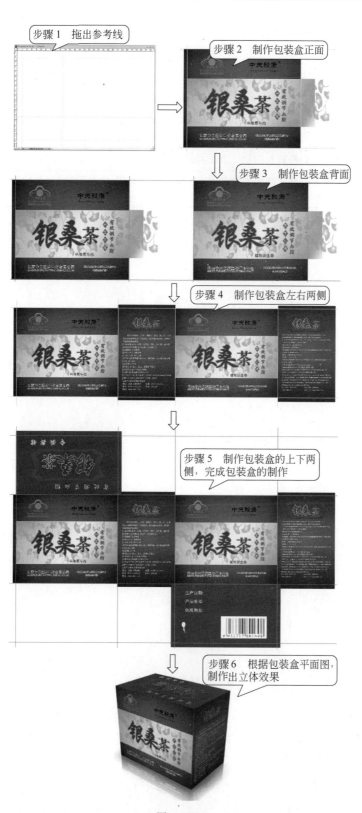

图 9-60

项目评价

评价项目	评价描述	评定标准		
		了解	熟练	理解
基本要求	了解包装盒的设计要求及分类	√		
	了解包装盒的基本功能	√		
	掌握产品包装盒的制作方法和技巧			√
综合要求	通过茶品包装盒的设计制作,了解包装盒的基本设计方法			

项目 10

书籍装帧设计

书籍装帧设计是指书籍的整体设计,主要是对书籍内容的整体把握。它包括的内容很多,主要指对书籍的开本、字体、版面、插图、扉页、封面、护封以及纸张、印刷、装订和材料进行的艺术设计,也就是从原稿到成书应该做的整体书籍设计工作。

10.1 书籍装帧设计简介

书籍作为记录人类社会生活的载体,在人类社会的历史长河中发挥着独特的作用。最早的书籍无论是以竹简还是以纸张为载体,作用不过是供人阅读其文字内容。把竹简穿在一起或将纸页编成册的装订行为,目的只是为了保证阅读的完整性。当人们开始注重书本的外观,希望书本在被人凝神阅读前即能有吸引力,或是为了收藏、运输、展示的方便时,书籍作为一种特殊的文化商品不光具有"阅读功能",还具有"审美价值"。而书籍的装帧既是实现这一附加价值的需要,又是创造这一价值的手段。因此,书籍装帧水准则成了衡量这一价值的标准。

传统的书籍装帧主要是以在封面上添加图片、在书内加插页等方式,仅限于平面艺术,这时的书籍装帧基本只是美术设计者的事。随着时代的前进,20 世纪 70 年代初,书籍装帧业内人士开始明确提出书籍装帧的整体设计概念。这时"装帧"一词不仅限于封面设计,还逐渐包括了书脊、封底、勒口、环衬等设计的内容,变得更具有"立体"性。到了 20 世纪 90 年代,"装帧"一词的内涵继续扩大,还增加了对内文的版式设计、书籍材料设计和印刷装订工艺设计等内容。可见"装帧"一词除了不涉及书籍的文字内容外,已被升华为塑造书籍从内到外的一系列的艺术创造,成为一门独立的艺术形态。它需要市场策划、包装学、广告学、色彩学、造型、材料应用、印刷工艺、装订工艺等多方面的知识。作为一个现代新闻、广告从业人员,应当了解甚至必须掌握这些专业知识。一本书籍只有具备较好的装帧,才能在激烈的市场竞争中生存乃至获胜。

10.1.1 书籍装帧的设计要求及要素

1. 书籍装帧的设计要求

书籍装帧设计需要具有可读性和流畅性,这是书籍装帧的基本要求,也是书籍装帧设计的出发点和终点。利用艺术语汇来提高读者的兴趣,扩展到书籍的精神特征,它是通过字体、版面、插图、扉页、封面、护封、色彩、造型等共同来完成的,如图 10-1 所示。

> **经验提示**
>
> 书籍装帧的任务就是要把书籍介绍给需要这本书的读者,它是由封面、封底和书脊等部分来完成的。

图　10-1

书籍装帧设计有它具体的要求，主要内容如下：

- 恰当有效地表达书籍的含义及内容。设计者应该在开始就对书籍的整体内容、作者的意图和读者范围进行充分地了解，要求书籍内容、种类以及写作风格相吻合；
- 应该考虑到读者的年龄、职业、文化水平、民族、地域等诸多不同因素的需要和使用方便，照顾人们的审美水平和阅读习惯；
- 好的书籍必须在艺术设计与技术生产上都有很高的质量，不仅要提倡有时代特色的书籍，还要有民族特色的书籍风格设计；
- 好的书籍要做到五美，即视觉美、触觉美、阅读美、听觉美、嗅觉美。

2. 书籍装帧的设计要素

了解书籍装帧设计的一些理论方面的知识后，下面向大家介绍书籍装帧设计的一些具体要素。首先，一本完成的书籍应该是由护封、封面、前勒口、前环衬、扉页、序言、目录、正文、插图、版权页、后环衬、后勒口、封底等组成，有的书籍还有书顶、订口、书根、书脊、书签带，根据装订方式的不同有的书籍还有堵头布、腰封等。

1）订口

订口是指书籍装订处到版心的空白部分，订口的装订可以分为串线订、三眼订、缝纫订、骑马订、无线粘胶装订等。切口是指除了书籍订口以外的区域，分为上切口、下切口、外切口。直板书籍的订口一般在书的右侧，而横板书籍的订口则在书的左侧。

2）勒口

勒口又称折口，是指平装书的封面和封底的切口处多留 5～10cm 的空白纸张，而且沿书口向里折叠的部分。勒口上有时是作者的介绍或者是书籍的简介。

3）环衬

环衬又叫环衬页，是封面后、封底前的空白页。也有选用特殊纸做环衬页的，主要是起到装饰的作用。

4）扉页

扉页也叫内封页，就是封面或衬页后面的一页。它的内容几乎和封面相同，也有的有内容提要，主要作用是当封面损坏时可以在扉页上找到书籍的名称或作者、出版社等内容，同时对内文起到保护的作用。

5）版权页

版权页主要是书籍的内容提要、版本纪录、图书 ICP 数据、出版、制版、印刷、发行单位、

开本、印张、版次、字数、累计印数、书号、定价等内容。

6）护封和封面

护封和封面在书籍的最外端，可以说是书籍的脸面。它担任着介绍书名、出版社、作者以及衬托书籍内容的作用。

7）书脊和封底

书脊是书的脊背，是连接封面和封底的。封底是封面的延续，一般在封底上延续封面的内容，形成统一的色彩，在视觉传达上有连续性和完整性。

8）插图

书籍的插图是以装饰书籍、增强读者对书籍的阅读兴趣为目标。插图能补充文字不能表达的图像内容，充分宣传书籍，帮助读者理解。

10.1.2　书籍装帧的设计分类

随着书籍形式的不断完善，书籍在社会文化生活中的地位更加重要，社会对书籍的需求量也越来越大。在书籍装帧材料和技术不断进步的同时，特别是 19 世纪中叶以后，国外翻译书籍的进入，外来的印刷技术和装订工艺的影响，使书籍的装帧设计发生了很大的变化。随着书籍形式的不断完善，以及生产、流通的需要，装订技术和装帧设计艺术开始成为相对独立而又统一的两个方面。

1．平装

平装是相对于精装而言的，"平"就是一般、简素、普通。在装订结构上和精装本大致相同，主要区别是在装帧材料和设计形式上。平装书籍很像包背装，是在书页的外面包加封面、书脊和封底，大多是纸面的。平装书的结构如图 10-2 所示。

图　10-2

2．精装

精装书籍相对于平装书而言，内页的装订基本相同，但在使用材料上和平装有很大的区别，如：使用坚固的材料来作为封面，以便更好地保护书页，同时也大量使用精美的材料来装帧书籍，例如在封面材料上使用羊皮、绒、漆布、绸缎、亚麻等。另外在设计形式上更加考究，书名用金粉、电化铝、漆色、烫印等工艺。从扉页、衬页到内页一般都留白较多，并增加了装饰性的页码。除书籍的封面、封底外，更增加了护封、函套等。

随着设计理念的多元化发展及科学技术的不断进步，书籍装帧艺术也在与时俱进，书的功能形态及设计大大超过了原有的思维模式。现代书籍不仅具有传播信息的阅读功能，还具有审美、收藏、观赏等附加功能。对书籍的装帧，也由"单纯设计"演变至"策划"，需要完成从作者、书籍内容、市场推广、制作工艺，直至与阅读对象之间的有效沟通。精装书的结构如图 10-3 所示。

<p style="text-align:center">图　10-3</p>

10.1.3　书籍装帧的设计方法

书籍的护封和封面不仅仅是为了好看,而是需要让护封和封面紧紧地围绕书籍的内容加以修饰,以符合书籍的内容风格,体现书稿的内涵。如何能够使自己的书籍在琳琅满目的书籍中脱颖而出? 书籍装帧设计应该以美的原则为指导。护封和封面的设计作为书籍的主要展示形象和对消费者进行视觉引导的手段,它的成功与否与书籍装帧设计者有直接的关系。

准确地把握书籍的内涵,提取主要内容是书籍护封、封面设计的良好开端。设计者还要考虑书籍的类型,如儿童读物、休闲的小说、浪漫的武侠、古典的诗歌、严肃的科学论文等,它们都有固定的表现形式,如图 10-4 所示为休闲小说的书籍装帧设计。

<p style="text-align:center">图　10-4</p>

在构图时尤其注意文字(书名、出版社、作者)的安排,书籍封面的设计必须以书名为主,其他的一些都是为书名服务的。可以采用重复构图、对称构图、均衡构图、三角构图、圆形构图、L 形构图等形式,也可以采用点、线、面的构成形式来表现书籍的个性。

在护封、封面的设计中色彩的运用也是相当重要的,设计师可以结合自己的审美经验,利用色彩的魅力,从心理上和生理上让读者产生共鸣。需要考虑的要素有:色彩的面积、色彩的纯度、色彩的明度、色调的冷暖等。

书名是封面的重心,文字便显得重要。文字的风格就要从文字的结构、笔画、骨架、大小等来表现。好的文字有说服力,书名字体的设计代表着书的内涵,如图 10-5 所示,学生应该慢慢体会。

<p style="text-align:center">图　10-5</p>

书脊的设计以清晰的识别性为原则,书名也是书脊的主角。但是书名的大小受书籍厚度的严格制约,厚本的书籍可以进行精美的设计和更多的装饰。好的精美书脊能引起读者的注意。

封底的设计应该以简洁为原则,不能喧宾夺主,它主要是起辅助作用的,封面为主,封底为辅,有主有次,才能表现出和谐有序的美感。

版面设计主要有开本、排字、拼图、制版、印刷、装订等内容。正文是书籍的核心,好的版式设计能便于阅读,能帮助读者理解书的内容,使读者产生愉悦感,如图 10-6 所示。

图 10-6

对版面设计的不同处理,能构成不同的版面风格,目前版面的形式基本上可以分为两大类。

(1)有边版面,又叫作传统版面。是一种以订口为中心,左右两边对称的形式,文字的上下、左右都有一定的限制。一旦决定了这个形式,就必须按照这个形式来设计。版心的大小必须按照实际情况来制定,一般书籍的版心长宽比例是 2∶3。传统书籍的阅读方向是从右至左,从上至下,而且一般的上面白边大于下面白边,外面白边大于里面白边,使视线集中。西方的书籍则是整个版心偏上,上面白边小于下面白边。

(2)无边版面,又称为自由版面,它没有固定的格式和版心,就是所谓的满版,没有白边。它的构成方式比较活泼,适合于画册、摄影集或以图片为主的书籍。

开本设计是指书籍的大小、形态的设计。一张全开的纸分成若干相同小份叫开本,开本的绝对值越大,书的实际尺寸越小。如 32 开的书和 16 开的书相比,32 开的书的实际尺寸要比 16 开的小。不同的开本对读者的感觉是不同的,如 32 开或 16 开书籍的黄金比差不多,所以看起来比较舒适。

？经验提示

大 16 开、大 32 开的开本,适用于具有收藏价值的精装学术书籍,给人一种非常大方、稳重的感觉,而且便于翻阅。科技教材、大专教材内容较多,涵盖面较广,适于用 16 开本。中小学教材、通俗读物以 32 开本为宜,便于携带、存放。儿童读物多采用小开本如 24 开、64 开等,小巧玲珑。大型画册、摄影集等多采用 6 开、12 开、大 16 开等。小型宣传画册宜用 24 开、40 开、60 开等。设计师可以根据不同要求和实际情况来制定开本,以上的开数只是常用的一些形式,并不是定死的,可以灵活应用达到更好的效果。

书籍的版心及其他的部分具体由行、栏、标题、书眉和页码等组成。正常人的视阈是有一定限度的,当阅读时,最佳的行宽度为 80～100mm,可以容纳 5 号字大约 25 个,最宽为

63～126mm,约排 17～34 个字。如果分行太频繁,也会影响读者的阅读率,造成疲劳,影响阅读流畅性。行间距是由视觉流程决定的,行间距留白与字符相映衬,行距小视觉流程紧张;行距大视觉流程舒缓。行距必须适度,过密过疏都不好。

让标题醒目的几种方式:①变换不同的字体,使其与版面正文相区别,如正文是宋体,标题就可以是黑体;②扩大字号,以区别于正文;③标题上下空行,让标题独占一行;④标题套色。

插图设计用于装饰书籍、加强读者兴趣。插图设计有两种:第一种是技术插图,它是某些学科书籍的一个重要组成部分,有很多东西用文字是难以说明的,必须依靠插图来解释,优秀的插图设计,不仅能让读者一目了然,还能使难以理解的概念一目了然;第二种是艺术插图,艺术插图应该是宁少勿多,宁精勿滥,还要注意文字的风格、体裁应该协调一致,如图 10-7 所示。

图 10-7

10.1.4 书籍装帧的设计原则

书籍装帧设计的原则可以分为以下几点。

1. 整体性

书籍装帧设计的工艺手段包括纸张的裁切工艺、印刷工艺、装订工艺。为了保证这一系列工艺的合理实施,就必须预先制订计划,包括开本的大小、纸张、封面材料、印刷方式、装订方式等,它是书籍装帧设计的基本原则。设计者不能仅仅局限于封面设计的形式上,同时要重视书籍的整体内容、书籍的种类、书籍的写作风格等。

2. 时代性

审美意识不是一成不变的,它随着时代的变化而发展,具有时代的特征。设计者应该走在生活的前沿,创造引导生活潮流的新的视觉形象。随着技术的发展,书籍设计对工艺流程和技术的要求越来越高,高工艺、高技术成为书籍形态设计的一种特殊表现力的语言,可以有效地延伸和扩散设计者的艺术构思,在传统和当代的设计成果基础上,要大胆地创新,不断地采用新的材料、新的工艺手段,展现出新的时代特征。

3. 独特性

信息社会带来了全新的社会形态,市场经济的导入和倡导,使得同类书籍的竞争日益激烈。能否在市场竞争中取胜,书籍的外貌起着相当重要的作用。有些书籍在设计形式、印刷工艺上都看不出什么毛病,但就是不能引起读者的兴趣。所以在设计的同时不仅要采用超常规的思维、色彩和图形,还要用新颖的文字编排、特殊的材料等手段来吸引读者。一本好的书籍装帧设计不仅是设计师充满个性的创造,而且是设计师在个性和审美中找到的精华。

10.2　教学活动　书籍封面设计

项目背景

　　封面设计是书籍装帧设计艺术的门面,它是通过艺术形象设计的形式来反映书籍的内容。在当今琳琅满目的书海中,书籍的封面起了一个无声的推销员作用,它的好坏在一定程度上将会直接影响人们的购买欲。

项目任务

　　完成书籍封面的设计制作。

项目分析

　　图形、色彩和文字是封面设计的三要素,设计者就是根据书的不同性质、用途和读者对象,把这三者有机地结合起来,从而表现出书籍的丰富内涵,并以传递信息为目的和一种美感的形式呈现给读者。

　　颜色应用

　　本例中主要使用黄色作为封面设计主色调,通过由深黄到浅黄的渐变,形成一种古朴传统的风格,给人稳重、雅致的感觉。

　　设计构思

　　本实例制作的是一个散文类书籍的封面和封底,在设计时打破了以往的规律,以局部倾斜的设计代替书籍封面的方正布局,并添加一些个性艺术化花纹背景来丰富图书的视觉效果,配合精简的文本介绍及标题,使得整体的设计干净利落、清晰明了。最终效果如图10-8所示。

图　10-8

　　设计师提示

　　设计书籍封面的字体时,字体的形式、大小、疏密和编排设计等方面都比较讲究,在传播信息的同时应该给人一种韵律美的享受。另外封面标题字体的设计形式必须与内容以及读者对象相统一。成功的设计应具有感情,如政治性读物设计应该是严肃的;科技性读物设计应该是严谨的;少儿性读物设计应该是活泼的;等等。

　　技能分析

　　在本例中主要应用了以下工具。

平面广告项目设计与制作综合实训(第2版)

- "变换"面板：在"变换"面板中可以对图形进行旋转、倾斜、移动和更改图形大小等操作。
- "透明度"面板："透明度"面板可以指定对象的不透明度和混合模式，创建不透明蒙版，或者使用透明对象的上层部分来挖空某个对象的一部分。
- "描边"面板：在"描边"面板中，可以来指定线条是实线还是虚线、虚线次序（如果是虚线）、描边粗细、描边对齐方式、斜接限制以及线条连接和线条端点的样式。

项目实施

步骤 1　打开 Illustrator 软件，执行"文件"→"新建"命令，弹出"新建文档"对话框，设置如图 10-9 所示，单击"确定"按钮，新建一个空白文档，执行"视图"→"显示标尺"命令，显示出标尺，在标尺中拖出参考线，定位出封面、封底与书脊，如图 10-10 所示。

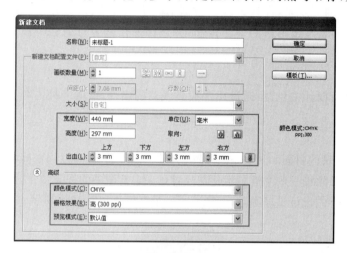

图　10-9

图　10-10

经验提示

常见的图书有以下几种常见尺寸。16 开：188mm×260mm、18 开：168mm×252mm、32 开：130mm×184mm、36 开：126mm×172mm、大 16 开：210mm×285mm。

本实例中设置文档尺寸为 440mm×297mm，其中文档宽度 440mm 是封面、书脊和封底的尺寸，正常封面的宽度是 210mm，书脊的宽度为 20mm，封底的宽度是 210mm。

小技巧

可以执行"视图"→"显示标尺"命令，来显示或隐藏文档窗口中的标尺，还可以按 Ctrl＋R 组合键来显示或隐藏文档窗口中的标尺。

步骤 2　单击工具箱中的"矩形工具"按钮，在工具选项栏中设置"描边"颜色为"无"，画板中单击，弹出"矩形"对话框，设置如图 10-11 所示。单击"确定"按钮，在画板中绘制矩形，使用"选择工具"移动到相应的位置，如图 10-12 所示。

图　10-11

图　10-12

步骤3　选择刚刚绘制的图形,执行"窗口"→"渐变"命令,打开"渐变"面板,设置如图 10-13 所示,渐变效果如图 10-14 所示。按 Ctrl+2 组合键锁定对象。

图　10-13

图　10-14

🖱 操作提示

此处从左到右分别设置色标颜色值为:CMYK(47,70,100,9)、CMYK(22,38,90,0)、CMYK(2,3,9,0)。

步骤4　使用"矩形工具",在工具选项栏中设置"填充"颜色值为 CMYK(18,37,90,0),"描边"颜色为"无",在画板中绘制矩形,如图 10-15 所示。执行"窗口"→"变换"命令或按 Shift+F8 组合键,打开"变换"面板,设置"旋转角度"为-45°,如图 10-16 所示。

图　10-15

图　10-16

🖱 操作提示

在应用"变换"面板中的"旋转"功能时,在角度选项下拉列表框中输入一个值并旋转后,该下拉列表框会自动恢复为 0。

平面广告项目设计与制作综合实训(第2版)

步骤 5　图形效果如图 10-17 所示,执行"编辑"→"复制"命令,再执行"编辑"→"贴在前面"命令,复制并粘贴图形,单击工具箱中的"直接选择工具"按钮 ，调整矩形一角锚点的位置,如图 10-18 所示。

图　10-17

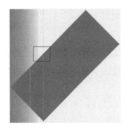

图　10-18

操作提示

除了使用"变形"面板旋转图形外,使用"选择工具"可以直接对图形进行旋转操作,但是旋转的角度不够精确。

步骤 6　选择该图形,打开"渐变"面板,设置如图 10-19 所示,渐变效果如图 10-20 所示。

图　10-19

图　10-20

步骤 7　同时选中两个矩形,执行"窗口"→"透明度"命令,打开"透明度"面板,单击右上角的下三角按钮,在弹出的扩展菜单中选择"建立不透明蒙版"选项,如图 10-21 所示,为图形创建不透明蒙版,效果如图 10-22 所示。

图　10-21

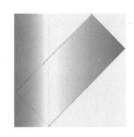

图　10-22

步骤8　使用"矩形工具",在工具选项栏中设置"填充"颜色值为CMYK(18,37,90,0),
"描边"颜色为"无",在画板中单击,弹出"矩形"对话框,设置如图10-23所示。单击"确定"
按钮,在画板中绘制矩形,打开"变换"面板,调整"旋转"角度为45°,并移动到相应的位置,
如图10-24所示。

图　10-23

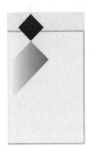

图　10-24

步骤9　执行"文件"→"打开"命令,打开"..\第10章\素材\花纹背景.ai",如图10-25
所示。复制该文档中的图形,粘贴到设计文档中,使用"选择工具"调整其大小和位置,如
图10-26所示。

图　10-25

图　10-26

操作提示

　　此处打开的素材,是预先绘制好的,由于绘制步骤相对复杂,在此不做讲解,详细请参
看源文件。

步骤10　打开"..\第10章\素材\蝶花素材.ai",复制该文档中的图形,粘贴到设计文档
中,移动到相应的位置,如图10-27所示。单击工具箱中的"文字工具"按钮 T,执行"窗
口"→"文字"→"字符"命令,打开"字符"面板,设置如图10-28所示。

步骤11　在画板中单击进入输入文字状态,在工具选项栏中设置"填充"颜色值为
CMYK(0,0,0,100),"描边"颜色为"无",在画板中输入文字内容,如图10-29所示,选择刚
刚输入的"浪漫"文字,更改工具选项栏中的"填充"颜色值为CMYK(47,91,100,17),并在
"字符"面板中更改字体大小,效果如图10-30所示。

图 10-27

图 10-28

图 10-29

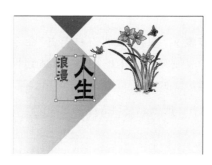

图 10-30

步骤 12 打开"调整"面板,设置旋转文字角度为 45°,效果如图 10-31 所示。单击工具箱中的"直线段工具"按钮 ,设置工具选项栏中的"描边"颜色为 CMYK(47,91,100,17),执行"窗口"→"描边"命令,打开"描边"面板,设置如图 10-32 所示。

图 10-31

图 10-32

步骤 13 在画板中绘制线段,如图 10-33 所示。相同方法,在画板中输入文字、绘制线段,如图 10-34 所示。

操作提示

在输入文字时,除了使用"文字工具"外,还使用了"直排文字工具" ,该工具用于创建直排文字和直排文字文本框。

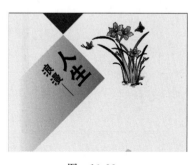

图　10-33

图　10-34

步骤 14　单击工具箱中的"椭圆工具"按钮 ⊙ ，设置工具选项栏中的"填充"颜色为 CMYK(54,57,100,7)，"描边"颜色为"无"，在画板中绘制椭圆形，如图 10-35 所示。按 Ctrl＋［组合键，调整图形的排列顺序到文字下方，如图 10-36 所示。

图　10-35

图　10-36

> **小技巧**
>
> 　按 Ctrl＋［组合键可以将图形后移一层，按 Ctrl＋］组合键可以将图形前移一层，按 Ctrl＋Shift＋［组合键可以将图形置于底层，按 Ctrl＋Shift＋］组合键可以将图形置于顶层。

步骤 15　使用"矩形工具"，设置工具选项栏中的"填充"颜色为 CMYK(54,57,100,7)，"描边"颜色为"无"，在画板中绘制矩形，如图 10-37 所示。设置工具选项栏中的"填充"颜色为 CMYK(42,72,100,19)，"描边"颜色为"无"，再次在画板中绘制矩形，并使用"直接选择工具"调整图形一角的锚点到相应的位置，如图 10-38 所示。

步骤 16　复制并粘贴"人生成长启示录"文字及其下方的图形，使用"选择工具"将其移动到"书脊"的位置，并进行相应的调整，如图 10-39 所示，选择文字下方的图形，更改工具选项栏中的"填充"颜色为 CMYK(42,72,100,19)，如图 10-40 所示。

步骤 17　相同方法，制作出书脊和封底中的内容，如图 10-41 所示。

图 10-37

图 10-38

图 10-39

图 10-40

图 10-41

经验提示

在 Illustrator CS4 中是无法直接创建条形码的，可以通过第三方插件 Barcode Toolbox 添加，本实例工具箱中的按钮以及窗口菜单下的选项都是在安装插件后才会出现的，该插件可以通过购买正版或者在互联网上下载试用版本得到。

小技巧

在购买正版后，将其安装到"X：...\Adobe\Illustrator CS4\增效工具\Illustrator 滤镜\"，重新打开 Illustrator CS4，即可将第三方插件 Barcode Toolbox 添加到 Illustrator CS4 中，如图 10-42 所示。

图　10-42

步骤 18　执行"窗口"→"条形码工具箱"→"显示条形码面板"命令，打开"条形码"面板，设置如图 10-43 所示；单击工具箱中"创建条形码"按钮，在画板上单击，即可创建条形码，图形效果如图 10-44 所示。

图　10-43

图　10-44

步骤 19　选择条形码,执行"对象"→"取消编组"命令,对条形码进行相应的调整,如图 10-45 所示。选择所有文字,执行"文字"→"创建轮廓"命令,效果如图 10-46 所示。

图　10-45

图　10-46

小技巧

除了执行"对象"→"取消编组"命令外,还可以通过 Ctrl＋Shift＋G 组合键,来取消编组。

经验提示

对于条形码的处理比较特殊,条形码是带有黑色条纹和黑色数字的透明胶片,相当于一张单色正片。对于书封中的条形码,都是通过扫描仪扫描后,排列到书封中的,一般都是在封底,并都要有一个白色块衬底。

步骤 20　使用"矩形工具"设置工具选项栏中的"填充"和"描边"颜色为"无",在画板中沿边界线绘制矩形路径,执行"效果"→"裁切标记"命令,添加裁切线,如图 10-47 所示。使用"直线段工具",在工具选项栏中设置"描边"颜色为 CMYK(0,0,0,100),打开"描边"面板,参数设置如图 10-48 所示。

图　10-47

图　10-48

步骤 21　在画板中根据辅助线的位置,绘制四条虚线,按 Ctrl＋；组合键隐藏辅助线,完成商品画册的制作,最终效果如图 10-49 所示。执行"文件"→"存储为"命令,将其保存为"..\第 10 章\10-2.psd"。

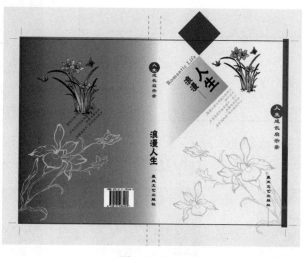

图　10-49

操作提示

　　书封设计稿中很多地方需要折叠,要通过绘制折叠线标注折叠的位置。折叠线一般使用虚线标示。

步骤 22　根据画册的平面图绘制出画册的立体效果如图 10-8 所示。

项目小结

　　本实例设计制作的是散文类图书封面。在实例的设计过程中要注意突出表现书籍的内涵,并且能够使书籍封面的设计主次分明,合理地安排和布局封面上的各部分内容。通过本例的学习,需要掌握书籍封面设计的方法与技巧。

10.3　体验活动　杂志封面设计

项目背景

　　好的封面设计在内容的安排上要做到繁而不乱,就是要有主有次,层次分明,简而不空,意味着简单的图形中要有内容。可以增加一些细节来丰富它,例如在色彩上、印刷上、图形的有机装饰设计上多做些文章,使人看后有一种气氛、意境或者格调。

项目任务

　　完成杂志封面的设计制作。

项目要求

　　杂志封面的设计相对于书籍装帧来说,制作比较容易,可以运用简单的布局来设计,不需要过多的插图,设计出简洁、清晰的效果即可。本例分步骤操作如图 10-50 所示。

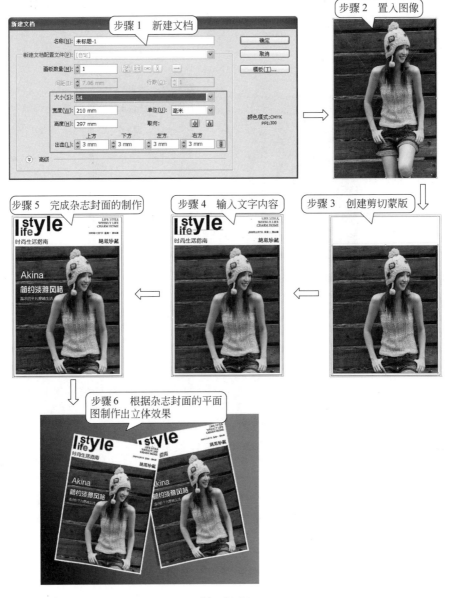

图　10-50

项目评价

评价项目	评价描述	评定标准		
		了解	熟练	理解
基本要求	了解书籍装帧的设计要求及分类	√		
	掌握书籍封面的制作方法和技巧			√
	掌握杂志封面的制作方法和技巧			√
综合要求	通过书籍封面和杂志封面的制作,了解书籍装帧的基本设计方法			

项目11

字 体 设 计

　　字体是平面广告中主要的组成部分,是信息的重要载体,合理地对文字进行设计处理,不仅可以使广告作品的效果更加美观,还对信息的传达有直接的影响。本项目将分别介绍字体设计制作的方法和技巧,使学生能够充分理解字体设计的重要性,并掌握字体设计的方法。

11.1　字体设计简介

　　人类的文明可以追溯到远古时代,那时候就已经发明了象形文字。平面设计的起源是人类社会走向文明的象征。在文字出现以前,人类就是依据各种图形符号进行记事与交流,直至图形演变为简单的文字,其中包括世界三大古老文字:中国的甲骨文、两河流域的楔形文字以及埃及的象形文字。三大古老文字成为如今世界文字的发展源头。可以说,文字的出现为日后平面设计的发展奠定了最原始的基础。

　　时至今日,人类的文字在不断演化中发展,而具有悠久历史的中国创造了中华浩瀚的汉字王国。汉字承载着中国悠久的文化和历史,同时由于它的图案特征和象形因素,被设计师越来越多地运用到现代设计之中,它是一种多元化的艺术形式,能给予设计师很多创作灵感。从视觉意义上说,汉字又是一种绝对的构成文字,而且由于汉字使用的是象形文字,所以写字就等于是对物体形状进行描摹。

　　字体设计离不开设计师对文字的理解和对文字结构的熟悉。以汉字为基础的中国文字从本质意义上说,是一种表意文字。中国文字是自然人文的象征符号,而它的书写过程则极度自由。因此,书法作为一种书写文化,成为东方美学的结晶,它的比例、节奏、韵律,它所表现出来的含蓄、典雅、悠扬,凝聚着东方人对美学的深刻认识和对艺术原则的真切把握。

　　字体设计的好坏直接影响了人们的视觉、情绪,以及动机。企业有自己的标准字,浑厚的,灵巧的,夸张的,甚至诡异的。字体的特点反映了企业的特点,企业的特点就是环境,影响着设计师去设计怎样的字体。

11.1.1　常用字体的分类与特征

　　基本字体是在承袭汉字书写发展史中各种字体风格的基础上,经过统一整理、修改、装饰而成的字体,实用而美观,因多被应用于印刷之中,又称为印刷字体。按照基本笔画和标准笔形的差异,印刷字分为宋体、黑体、楷体、仿宋体四种基本类型。

　　基本笔画指汉字结构组成的基本因素:点、横、竖、撇、捺、挑、钩,以及由它们组成的不可再分的折、拐等综合性笔画。

　　标准笔形是字体设计的基础,它统一安排基本笔画的粗细、形式,直接影响到字体的风格。

1. 基本字体

1)宋体

宋体的基本特征:字形方正,横细竖粗,横画和横、竖转折处行钝角,点、横、竖、撇、捺、挑、钩的粗细差异大,粗度与竖画相当,收笔处呈尖锋状,整体形状短而有力。

宋体风格:典雅工整、严肃大方。

2)黑体

黑体可以分为粗黑、大黑、中黑、细黑、圆头黑体等类型。

黑体的基本特征:笔画单纯,粗细一致,黑体起收笔呈方形,圆头黑体起收笔呈圆形。

黑体的风格:结构严谨,庄重而有力,朴素大方,视觉效果强烈,适用于标题等需要醒目的位置。

3)仿宋体

仿宋体基本特征:字身略长,粗细均匀,起落笔有钝角,横画向右上方倾斜,点、横、竖、撇、捺、挑、钩尖锋较长。

仿宋体的风格:字形秀美、挺拔,适用于书刊的注释、说明等。

4)楷体

楷体基本特征:楷体保持楷书钝笔、行笔的形式,笔画富于弹性,横、竖粗细略有变化,横画向右上方倾斜,点、横、竖、撇、捺、挑、钩尖锋柔和。

楷体的风格:其风格接近于手写,亲切而且易读性好,适用于书籍、信函等文化性说明文字。

2. 字体特征元素

字体的表现力由字体的特征元素的特性决定,下面介绍与字体关系密切的几种特征元素。

1)字号

计算字体面积的大小有号数制、级数制和点数制(也称为磅)。一般常用的是号数制,简称"字号"。照排机排版使用的是毫米制,基本单位是级(K),1级为0.25mm。点数制是世界流行的计算字体的标准制度。计算机中的字号采用点数制的计算方式(每一点等于0.35mm)。标题用字一般为4点以上,正文用字一般为10~12点,文字多的版面,字号可减到7点或8点。注意,字越小,精密度越高,整体性越强,但过小会影响阅读。

2)行距

行距的宽窄是设计师比较难把握的问题。行距过窄,上下文字相互干扰,目光难以沿字行扫视,而行距过宽,太多的留白使字行不能有较好的延续性。这两种极端的排列法,都会使阅读长篇文字者感到疲劳。行距在常规下的比例为:用字10点,行距则设置为12点,即10:12。

事实上,除行距的常规比例外,行宽行窄是依主题内容需要而定的。一般娱乐性、抒情性的网页,通过加宽行距以体现轻松、舒展的情绪;也有纯粹出于版式的装饰效果而加宽行距的。另外,为增强版面的空间层次与弹性,可以采用宽、窄同时并存的手法。

3)字重

同一种类型的字体有不同的外在表现形式,有些字体显得黑、重,而有些字体则显得浅而单薄,有的字体则比较正常,在轻重方面处于平均值。字重影响了一种字体的显示方式。

Roman：如果需要一种笔画粗细适当的字体，那么就选择 Roman 字体。Roman 字体是没有任何装饰的最简单的字体。

Bold（粗体）：通常用于正文中需要强调的信息，粗体字应该与细体字一同使用。设计人员应用的粗体字越多，设计中所表达的信息就越强。

Light（细体）：单薄而细致的字就被称作细体字。细体字的作用不像 Roman 或粗体字那么重要，但是它们可以满足设计中细致、优雅的字体需要。

4）字体宽度

同一字体可以有不同的宽度，也就是在水平方向上占用的实际空间。

紧缩：也称为压缩，这种紧缩格式字体的宽度要比 Roman 格式的小。

加宽：也有人把这一宽度特征称为扩展。这种格式与紧缩格式正好相反，它在水平方向上占用的空间要比 Roman 格式大，或者说是加宽了。

5）字形

字形是指字体站立的角度，这里有三种不同的字形。

正常体（Regular）：这是人们最熟悉的一种字形，它不加任何修饰，一般用于正文。

斜体（Italic）：它与粗体字一样，用于页面中需要强调的文本。Italic 是从手写体发展而来的，类似于向右倾斜的书法体效果。

下划线体（Underline）：它和斜体的作用类似，用于正文中需要强调的文本，更多的时候用于链接的文字。

6）字体和比例

在处理字体时，一种字体的字号与另一种字体及页面上其他元素之间的比例关系是非常重要的，需要认真对待。

字体的尺寸是以不同方式来计算的，它的单位包括磅（pt）和像素（pixel）。以磅为单位的计算方法是根据打印设立的，以计算机的像素技术为基础的单位需要在打印时转换为磅。总之，在设置字体尺寸时，采用磅为单位是比较明智的。

7）方向

向上、向下、向左、向右——字体显示方向对其使用效果将会产生很大影响。

8）行间距

在排版设计中还需要注意行间距，两行文本相距多远也会对可读性产生很大影响。

9）字符间距与字母间距

字符间距指的是没有字体差别的一个字符与另一个字符之间的水平间距。也就是说，设计者可以同时设置整个词中的相邻两个字符之间的距离。

与行距一样，字符间距也会影响段落的可读性。虽然调整字符间距可以为页面增加趣味性，但非常规的间距值应该限制在装饰应用的范围内。正文要求使用正常间距，这样才能适应读者的需要。

字母间距指的是一种字体中每个字母之间的距离。在一般设置下，人们可以看到两个相邻的字母是相互接触的，这有时会影响到可读性。

3. 字体的图形表述

注重文字的编排和文字的创意，是通过视觉传达设计现代感的一种方法。设计师不仅应该在有限的文字空间和文字结构中进行创意编排，而且应该赋予编排形式更深的内涵，提

高平面广告的趣味性与可读性,突出平面广告的主题内容。

1) 字意图形表述

字意图形是将文字意象化,以简洁、直观的图形传达文字更深层的含义。

2) 字画图形表述

人类最初表达思维的符号是图画及进一步的象形文字。虽然象形文字只是一种形态性的记号,目前已不再使用,但在现代编排设计中却把记号性的文字作为构成元素,这便是字画图形。

字画图形包括由字构成的图形和把图形加入文字两种形式。前者强调形与功能,具有商业性;后者注重形式、趣味,不特定表述某种含义,而在于可给我们一些创作的灵感和启示。

11.1.2 字体设计的要点

作为文化的重要传播媒介,字体设计应该遵循思想性、实用性、艺术性并重的原则。如图 11-1 所示为字体设计在平面广告中的应用。

图 11-1

1. 思想性

字体设计必须从文字的内容和应用方式出发,确切而生动地体现文字的精神内涵,用直观的形式突出宣传的目的和意义。

2. 实用性

文字的实用性首先指易识别。文字的结构是人们经过几千年实践才创造、流传、改进并认定的,不可随意更改。进行字体设计,必须使字形与结构清晰,易于正确识别。其次,字体设计的实用性还体现在众多文字结合时,设计师应该考虑字距、行距、周边空白的妥当处理,做到一目了然,准确传达文章具有的特定信息。

3. 艺术性

现代设计中,文字因受其历史、文化背景的影响,可作为特定情境的象征。因此在具体设计中,字体可以成为单纯的审美因素,发挥和纹样、图片一样的装饰功能。在兼顾实用性的同时,可以按照对称、均衡、对比、韵律等形式美法则调整字形大小、笔画粗细,甚至字体结构,充分发挥设计者独特的个性和对设计作品的理解。

学习字体设计,需要了解汉字和拉丁文字母(包括阿拉伯数字)这两种作为东、西方文化代表的不同的文字体系。在区别两种文字的字形结构和设计特点的基础上,应用美学规律,相互借鉴,发挥设计者主观的创造。

11.2　教学活动　火焰文字设计

项目背景

本实例设计制作火焰文字效果,并最终将制作出的火焰文字效果应用于一个新品上市的宣传海报中,通过在该海报中应用火焰文字效果,突出主题的表现以及海报的视觉效果。

项目任务

完成火焰文字的设计制作。

项目分析

火焰文字效果在商业设计中的使用并不是很多,但是在一些特定的商业案例当中使用,往往能够起到画龙点睛的作用,本实例中将介绍如何制作火焰文字,通过本实例的学习,学生可以充分发挥其想象力,将其应用到合适的商业案例中。

颜色应用

本实例设计制作的是火焰文字,火焰的颜色是红色的,那么在这里制作的火焰文字当然也是红色的,通过火焰文字在平面设计作品中的应用,表达出红红火火的热烈情感。

设计构思

在本实例的制作过程中,首先使用"文本工具"在画板中输入文本,然后使用"云彩"和"分层云彩"滤镜制作出背景效果,接着添加"色阶"和"曲线"调整图层,调整文字效果,设置不同的图层混合模式、不透明度,应用图层组,最终制作出火焰文字效果,如图 11-2 所示。

图　11-2

设计师提示

在本实例中,"云彩"和"分层云彩"滤镜的结合使用是重点,在制作过程中还需要注意学习"图层混合模式"和图层组,最终需要能够将火焰文字的效果应用到商业实例中。

技能分析

在本例中主要应用了以下工具。

- 图层组:在一个复杂的图像文件中,通常都有数量众多的图层,使用图层组来组织和管理图层可以使"图层"面板中的图层结构更加清晰,便于查找需要的图层,节省大量的时间。
- "云彩"与"分层云彩"滤镜:"云彩"滤镜使用"前景色"和"背景色"之间的随机像素值将图像生成柔和的云彩图案。"分层云彩"滤镜可以将云彩数据和现有的像素混合,其方式与"差值"模式混合颜色的方式相同。
- "滤色"混合模式:混合后的效果与"正片叠加"模式的效果正好相反,使图像最终产生一种漂白的效果,类似于多个摄影幻灯片在彼此之上投影。
- 调整图层:主要用来控制色调和色彩的调整。Photoshop 将色调和色彩的设置、色阶和曲线调整等应用功能变成一个调整图层单独存在文件中,使得可以修改其设置,但不会永久性地改变原始图像,从而保留了图像修改的弹性。

项目实施

步骤 1　打开 Photoshop 软件,执行"文件"→"新建"命令,弹出"新建"对话框,设置如

图 11-3 所示,按 Ctrl+J 组合键复制"背景"图层得到"背景 副本"图层,如图 11-4 所示。

图　11-3　　　　　　　　　　　　图　11-4

步骤 2　单击工具箱中的"横排文本工具"按钮 T,设置合适的字体、字号,在画板中输入文本,如图 11-5 所示。按 Ctrl+E 组合键向下合并图层,将该图层隐藏,如图 11-6 所示。

图　11-5　　　　　　　　　　　　图　11-6

步骤 3　选择"背景"图层,单击"创建新组"按钮 ,新建"组 1",单击"创建新图层"按钮 ,新建"图层 1",如图 11-7 所示,按 D 键,恢复默认前景色和背景色,执行"滤镜"→"渲染"→"云彩"命令,效果如图 11-8 所示。

图　11-7　　　　　　　　　　　　图　11-8

步骤 4　执行"滤镜"→"渲染"→"分层云彩"命令,按 Ctrl+F 组合键,重复多次应用该滤镜,直到获得满意的效果为止,如图 11-9 所示。复制"背景 副本"图层得到"背景 副本 2"图层,将该图层移至"组 1"中并显示该图层,如图 11-10 所示。

步骤 5　选择"背景 副本 2"图层,执行"滤镜"→"模糊"→"高斯模糊"命令,弹出"高斯模糊"对话框并进行设置,如图 11-11 所示,单击"确定"按钮,完成"高斯模糊"对话框的设置,效果如图 11-12 所示。

图 11-9

图 11-10

步骤 6 设置"背景 副本 2"图层的"不透明度"为 60%，效果如图 11-13 所示。单击"图层"面板上的"创建新的填充或调整图层"按钮 ，在弹出的菜单中选择"色阶"选项，添加色阶调整图层，打开"调整"面板，设置色阶如图 11-14 所示。

图 11-11

图 11-12

图 11-13

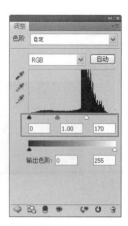

图 11-14

操作提示

这一步是比较关键的一步，它将影响到最终效果的表现。通过调节该图层的不透明度来实现不同的效果。图层不透明度越低（即透明效果越明显），文本（或图案）将越呈现出不规则的扭曲效果。相反，图层不透明度越高，文本（或图案）则将越规则，越容易识别，但同时效果也会打折扣。所以，我们需要在两者之间选择一个平衡点。

步骤 7 完成"调整"面板中色阶的设置，图像效果如图 11-15 所示。单击"图层"面板上的"创建新的填充或调整图层"按钮 ，在弹出的菜单中选择"曲线"选项，添加曲线调整图层，打开"调整"面板，调整曲线设置如图 11-16 所示。

步骤 8 完成"调整"面板中曲线的设置，图像效果如图 11-17 所示，"图层"面板如图 11-18 所示。

步骤 9 单击"图层"面板上的"创建新的填充或调整图层"按钮 ，在弹出的菜单中选择"色阶"选项，添加色阶调整图层，打开"调整"面板，分别对 RGB、"红"、"绿"和"蓝"通道进行相应调整，如图 11-19 所示。

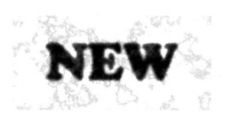

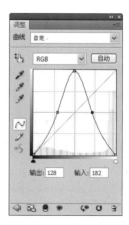

图 11-15

图 11-16

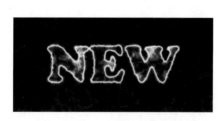

图 11-17

图 11-18

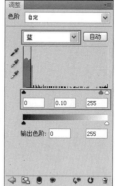

图 11-19

 操作提示

上色的方法很多,例如使用色阶、色相/饱和度、通道混合器,甚至是照片滤镜工具。这里我们选用色阶工具,以获得更好的效果。

步骤10　完成色阶的设置,图像效果如图11-20所示。复制"组1"图层组得到"组1 副本"图层组,设置"组1 副本"图层组的"混合模式"为"滤色",如图11-21所示。

图　11-20

图　11-21

步骤11　选择该组下的"图层1 副本",执行"滤镜"→"渲染"→"分层云彩"命令,按Ctrl+F组合键,重复多次使用该滤镜,如图11-22所示。再次复制"组1",将得到的"组1 副本2"图层组调至"组1 副本"图层组上方,并设置其"混合模式"为"滤色",如图11-23所示。

图　11-22

图　11-23

步骤12　选择该图层组下的"背景 副本4"图层,执行"滤镜"→"模糊"→"高斯模糊"命令,弹出"高斯模糊"对话框,设置如图11-24所示,单击"确定"按钮,完成"高斯模糊"对话框的设置,效果如图11-25所示。

图　11-24

图　11-25

步骤 13　选中"组 1 副本 2"图层组,按 Ctrl＋Alt＋Shift＋E 组合键,盖印图层,得到"图层 2",如图 11-26 所示,执行"文件"→"存储为"命令,将其保存为"..\第 11 章\11-2-1.psd"。执行"文件"→"打开"命令,打开素材"..\第 11 章\素材\003.tif",如图 11-27 所示。

图　11-26

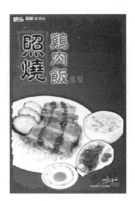

图　11-27

步骤 14　将刚刚盖印得到的图像复制到打开的图像中,自动生成"图层 1",并调整到合适的位置和角度,如图 11-28 所示,设置"图层 1"的"混合模式"为"滤色",如图 11-29 所示。

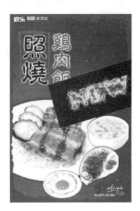

图　11-28

图　11-29

步骤 15　完成火焰文字效果的制作,最终效果如图 11-2 所示,执行"文件"→"存储为"命令,将其保存为"..\第 11 章\11-2.psd"。

项目小结

本实例学习设计制作广告中的字体。通过本例的学习,需要掌握广告中文字的设计方法,了解在平面设计中,字体既能与图形、图像结合在一起使用,达到图文并茂的视觉效果,也可以纯粹以字体为造型进行创意设计,体现特定的构思形式。

11.3　体验活动　制作变形文字

项目背景

变形文字在实际的商业广告中应用较为普遍,通过变形文字的设计,可以使文字以及设

计作品在整体上更具有美感，不同的变形效果给人以不同的感觉，本节将介绍如何给文字变形。

项目任务

完成变形文字的设计制作。

项目要求

首先使用"文字工具"在画板中输入文字，将文字栅格化为普通图形，再使用"钢笔工具"绘制路径，将路径转换为选区并填充颜色，从而改变文字笔画的形状，最后添加"外发光"图层样式，达到最终效果，分步骤操作如图 11-30 所示。

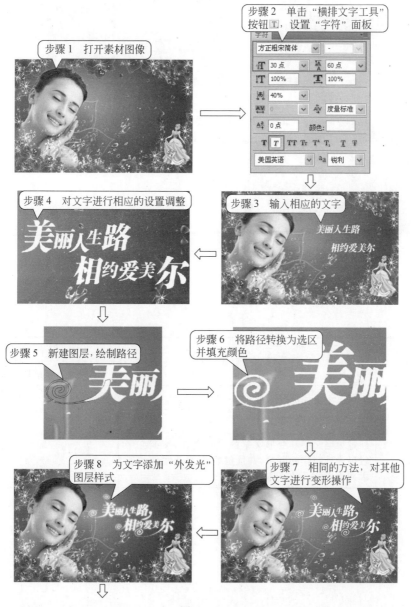

图　11-30

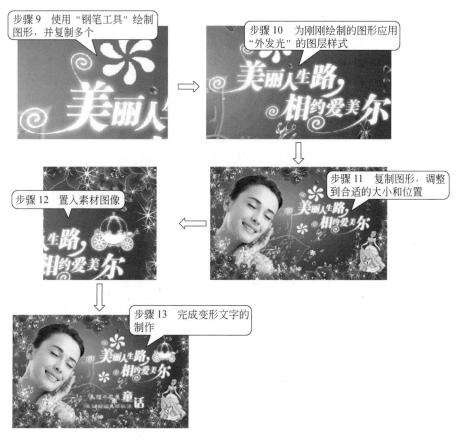

步骤9 使用"钢笔工具"绘制图形,并复制多个

步骤10 为刚刚绘制的图形应用"外发光"的图层样式

步骤11 复制图形,调整到合适的大小和位置

步骤12 置入素材图像

步骤13 完成变形文字的制作

图 11-30(续)

项目评价

评价项目	评价描述	评定标准		
		了解	熟练	理解
基本要求	了解常用字体的分类与特征	√		
	理解字体设计的要求			√
综合要求	通过火焰文字和变形文字的设计制作,掌握文字效果设计制作的方法,并能够根据商业案例的要求制作出适合的字体效果			

项目 12

宣传画册设计

宣传画册就是一张名片,它包含着企业的文化、荣誉、产品等内容,展示了企业的精神和理念。通过企业宣传画册,可以了解企业的昨天、今天和明天。一份成功的画册设计,不仅要体现企业、产品的特点,更要求美观、吸引人,尤其是画册的封面。

12.1 宣传画册设计简介

所谓企业宣传画册,即产品画册和团体机构的业务信息与形象推介手册的简称。一本好的宣传画册必须正确传达产品的优良品质及性能,同时给受众带来卓越的视觉感受,进而获得在选购和使用之后的价值提升。

12.1.1 画册设计的要求

企业宣传画册设计在今天又被称为企业型录设计,根据对象不同分为:企业形象型录、企业产品型录。企业型录设计要求具有视觉精美、档次高、篇幅大、具收藏价值等特点。在版面设计中尤其强调整体布局。

企业形象型录的设计要从企业的文化、理念、背景等因素出发,创意出最符合企业性质的高档次画册,让人们爱不释手。

企业产品型录的设计,主要以产品的功能和企业性质为基本点,应用恰当的构图和设计元素,体现产品的功能。

12.1.2 画册设计的分类

通常情况下企业宣传画册可以细分为以下几个类型。

1. 综合类产品宣传画册

企业的成长有赖于产品,产品的价值有赖于品牌。品牌建立后,常常带出群体产品的开发,进而扩大企业产品的市场占有率。因此现代企业非常重视以品牌为中心的全范围系统化营销战略,大公司、大集团常推出系列化产品覆盖市场,以取得竞争优势,这使得企业的产品宣传画册设计有了新的使命。

综合类产品画册的设计,一般从两个方面进行:一是对单品牌多产品的设计。一般以塑造品牌形象为主,往往在封面上生动地展示品牌形象,用以烘托气氛,同时在内页中采用规范格式,并不断重复迭现,以此保持样本阅读过程中形象的相对稳定。对于观赏性极高的产品,则可以直接以写真的手法加以展现,同时用文案和色彩的跳跃点缀加以呼应和协调,使整个画面生动活泼,引人注目。二是对多品牌多产品的设计。这类画册在集团公司、贸易公司的订货中应用较多,在决定设计方案以前首先要和企业就预期市场效应和信息的传递法则达成共识,然后具体规划产品和品牌在画册中各自的鲜明度和强弱度。封面只有一个,

既不能将产品全部堆砌于其上,又不能丧失样本的综合涵盖性,因此重点刻画企业名称标识便为上策,如图 12-1 所示。

图　12-1

2. 企业机构类画册

如果说产品画册是以介绍产品特性为主,那么企业画册就是要表明一种精神,一种通过企业的整体素质和整体形象来体现的品格。

现今有很多企业和机构已初具规模,并且也意识到增进企业与社会的亲和感远胜于对产品的单纯介绍,因而需要积极地健全自身的行为和形象标识,企业画册设计就是为此目的服务的。为此,首先要对企业机构所提供的第一手材料进行认真的分析,以吃透其精神,对选用的图片力求精美,对所提供的数据可根据具体情况采用列表式或图解式,对具有创意性的素材和间接传达的信息要充分加以利用。

同时为了使企业机构具有鲜明的可识别性,必要时可以在企业画册中导入识别标志和专用标准色,使之在整个形象上更完整而统一。这不仅是展示企业形象的良策,更是企业图册设计的精髓。有些企业和机构图册还同时附带产品介绍以便更全面。

因此,这一类企业机构的画册设计颇具难度。在具体操作时,设计师更要深入调查,力求更深层次地了解企业机构的特质,寻找更具新意的表达,如图 12-2 所示。

图　12-2

3. 展览会刊画册

展览会刊画册也叫展览目录,是供参观者浏览展品时的查询手册。其设计手法常常是以展览徽标、名称和活动的文化含义为中心设计一个核心形象,它常常是一张展览海报,然后再由此进行会刊、散页的整体统一设计。

展览活动是特定时间内的一段过程,因此关键是要把展览的信息、活动的内容表达清楚,然后再嵌入当地文化的艺术表现特色,从而烘托出特定的气氛。这其中要注意的是,整个设计要能唤起受众的参与欲望,给整个创意赋予现代设计的气息,如图 12-3所示。

图 12-3

4. 文化类画册

随着经济的发展,文化事业也不断繁荣,各种文艺表演、各类文化展览、各式会议与庆典、各项体育比赛等文化活动层出不穷,为了扩大影响,促进活动的成功,便需要广告宣传,而文化类画册便是一类。其内容大致分为三个方面,一是文艺演出活动;二是文化艺术展览活动;三是人文投资环境介绍。

文化类画册的封面设计要简洁精干,可以将某种具有独特个性的文化风格加以抽象化创作。在文字处理上标题的制作可以大胆构思,具体署名文字要做到繁而不乱,密而有序,从而将文化艺术活动内涵表达得确切而有魅力,如图 12-4 所示。

图 12-4

5. 年报类画册

年报画册即年度报告,是公共事业机构和财政部门全年的工作状况及财务状况的一份法律报告。随着公共团体和企事业单位行为的规范化,各机构已经逐渐将原先的文字打印报告改为正规的印刷报告,同时越来越多的公司机构、财务银行、证券股市等的设立及其内部运行机制的改变,使年报从过去的内部审阅材料转变为对外交流的工具,从而给年报注入了新的生命力。

年报的设计总的来说并没有一种固定的法则。作为一种传播工具,它的功能应该结合企业经营理念及文化意识加以发挥。其视觉凝聚点往往在封面上,内页则要加强整体主次关系的协调,使概念清晰、主题明确,从而能准确传达企业精神。

年报画册的封面一般都标明年份并注明为年报,可以从经营特点上,或识别符号上,或从企业业绩、行为、文案等方面表现创意。同时根据创意主题从色彩设计、图形布局各方面对内页进行整体的设计,形式力求简洁明了,既要表现出题材的严肃性,又要把握好格调。由于一年才制作一次,创意构思、表现手法乃至材料的运用更易于推陈出新,因而总体上也不会显得太呆板,如图 12-5 所示。

<div align="center">图　12-5</div>

12.2　教学活动　产品宣传画册设计

项 目 背 景

　　一本好的产品宣传画册,可以正确地传达产品的优良品质及性能,同时给浏览者带来非常好的视觉感受,进而可以提高产品的知名度以及销售价值。

项 目 任 务

　　完成产品宣传画册的设计制作。

项 目 分 析

　　在制作画册过程中,首先应注意色彩的运用,给浏览者留下好的印象,在内容的编排上,应力求清晰、整洁,能够体现产品的特点。

颜色应用

　　本案例中主要以黑色作为背景色,形成一种稳重感,再使用暖色系的配色,会使这种感觉更加强烈,给人一种很愉乐、舒服的感觉。

设计构思

　　本实例设计制作的是一个企业的产品宣传画册。本例中主要以产品作为主体,在浓重的商业气息中突出产品。背景运用的是从暖色调到中性色调的过渡,与产品相呼应,给人一种温馨的感觉。再在封面和封底配上图片以及说明文字,来体现产品的特点。最终效果如图 12-6 所示。

设计师提示

　　在本实例中,设置"渐变编辑器"对话框和填充渐变时,需要注意细节的处理,因为它是画册的整体背景,直接影响到画册本身的美观度。

　　由于对画册要进行四色印刷(也就是彩色印刷),所以置入到文档内的图片都必须是分辨率为300dpi、CMYK 的 TIF 格式。如果导入的图片不是 CMYK 的而是 RGB 的,则印刷出来的图片为

<div align="center">图　12-6</div>

黑白稿。

技能分析

在本例中主要应用了以下工具。

- 图层混合模式：利用"柔光"混合模式，可以将拖入的素材与背景相融合。
- 图层蒙版：利用"图层蒙版"可以将图像局部隐藏和显示，可以制作图像的倒影效果。
- 羽化选区：通过该命令，可以制作出图像的发光效果。
- 链接图层：将文档中的多个图层链接，在移动和变换时它们可以保持关联。

项目实施

步骤 1 打开 Photoshop 软件，执行"文件"→"新建"命令，弹出"新建"对话框并进行设置，如图 12-7 所示，单击"确定"按钮，新建一个空白文档，执行"视图"→"标尺"命令，在文档中显示"标尺"，拖出 5 条参考线，如图 12-8 所示。

图　12-7

图　12-8

> ? **经验提示**
>
> 在制作画册时，最常用的尺寸是 16 开（210mm×285mm），即国内的 A4 标准；其次是 32 开（210mm×140mm）。
>
> 本例设置的尺寸为标准的 16 开（210mm×285mm），此处的 426mm×291mm 是封面＋封底＋各个边 3mm 出血的尺寸。

> @ **操作提示**
>
> 此处距离边界的 4 条参考线为文档的出血线，由于裁切的误差不超过 3mm，所以拖出的参考线距离边界线 3mm 即可。

> **小技巧**
>
> 要把参考线拉到准确的位置，必须查看标尺上的坐标，而且要放大画面。例如，出血的尺寸是 3mm，这样小的尺度，只有放大文档才能看得清楚。

步骤 2 打开"图层"面板,新建"图层 1",单击工具箱中的"矩形选框工具"按钮 ⊡,在画板中创建矩形选区,如图 12-9 所示。单击工具箱中的"渐变工具"按钮 ▥,单击工具选项栏上的"渐变预览条"按钮,弹出"渐变编辑器"对话框并进行设置,如图 12-10 所示。

图 12-9

图 12-10

步骤 3 设置完成后,单击"确定"按钮,单击工具选项栏上"径向渐变"按钮 ▣,如图 12-11 所示,在画板中拖曳填充渐变,如图 12-12 所示。按 Ctrl+D 组合键取消选区。

图 12-11

图 12-12

> **操作提示**
>
> 此处从左到右分别设置色标颜色值为:CMYK(6,92,100,34)、CMYK(16,99,90,35)、CMYK(75,86,81,66)、CMYK(71,62,62,89)。

步骤 4 新建"图层 2",根据"图层 1"的制作方法,制作出"图层 2"中的内容,如图 12-13 所示。执行"文件"→"打开"命令,打开素材"..\第 12 章\素材\sucai1.tif",如图 12-14 所示。

步骤 5 将其拖入到新建文档中自动生成"图层 3",移动到相应的位置,如图 12-15 所示,设置"图层 3"的"混合模式"为"柔光","不透明度"为 41%,如图 12-16 所示。

图　12-13

图　12-14

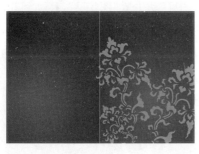

图　12-15

图　12-16

步骤 6　效果如图 12-17 所示。单击"图层"面板上的"添加图层蒙版"按钮 ，为该图层添加图层蒙版，使用"渐变工具"，在画板中拖曳填充黑到白的线性渐变，效果如图 12-18 所示。

图　12-17

图　12-18

步骤 7　"图层"面板如图 12-19 所示。复制"图层 3"得到"图层 3 副本"图层，将其移动到左侧位置，更改"不透明度"为 23％，选择该图层的蒙版缩览图，将其拖动到"删除图层"按钮 上，将蒙版删除，效果如图 12-20 所示。

操作提示

蒙版主要是在不损坏原图的基础上新建的一个活动蒙版图层，在蒙版中"黑色"为隐藏，"白色"为显示，而"灰色"则为半透明。

图　12-19　　　　　　　　　　　　　　　　图　12-20

步骤 8　按同样的方法,制作出"图层 3 副本 2"中的内容,如图 12-21 所示。打开素材"..\第 12 章\素材\sucai2.tif",将其拖入到新建文档中自动生成"图层 4",移动到相应的位置,如图 12-22 所示。

图　12-21　　　　　　　　　　　　　　　图　12-22

步骤 9　复制"图层 4"得到"图层 4 副本"图层,将其移动到"图层 4"下方,执行"编辑"→"变换"→"垂直翻转"命令,翻转图像并将其移动到相应的位置,如图 12-23 所示。相同方法为该图层添加"图层蒙版",对其进行渐变填充,效果如图 12-24 所示。"图层"面板如图 12-25 所示。

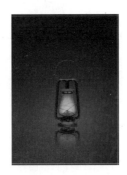

图　12-23　　　　　　　图　12-24　　　　　　　图　12-25

操作提示

　　在翻转图像时,除了执行菜单命令外,还可以通过使用 Ctrl＋T 组合键调出自由变换框,在自由变换框中右击,在弹出的快捷菜单中选择"垂直翻转"或"水平翻转"选项。

步骤 10　打开素材"..\第 12 章\素材\sucai3.tif",将其拖入到新建文档中自动生成"图层 5",移动到相应的位置,如图 12-26 所示。用相同的方法,复制"图层 5",制作投影效果,如图 12-27 所示。

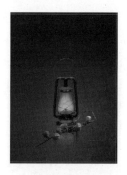

图　12-26

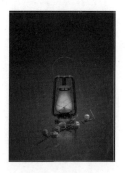

图　12-27

步骤 11　打开素材"..\第 12 章\素材\sucai4.tif",将其拖入到新建文档中自动生成"图层 6",移动到相应的位置,如图 12-28 所示。打开素材"..\第 12 章\素材\sucai5.tif",将其拖入到新建文档中自动生成"图层 7",移动到相应的位置,如图 12-29 所示。

图　12-28

图　12-29

步骤 12　选择"图层 6",新建"图层 8",按住 Ctrl 键单击"图层 7",将该图层载入选区,如图 12-30 所示。执行"选择"→"修改"→"羽化"命令,在弹出的"羽化选区"对话框中,设置"羽化半径"为 80 像素,如图 12-31 所示。

图　12-30

图　12-31

 操作提示

"羽化"可以使选定范围的图像边缘达到朦胧的效果。羽化值越大,朦胧范围越宽;羽化值越小,朦胧范围越窄。

步骤 13 选区效果如图 12-32 所示。选择"图层 8",设置工具箱中的"前景色"为 CMYK(3,87,100,1),为选区填充前景色,效果如图 12-33 所示。

图 12-32

图 12-33

步骤 14 同时选择"图层 6"、"图层 7"、"图层 8"拖入到"创建新图层"按钮■,复制选中的图层,得到"图层 6 副本"、"图层 7 副本"、"图层 8 副本",执行"编辑"→"变换"→"水平翻转"命令,翻转图像并移动到相应的位置,如图 12-34 所示。选择"图层 6"及其以上的所有图层,单击"图层"面板上的"链接图层"按钮 ∞,链接图层,如图 12-35 所示。

图 12-34

图 12-35

 操作提示

"链接图层"可以链接两个或多个图层或组。与同时选定多个图层不同,链接的图层将保持关联,可以同时对链接图层移动或应用变换。

步骤 15　新建"图层 9"，单击工具箱中的"画笔工具"按钮 ，设置工具箱中的"前景色"为 CMYK(23,76,99,1)，打开"画笔"面板，进行相应设置，如图 12-36 所示。

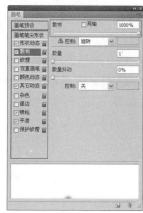

图　12-36

步骤 16　设置完成后，在画板中进行涂抹，效果如图 12-37 所示。新建"图层 10"，相同方法，使用"画笔工具"，调整笔触大小，在画板中进行涂抹，效果如图 12-38 所示。

图　12-37　　　　　　　　　　　　　图　12-38

步骤 17　单击工具箱中的"直排文字工具"按钮 **T**，执行"窗口"→"字符"命令，打开"字符"面板，设置"文本颜色"为 CMYK(47,77,100,9)，其他设置如图 12-39 所示，在画板中输入文字，如图 12-40 所示。

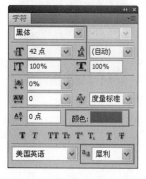
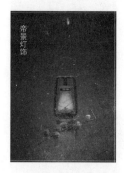

图　12-39　　　　　　　　　　　　　图　12-40

操作提示

在选择文字时,双击一个字可选择该字;三次连击一行可选择该行;四次连击一段可选择该段;在文本流中的任何地方连击五次可选择外框中的全部字符。

步骤 18 相同方法,输入其他文字,如图 12-41 所示。新建"图层 11",相同方法,使用"画笔工具",设置工具箱中的"前景色"为 CMYK(47,77,100,9),打开"画笔"面板,进行相应设置,如图 12-42 所示。

图 12-41

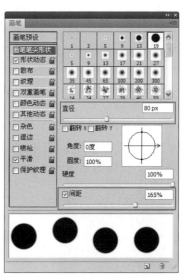

图 12-42

步骤 19 按住 Shift 键在画板中纵向涂抹,并将"图层 11"移动到"与您共建美好家园"文字图层下方并调整到合适的位置,效果如图 12-43 所示,相同方法以完成其他部分的内容制作,如图 12-44 所示。

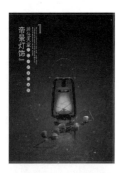

图 12-43

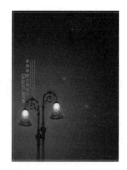

图 12-44

操作提示

使用"画笔工具"按住 Shift 键,绘制图形时,可以垂直或水平方向绘制图形。

步骤 20 完成商品画册的制作,效果如图 12-45 所示。执行"文件"→"存储为"命令,将其保存为"..\第 12 章\12-2.psd"。根据画册的平面图绘制出画册的立体效果如图 12-6 所示。

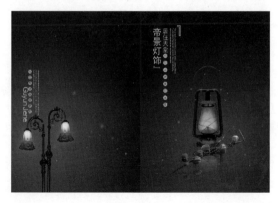

图 12-45

项目小结

本实例学习制作一个产品宣传画册。在设计时要注意突出宣传的主题,制作时要把握好内容的布局。通过本例的学习,希望学生能够掌握宣传手册设计制作的方法和技巧。

12.3 体验活动 旅游画册设计

项目背景

随着生活水平的提高,旅游成为人们生活的重要组成部分,休闲活动也成为一种流行时尚,为了迎合人们的这一需求,一些企业将自己的旅游休闲业务和产品以画册的形式展示给消费者。

项目任务

完成旅游宣传画册的设计制作。

项目要求

画册是为宣传企业产品和企业自身形象服务的。它是沟通企业和消费者之间的先头兵,为企业的发展和品牌的塑造创造有利因素,所以在设计制作画册时要注意突出企业形象、活动项目等。本例分步骤操作如图 12-46 所示。

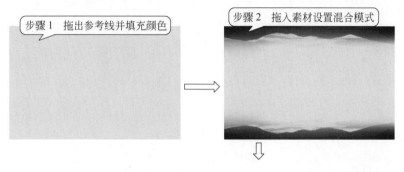

图 12-46

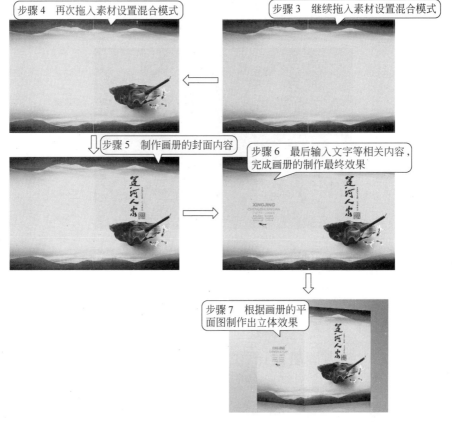

图 12-46(续)

项目评价

评价项目	评价描述	评定标准		
		了解	熟练	理解
基本要求	了解企业画册的设计要求及分类	√		
	掌握产品宣传画册的制作方法和技巧			√
	掌握旅游宣传画册的制作方法和技巧			√
综合要求	通过产品宣传画册及旅游宣传画册制作,了解企业画册的基本设计方法			

项目 13

展 板 设 计

展板是户外广告的一种,具有长期性和反复性,可保证广告和其他信息效果持续存在,从而加深受众对产品的印象。

13.1　展板设计简介

展板可以保证宣传工作的及时、到位,充分发挥信息窗口的作用,在各种宣传咨询活动中扮演着重要的角色。

13.1.1　展板的用途

展板一般用在学校、医院、政府等场所,用来宣传公益事业或当前社会上受人关注的一些大事件,如图 13-1 所示。在一些大型公司中也悬挂有展板,用来表彰那些为公司做出突出贡献的人物、事情或一些好的工作理念和方法。

图　13-1

在很多展会里,展板展示的就是一个参展单位的整个展品。展板给参观者展示了参展商参展的目的以及他们将提供的产品或服务,如图 13-2 所示。

图　13-2

13.1.2　展板设计的注意事项

一般的展板输出都是使用彩色喷绘画面覆在 KT 板上制作,成品 KT 板出厂标准尺寸为 90cm×240cm 或者 120cm×240cm,如果把 KT 板平分为两块,就成为 90cm×120cm 或者 120cm×120cm 的大小,这就是所谓的"标准板"。另外,按照对半分开的"标准板"形成的尺寸(如 90cm×60cm 或者 120cm×60cm)都是"标准大小"。这样在制作展板的时候,尺寸最好能够跟"标准大小"一致,可以最充分地利用成品标准板,而不会浪费材料,展板的成本可以降下来。

由于是喷绘输出,所以分辨率要求不用太高,72dpi 左右即可,颜色模式为 CMYK。

 操作提示

所谓的 KT 板是一种轻型的装饰板,实际就是两面贴有光滑纸张的泡沫板,一般用作展板或作为临时搭建物的隔板。

13.2　教学活动　医疗展板设计

项目背景

有效的展板设计,可以快速而清晰地传播产品及企业的信息,在设计时需要明确主要部分,例如文字、图片等,而且展板的制作要在视觉上给人以醒目、简洁的感觉。

项目任务

完成医疗展板的设计制作。

项目分析

本实例制作的是医疗展板,在设计时切忌给人冰冷的感觉。医院是治病救人的场所,为了能够给病人温馨的感觉,制作的展板要以暖色调为主,图片的应用最好也要与医疗有关。

颜色应用

本实例制作的是医疗展板,由于所处的环境比较特殊,展板所面对的人群大多数为病人,所以在颜色使用上不能太过生硬或是冰冷。本实例中使用的主体颜色为粉红色,可给病人带来温馨的感觉,使人心情愉快。

设计构思

本实例制作过程中,首先在画板中填充粉红色的渐变并将外部素材拖入到画板中,使用"钢笔工具"在画板中绘制路径,并将路径转换为选区,填充颜色,最后通过图形与文字的组合完成展板最终效果的制作,如图 13-3 所示。

设计师提示

在本实例的制作过程中,需要注意颜色的应用。由于展板的尺寸很大,所以一些小的细节如果没有注意,作品打印出来后,也许会影响整体效果,所以对一些细节性的问题一定要注意,例如,图形的位置、颜色、文字的阴影设计等。

技能分析

在本实例的制作过程中,主要应用了以下的命令和工具。

图　13-3

- 渐变工具：使用"渐变工具"可以在画板中填充渐变颜色或在图层蒙版中为图形添加半透明蒙版。
- 图层蒙版：通过"图层蒙版"可以将图形中多余的部分隐藏，而且不会对图形造成损坏，以便对图形进行再次更改。
- 图层样式：通过"图层样式"可以为图层添加一种或多种效果，在本例中应用了以下几种图层样式。
 - ➤ 投影：可以在图层内容的后面添加阴影效果，阴影的颜色、不透明度以及角度等属性都可以进行调整。
 - ➤ 描边：可以为图层中的内容添加描边效果，和"阴影"图层样式一样，"描边"的相关属性也可以进行调整。

项目实施

　　步骤 1　打开 Photoshop 软件，执行"文件"→"新建"命令，弹出"新建"对话框并进行设置，如图 13-4 所示，单击"确定"按钮，新建空白文档。单击选项栏中的"渐变预览条"按钮，弹出"渐变编辑器"对话框并进行设置，如图 13-5 所示。

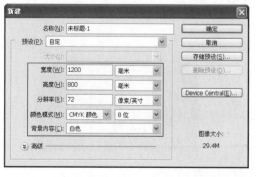

图　13-4

图　13-5

 操作提示

此处从左到右分别设置渐变滑块的颜色值为：CMYK(6,73,0,0)、CMYK(0,0,0,0)。

步骤 2 单击"图层"面板中的"创建新图层"按钮 ，新建"图层 1"，单击工具箱中的"渐变工具"按钮 ，在画板中由下到上拖曳填充渐变，如图 13-6 所示。"图层"面板如图 13-7 所示。

图 13-6 图 13-7

步骤 3 执行"文件"→"打开"命令，打开素材"..\第 13 章\素材\010.tif"，将素材拖入新建文档中，如图 13-8 所示，自动生成"图层 2"。新建"图层 3"，单击工具箱中的"钢笔工具"按钮 ，再单击选项栏中的"路径"按钮 ，在画板中绘制路径，如图 13-9 所示。

图 13-8 图 13-9

步骤 4 按 Ctrl＋Enter 组合键将路径转换为选区，如图 13-10 所示。在工具箱中设置"前景色"为 CMYK(2,92,0,0)，按 Alt＋Delete 组合键在选区中填充前景色，按 Ctrl＋D 组合键取消选区，如图 13-11 所示。

图 13-10 图 13-11

步骤 5　按住 Ctrl 键单击"图层 3"前方的图层缩览图,调出图层选区,执行"选择"→"变换选区"命令,调整选区如图 13-12 所示。新建"图层 4",设置"前景色"为 CMYK(0,0,0,0),在"渐变编辑器"对话框中进行设置,如图 13-13 所示。

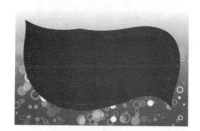

图　13-12

图　13-13

步骤 6　在选区中拖曳填充渐变并取消选区,在"图层"面板中设置"图层 4"的"不透明度"为 20%,效果如图 13-14 所示,"图层"面板如图 13-15 所示。

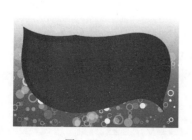

图　13-14

图　13-15

步骤 7　打开素材"..\第 13 章\素材\001. tif",如图 13-16 所示。将素材拖入新建文档中,自动生成"图层 5",设置"图层 5"的"图层混合模式"为"滤色",效果如图 13-17所示。

步骤 8　新建"图层 6",使用"钢笔工具"在画板中绘制路径,如图 13-18 所示。按 Ctrl+Enter 组合键将路径转换为选区,按 Alt+Delete 组合键填充前景色,如图 13-19 所示。

步骤 9　再次绘制路径,将路径转换为选区,设置"前景色"为 CMYK(10,30,88,0),在选区中填充前景色,如图 13-20 所示。"图层"面板如图 13-21 所示。

平面广告项目设计与制作综合实训(第2版)

图 13-16

图 13-17

图 13-18

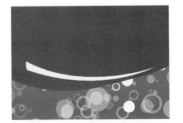

图 13-19

图 13-20

图 13-21

步骤 10 新建"图层 7",使用"钢笔工具"在画板中绘制路径,如图 13-22 所示。将路径转换为选区,使用"渐变工具",在"渐变编辑器"对话框中进行设置,如图 13-23 所示。

图 13-22

图 13-23

操作提示

此处从左到右分别设置渐变滑块的颜色值为：CMYK(4,78,0,0)、CMYK(0,0,0,0)。

步骤 11 在画板中拖曳填充渐变并取消选区,如图 13-24 所示。同样的方法,制作出"图层 8"和"图层 9"中的图形效果,如图 13-25 所示。

图 13-24

图 13-25

步骤 12 新建"图层 10",单击工具箱中的"椭圆选框工具"按钮,在画板中创建选区,如图 13-26 所示。设置"前景色"为 CMYK(4,78,0,0),按 Alt+Delete 组合键在选区中填充前景色,如图 13-27 所示。

图 13-26

图 13-27

步骤 13 单击工具箱中的"移动工具"按钮,按住 Alt 键拖曳并复制图形,执行"编辑"→"自由变换"命令,调整图形大小,如图 13-28 所示。设置"前景色"为 CMYK(7,85,0,0),按 Alt+Delete 组合键填充前景色,如图 13-29 所示。

图 13-28

图 13-29

经验提示

在复制图形时,如果复制的是选区中的图形,复制得到的图形依然在原图层中。如果复制图形时无选区,则会自动生成新图层。

步骤 14　按同样的方法,制作出其他图形,如图 13-30 所示。打开素材"..\第 13 章\素材\002.jpg",如图 13-31 所示。

图　13-30

图　13-31

步骤 15　将素材拖入新建文档中,自动生成"图层 11",单击"图层"面板中的"添加图层蒙版"按钮，单击工具箱中的"画笔工具"按钮，设置合适的主直径与硬度,设置"前景色"为黑色,对人物外侧区域进行涂抹,如图 13-32 所示,"图层"面板如图 13-33 所示。

图　13-32

图　13-33

小技巧

在为图层添加图层蒙版后,在蒙版中所绘制的任何图形都将以蒙版的形式对图层中的内容进行遮罩,其中蒙版中的黑色部分为隐藏区域,白色部分为显示区域。在默认情况下,图形与蒙版是链接在一起的,无论对图层或是蒙版进行移动、变形操作,都会同时对另一对象进行相同操作。可以通过单击"指示图形蒙版链接到图层"按钮，取消链接,这时,无论对图形还是蒙版进行操作都不会对另一个对象产生影响。

步骤 16　新建"图层 12",使用"钢笔工具"在画板中绘制路径,如图 13-34 所示。按 Ctrl＋Enter 组合键将路径转换为选区,设置"前景色"为 CMYK(11,99,100,0),按 Alt＋Delete 组合键填充前景色,如图 13-35 所示。

步骤 17　按住 Alt 键将选区中的图形复制,执行"编辑"→"变换"→"垂直翻转"命令,如图 13-36 所示。按住 Ctrl 键并单击"图层 12",调出图层选区,如图 13-37 所示。

图 13-34

图 13-35

图 13-36

图 13-37

步骤 18 按 Alt 键再次复制图形,执行"编辑"→"变换"→"水平翻转"命令,取消选区,如图 13-38 所示。执行"编辑"→"自由变换"命令,按住 Shift 键将图形顺时针旋转45°,如图 13-39 所示。

图 13-38

图 13-39

步骤 19 单击工具箱中的"矩形选框工具"按钮，在画板中创建选区,如图 13-40 所示。再次使用"矩形选框工具",按住 Shift 键在画板中绘制矩形,如图 13-41 所示。

图 13-40

图 13-41

步骤 20 设置"前景色"为 CMYK(0,0,0,0),按 Alt＋Delete 组合键为选区填充前景色,取消选区,如图 13-42 所示。单击工具箱中的"横排文字工具"按钮 T,执行"窗口"→"文字"→"字符"命令,打开"字符"面板,设置字符"颜色"为 CMYK(11,99,100,0),其他设置如图 13-43 所示。

图 13-42

图 13-43

步骤 21 设置完成后,在画板中输入文字,如图 13-44 所示。再次在"字符"面板中进行设置,设置字符"颜色"为 CMYK(0,0,0,0),其他设置如图 13-45 所示。

图 13-44

图 13-45

步骤 22 设置完成后,在画板中输入文字,如图 13-46 所示。单击"图层"面板中的"添加图层样式"按钮 fx.,在弹出的下拉菜单中选择"投影"选项,弹出"图层样式"对话框,设置"阴影颜色"为 CMYK(91,88,88,79),其他设置如图 13-47 所示。

图 13-46

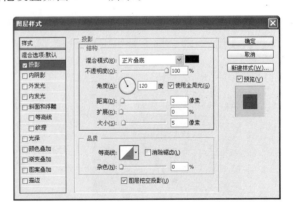

图 13-47

步骤 23 设置完成后,单击"确定"按钮,文字效果如图 13-48 所示。按同样的方法,输入其他文字,如图 13-49 所示。

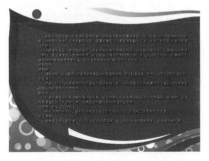

图 13-48

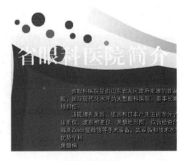

图 13-49

步骤 24 为图层添加"投影"图层样式,设置"阴影颜色"为 CMYK(91,88,88,79),其他设置如图 13-50 所示。添加"描边"图层样式,设置"颜色"为 CMYK(65,56,53,2),其他设置如图 13-51 所示。

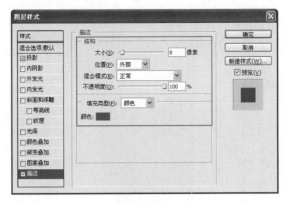

图 13-50

图 13-51

步骤 25 设置完成后,单击"确定"按钮,文字效果如图 13-52 所示。"图层"面板如图 13-53 所示。

步骤 26 执行"文件"→"存储为"命令,将制作完成的医疗展板存储为"..\第 13 章\13-2.psd"。效果如图 13-3 所示。

图　13-52

图　13-53

项目小结

通过本实例的制作,希望学生可以掌握展板的设计方法和技巧,最重要是掌握展板的颜色与图案的搭配,要能够与四周的环境相融合,不显突兀。除此之外,对于 Photoshop 软件中的一些常用工具也需要能够熟练地使用。

13.3　体验活动　人物宣传展板设计

项目背景

人物宣传展板可以用来对先进个人或者历史名人的事迹进行宣传,使人们可以学习到他们的精神。在制作时需要对宣传人物的生平及事迹有一定的了解,使制作的展板能够体现出人物的精神,使人们可以通过展板了解人物的事迹。

项目任务

完成人物宣传展板的设计制作。

项目要求

在本实例的制作过程中,首先将辅助线拖出,在画板中填充颜色,拖入素材并添加"图层蒙版"与"图层样式",将其他素材拖入并进行调整,最后在画板中输入文字,制作出最终效果,分步骤操作如图 13-54 所示。

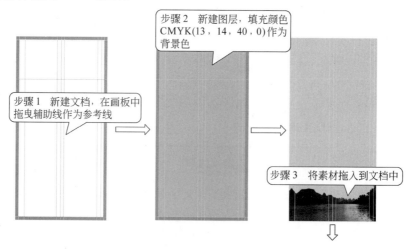

图　13-54

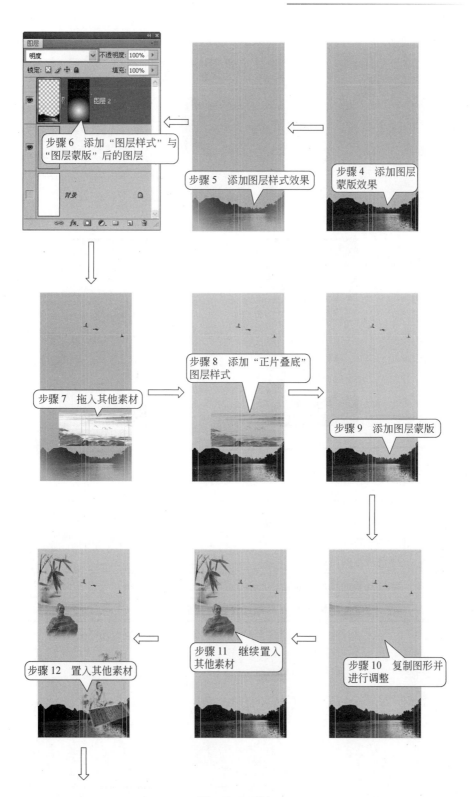

图　13-54(续)

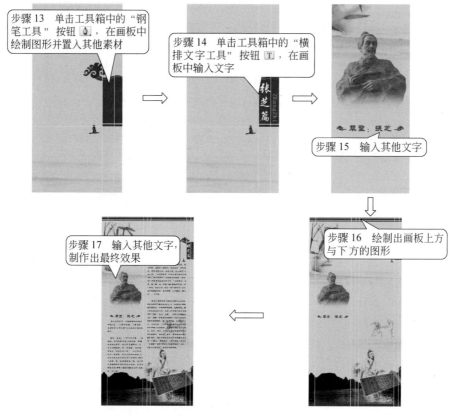

图　13-54(续)

项目评价

评价项目	评价描述	评定标准		
		了解	熟练	理解
基本要求	了解展板的用途	√		
	理解展板的设计要求			√
综合要求	通过展板的设计制作,了解展板设计的基本方法			

项目14

数码照片处理

随着数码照相机的普及,越来越多的普通人可以拍摄属于自己的数码照片,但面对众多千篇一律的照片,很多人都希望能够对数码照片进行修饰、处理。本项目将通过实例的形式介绍使用 Photoshop 对照片进行处理和修饰的方法。

14.1 数码照片处理简介

照片处理可以在广告图像、婚纱摄影和个人照片的修饰上大显身手。它可以对已有图像照片进行各种各样的变换。其中变换的种类有很多,包括放大、缩小、旋转、倾斜、镜像、透视等,而照片处理最为常见的使用方法是进行复制、去除斑点、修补、修饰照片的残损等操作。以上这些方法更多地运用于婚纱摄影、人像处理制作中,如果对人像有某些不满意的地方,完全可以通过修改和修饰对其进行美化加工,达到让人非常满意的效果。

14.1.1 数码照片处理的基础知识

要真正掌握和理解照片处理的方法,不仅要掌握软件的操作,还要掌握图像和图形方面的知识,如图像类型、色彩模式,以及查看图像的方式等,只有这样,才能按要求发挥创意,创作出高品质、高水平的艺术作品。

(1)位图:位图图像能够制作出颜色和色调变化丰富的图像,可以逼真地表现自然界的景观,同时也可以很容易地在不同软件之间交换文件,这就是位图图像的优点;而缺点则是它无法制作真正的 3D 图像,并且图像在缩放和旋转时会产生失真,同时文件较大,对内存和硬盘空间容量的需求也较高。位图图像是由许多点组成的,这些点称为像素。当许多不同颜色的像素组合在一起后,便构成了一幅完整的图像,如图 14-1 所示为位图放大前后的效果对比。

图 14-1

(2)矢量图形:也称为面向对象的图像或绘图图像,在数学上定义为一系列由线连接的点。矢量文件中的图形元素称为对象,每个对象都是一个自成一体的实体,它具有颜色、

形状、轮廓、大小和屏幕位置等属性,而不会影响绘图中的其他对象。但这种图像有一个缺点,即不易制作色调丰富或色彩变化太多的图像,而且绘制出来的图形不是很逼真,无法像照片一样精确地描述自然界的景观,同时也不易在不同的软件间交换文件,如图 14-2 所示为矢量图放大前后的效果对比。

图　14-2

(3) 图像分辨率:就是每英寸图像含有多少个像素点,分辨率的单位为 PPI(Pixels Per Inch),通常叫作:像素每英寸。例如 72 PPI 就表示该图像每英寸含有 72 个像素点。在 Photoshop 中也可以用厘米为单位来计算分辨率。当然,不同的单位所计算出来的分辨率是不同的,用厘米为单位来计算比用英寸为单位算出的 PPI 数值要小得多。

在数字化图像中,分辨率的大小直接影响图像的品质。分辨率越高,图像越清晰,所产生的文件也就越大,在工作中计算机所需的内存和 CPU 处理时间也就越多。所以在制作图像时,不同品质的图像需要设置适当的分辨率,才能最经济有效地制作出作品。例如,用于打印输出的图像,分辨率就要高一些;如果只是在屏幕上显示的作品(如多媒体图像或网页图像等),就可以低一些,以便计算机快速处理图像。

(4) 设备分辨率:又称输出分辨率,指的是单位输出长度所代表的点数和像素。它与图像分辨率有所不同,图像分辨率是可以任意更改的,而设备分辨率只能在某一个固定的范围内更改,不可超出设备自身分辨率的固定范围。如常见的计算机显示器、扫描仪和数码照相机等设备,各自都有一个固定的分辨率范围。

(5) 屏幕分辨率:又称屏幕频率,是指打印灰度图像或分色所用的网屏上每英寸的点数。屏幕分辨率是用每英寸上有多少行来测量的。

(6) 位分辨率:也称位深,用来衡量每个像素存储的信息位数。这个分辨率决定在图像的每个像素中存放多少颜色信息。如一个 24 位的 RGB 图像,即表示其各原色 R、G、B 均使用了 8 位,三者之和为 24 位。而 RGB 图像中,每个像素都要记录 R、G、B 三原色的值,因此每一个像素所存储的位数即为 24 位。

(7) 输出分辨率:激光打印机等输出设备在输出图像时每英寸上所产生的点数。

14.1.2 数码照片处理的分类

1. 基本处理与修饰

在平常拍摄照片时,有时会因为取景或拍摄的技术有限,导致拍摄出的效果不理想,这时就需要对照片进行一些基本的处理操作,例如修改照片尺寸、修正照片倾斜、调整照片清晰度、去除照片上的日期等,如图 14-3 所示。

图　14-3

2．人物美容

在日常的拍摄中，多是以人物为主，所以照片效果的好坏和照片中的人物有着直接的关系，但人毕竟不是完美的，在拍摄中难免会出小小的瑕疵，从而备受困扰，在 Photoshop 中就可以对照片中的人物进行美容处理，如图 14-4 所示。

图　14-4

3．照片调色

照片调色主要是调整在日常拍摄的照片中经常出现的一些色彩偏差或者瑕疵问题，例如颜色失真、对比失调、色彩不和谐、照片过灰、白平衡错误等。在家庭拍摄时，可能无法像摄影师那样专业地避免一些拍摄缺陷，但是可以通过 Photoshop 的图像处理功能来校正色彩偏差的照片和修复照片的瑕疵，使原来暗淡无光的照片立刻变得生动起来，使生活更加丰富多彩，如图 14-5 所示。

图　14-5

4．照片特效

照片特效主要是指在原照片的基础上，为照片添加环境因素从而达到美化照片的效果，如增加细雨绵绵效果、雪景效果、梦幻效果等，使普通的照片能够呈现出另外一种视觉特效，如图 14-6 所示。

图 14-6

5. 照片合成

将两张或多张照片利用 Photoshop 巧妙地合成为一张新的照片效果的技术称为数码照片的合成。通过将多张数码照片进行合成处理,往往能够达到一种意想不到的效果,使数码照片能够具有别样风情,如图 14-7 所示。

图 14-7

14.1.3 数码照片修饰元素

Photoshop 作为专业的图形图像处理软件,在数码照片处理方面的能力当然也不逊色。Photoshop 对照片的处理多在于处理照片的整体效果和弥补不足上。

数码照片修饰的元素有很多,但是常用的有以下 3 种。

1. 照片尺寸调整

一般用数码照相机拍摄的照片多为 1600×1200 像素或更高的分辨率,调整照片尺寸多数为以下两种情况。①照片所占用空间较大,修改后可以在保持照片质量不变的情况下缩小照片尺寸。②根据具体尺寸要求进行修改,如将数码照片修改为一寸或二寸照片,因为在各种证件和凭证上,照片的尺寸往往是有严格要求的,图 14-8 所示为将普通数码照片处理为证件照。

图 14-8

2. 自动调节

由于拍摄技术、光线等因素的影响,所得到的照片都会有不足之处,例如色彩不足、光线暗淡、焦距曝光效果不好等,因此利用 Photoshop 调节亮度、饱和度等参数,可以使照片效果达到理想状态,图 14-9 所示为调整照片光效。

图　14-9

3. 手动修改

在 Photoshop 中的调整功能下有许多针对色彩、饱和度、亮度等效果的专业选项,利用这些选项可以对照片进行手动的调节和修改,最为常用的是"色阶"和"曲线"两项功能,它们能从整体上处理照片的效果但却不会使照片失真,图 14-10 所示为对照片进行调色处理。

图　14-10

14.1.4　数码照片处理要求

目前,使用数码照相机拍照几乎达到了立拍立现的快捷程度。用户在拍摄照片的同时,即可对其加以使用,而无须将宝贵时间花费在相片洗印过程中。用户可以轻而易举地决定将哪些照片保留下来,对哪些照片加以替换或改进,或将哪些照片保持在待剪辑状态,方便对数码照片进行查看、打印、存储和共享。

谈到数码照片,就不得不说到数码照片后期处理。在数码摄影中,拍摄是一方面,后期的制作也非常重要。处理得好,原本一张普通的图片往往会给你带来意想不到的效果。可能有些朋友会说那一定很难吧? 其实,要做到专业水准也并不困难,更何况现在很多图像处理软件使用起来都非常方便,而且调节结果即时就能看到。当然,如果只是简单地对照片的饱和度、对比度、色彩等进行调整,那就更容易了。

照片处理是数码摄影的一个重要环节,需要遵循以下设计原则。

- 和谐统一:包括色彩、饱和度和明度在一张照片中的和谐与统一。
- 相近原则:在修饰照片的时候尽量使用照片中相近部分的像素。
- 自动原则:在进行照片校正的时候尽量使用软件菜单中代有自动前缀的命令。

下面将对数码照片处理中的典型案例进行详细讲解,这些案例在处理过程中都有着共同之处,学生可以根据实例发挥自己的创意,处理出个性的数码照片。

14.2　教学活动　将照片处理为个性电影海报

项目背景

直接拍出来的照片往往需要经过适当的调整和处理,才能够在视觉上达到完美,从而凸显重点主题。本节将通过实例的形式介绍如何将一张普通的人物照片处理为个性海报的效果。

项目任务

将普通人物照片处理为个性电影海报。

项目分析

在人们的日常生活中经常可以看到许多精美的电影海报,这些精美的电影海报通常都是由多个素材艺术合成或是对素材图像艺术处理而成的,本实例就是将一张普通人物照片通过艺术处理的手法,将其处理为一张个性的电影海报。

颜色应用

本实例所处理的个性电影海报效果主要是要能够表现出神秘、诡异的感觉,所以在颜色的应用上使用褐色作为主色调,使用暗褐色到黑色的色彩过渡,使整个电影海报给人个性十足的感觉,再通过文字、人物、斑驳线条等元素的配合,使得该电影海报显得更加个性和神秘。

设计构思

本例首先制作出由亮到暗的层次感,呈现空间效果,然后通过为照片添加划痕和斑驳效果使照片呈现艺术感,最后通过添加文字将照片处理成一张个性电影海报,照片前后效果对比如图14-11所示。

图　14-11

设计师提示

在本实例的制作过程中,使用"添加杂色"滤镜和"画笔工具"制作照片上的各种斑驳效果,并通过设置图层的"混合模式",使得照片呈现出其他的色彩效果。

技能分析

在本例中主要应用了以下工具。

- "颜色"混合模式：将当前图层的色相与饱和度应用到底层图像中,但保持下面图层中图像的亮度不变。

- "添加杂色"滤镜："添加杂色"滤镜将随机像素应用于图像。使用"添加杂色"滤镜可以用来减少羽化选区或渐变填充中的条纹,或使经过重大修饰的区域看起来更加真实。

- "颜色加深"模式：通过增加对比度来加强深色区域,下面图层的图像的白色保持不变。

- 快速蒙版：快速蒙版也称临时蒙版,它并不是一个选区,当退出快速蒙版模式时,不被保护的区域变为一个选区,将选区作为蒙版编辑时可以使用 Photoshop 几乎所有的工具或滤镜来修改蒙版。

- "差值"混合模式：当前图层图像中的白色区域使下面图层的图像色彩产生反相效果,而黑色则不会对下面图层的图像发生改变,当为中间色时,色彩也相应发生变化。

- "滤色"混合模式：混合后的效果与"正片叠加"模式的效果正好相反,使图像最终产生一种漂白的效果,类似于多个摄影幻灯片在彼此之上投影。

项目实施

步骤 1 打开 Photoshop 软件,执行"文件"→"打开"命令,打开需要处理的照片"..\第14 章\素材\images.jpg",如图 14-12 所示。打开"图层"面板,单击"创建新图层"按钮,新建"图层 1"。单击工具箱中的"设置前景色"按钮,弹出"拾色器(前景色)"对话框,设置如图 14-13 所示。

图 14-12

图 14-13

步骤 2 设置完成后,单击"确定"按钮,按 Alt＋Delete 组合键为"图层 1"填充前景色,如图 14-14 所示,设置该图层的"混合模式"为"颜色",如图 14-15 所示。

步骤 3 照片效果如图 14-16 所示,新建"图层 2",设置工具箱中的"前景色"为RGB(209,211,212),为"图层 2"填充前景色,如图 14-17 所示。

图 14-14

图 14-15

图 14-16

图 14-17

步骤 4 执行"滤镜"→"杂色"→"添加杂色"命令,弹出"添加杂色"对话框,设置如图 14-18 所示,单击"确定"按钮,效果如图 14-19 所示。

图 14-18

图 14-19

 操作提示

"添加杂色"滤镜可以将随机像素应用于图像中,模拟在高速胶片上拍照的效果。

步骤 5 设置"图层 2"的"混合模式"为"颜色加深",如图 14-20 所示。照片效果如图 14-21 所示。

图 14-20 图 14-21

步骤 6 拖动"背景"层至"创建新图层"按钮 ![] 上,复制该图层,得到"背景 副本"图层,如图 14-22 所示。单击工具箱中的"以快速蒙版模式编辑"按钮 ![] ,进入快速蒙版编辑状态,如图 14-23 所示。

图 14-22 图 14-23

操作提示

除了拖动到"创建新图层"按钮上复制新层外,按 Ctrl+J 组合键同样可以复制图层,但需要确保没有任何选区,如果在图层中存在选区,按 Ctrl+J 组合键只复制选区中的内容,而不是整个图层。

步骤 7 按 D 键恢复前景色和背景色,单击工具箱中的"渐变工具"按钮 ![] ,单击选项栏上的"渐变预览条"按钮,在弹出的"渐变编辑器"对话框中选择"前景色到背景色渐变",如图 14-24 所示。单击"确定"按钮,单击工具选项栏上的"径向渐变"按钮 ![] ,如图 14-25 所示。

步骤 8 在画板中拖曳填充渐变,如图 14-26 所示,在"通道"面板中会自动生成一个"快速蒙版"通道,如图 14-27 所示。

平面广告项目设计与制作综合实训(第2版)

图 14-24

图 14-25

图 14-26

操作提示

当在"快速蒙版"模式中工作时,"通道"面板中会出现一个临时快速蒙版通道,但是,所有的蒙版编辑操作是在图像窗口中完成的。

步骤9 单击工具箱中的"以标准模式编辑"按钮 ▣,退出快速蒙版编辑状态,得到选区如图 14-28 所示。按 Delete 键将选区中的内容删除,按 Ctrl+D 组合键取消选区,按住 Alt 键单击"背景 副本"前的"指示图层可见性"按钮 ◉,将其他显示的图层隐藏,效果如图 14-29 所示。

图 14-27

图 14-28

图 14-29

小技巧

按住 Alt 键单击"背景 副本"前的"指示图层可见性"按钮,可以将除该图层外的所有图层隐藏,再次按住 Alt 键单击"背景 副本"前的"指示图层可见性"按钮,可以将隐藏的图层全部显示。

步骤 10 再次按住 Alt 键单击"背景 副本"前的"指示图层可见性"按钮,显示所有隐藏的图层,设置"背景 副本"图层的"混合模式"为"差值",如图 14-30 所示。照片效果如图 14-31 所示。

图 14-30

图 14-31

步骤 11 复制"背景"图层得到"背景 副本 2"图层并移动至"背景 副本"图层上方,以同样的方法,进入"快速蒙版"编辑状态,应用渐变填充,如图 14-32 所示。退出"快速蒙版"编辑状态,得到选区如图 14-33 所示。

图 14-32

图 14-33

步骤 12 执行"选择"→"反向"命令,反向选择选区,如图 14-34 所示,按 Delete 键将选区中的内容删除,如图 14-35 所示。

小技巧

图 14-34

图 14-35

步骤 13 设置"背景 副本 2"的"混合模式"为"滤色",如图 14-36 所示,照片效果如图 14-37 所示。

图 14-36

图 14-37

步骤 14 选择"背景 副本 2",新建"图层 3",单击工具箱中的"画笔工具"按钮 ✎,单击工具选项栏上"画笔"旁的下三角按钮,打开"画笔预设选取器"面板,设置如图 14-38 所示,设置完成后,在画板中进行涂抹,如图 14-39 所示。

图 14-38

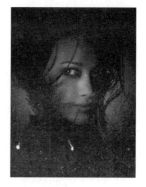

图 14-39

步骤 15 设置"图层 3"的"混合模式"为"滤色",如图 14-40 所示,照片效果如图 14-41 所示。

图　14-40

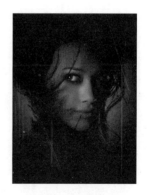

图　14-41

小技巧

在使用"画笔工具"进行涂抹时，按住 Shift 键可以以垂直或水平角度涂抹。

步骤 16　新建"图层 4"，以相同的方法，使用"画笔工具"在"画笔预设选取器"面板中进行相应设置，如图 14-42 所示，在画板中进行涂抹，并设置"图层 4"的"混合模式"为"滤色"，效果如图 14-43 所示。

图　14-42

图　14-43

操作提示

此处使用"画笔工具"在画板中进行涂抹时，需要注意适当地调整"不透明度"和"主直径"的大小。

步骤 17　单击工具箱中的"横排文字工具"按钮 T，打开"字符"面板，设置文本颜色为 RGB(209,211,212)，其他设置如图 14-44 所示，设置完成后，在画板中输入文字，如图 14-45 所示。

步骤 18　单击"图层"面板上"添加图层样式"按钮 *fx.*，在弹出的下拉菜单中选择"外发光"选项，弹出"图层样式"对话框，设置"发光"颜色为 RGB(227,202,216)，其他设置如图 14-46 所示，设置完成后，单击"确定"按钮，效果如图 14-47 所示。

平面广告项目设计与制作综合实训(第2版)

图　14-44

图　14-45

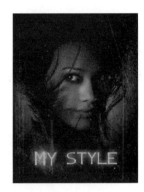

图　14-46

图　14-47

操作提示

"外发光"可以为图像的外边缘添加发光的效果。

步骤 19　使用"文字工具",再次对"字符"面板进行相应的设置,如图 14-48 所示,设置完成后,在画板中输入文字,如图 14-49 所示。执行"图层"→"栅格化"→"文字"命令,将文字栅格化。

图　14-48

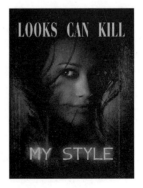

图　14-49

 操作提示

　　某些命令和工具（如滤镜效果和绘画工具）不可用于文字图层，必须在应用命令或使用工具之前栅格化文字。栅格化将文字图层转换为正常图层，并使其内容不能再作为文本编辑。

　　步骤 20　执行"滤镜"→"杂色"→"添加杂色"命令，弹出"添加杂色"对话框，设置如图 14-50 所示，设置完成后单击"确定"按钮，效果如图 14-51 所示。

　　　　　图　14-50　　　　　　　　　　　　　　　　　图　14-51

　　步骤 21　执行"滤镜"→"模糊"→"高斯模糊"命令，弹出"高斯模糊"对话框，设置如图 14-52 所示，设置完成后单击"确定"按钮，效果如图 14-53 所示。

　　　　　图　14-52　　　　　　　　　　　　　　　　　图　14-53

 操作提示

　　"高斯模糊"可以添加低频细节，使图像产生一种朦胧的效果。

　　步骤 22　设置该图层的"不透明度"为 30％，如图 14-54 所示，效果如图 14-55 所示。

图 14-54 图 14-55

步骤 23 完成对照片的制作,前后照片对比效果如图 14-11 所示。执行"文件"→"存储为"命令,将其保存为"..\第 14 章\14-2.psd"。

项目小结

本实例将一个普通人物照片处理为具有神秘感的电影海报,在本实例的制作过程中,需要注意学习处理照片的方法,以及滤镜的运用,并能够通过该实例的制作,举一反三,制作出其他的照片效果。

14.3 体验活动 调整照片梦幻紫色调

项目背景

颜色可以代表一种心情,但是在拍摄时,实际中的颜色受到了诸多因素的影响,往往很难达到预期的效果,因此,后期通过对照片的调色处理,可以将照片处理为一种梦幻的色调。本实例是将一张普通的婚纱照片调整为梦幻紫色调。

项目任务

将普通的人物照片处理为梦幻紫色调。

项目要求

本实例的原始照片就是一张普通的婚纱照片,需要通过对照片的处理调整,使得照片呈现出一种紫色的梦幻童话效果,使照片与众不同并更具有个性,分步骤操作如图 14-56 所示。

图 14-56

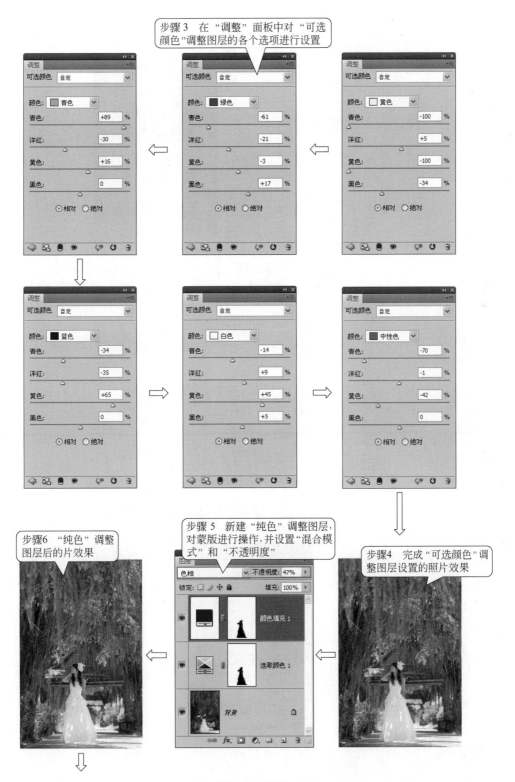

图 14-56(续)

平面广告项目设计与制作综合实训(第2版)

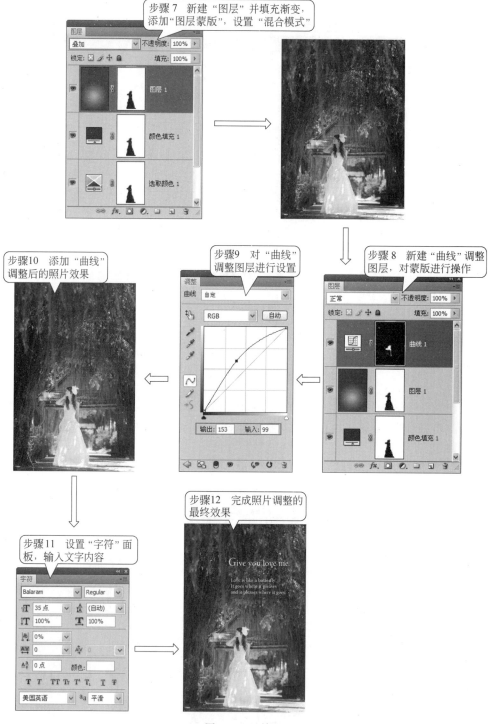

图 14-56(续)

项目评价

评价项目	评价描述	评定标准		
		了解	熟练	理解
基本要求	了解数码照片处理基础知识	√		
	了解数码照片处理的分类	√		
	了解数码照片修饰元素	√		
	理解数码照片处理要求			√
综合要求	通过本项目的学习,能够理解照片处理的方法和技巧,并能够通过实例的制作练习,熟练地对照片进行处理,将照片处理为理想的效果			

易拉宝设计

易拉宝是做活动时用的一种广告宣传品,易拉宝的底部有一个卷筒,内有弹簧,能将整张画面卷回卷筒内。打开易拉宝的时候,把画面拉出来,用一根支条在后面支撑住,故称其为易拉宝。

15.1 易拉宝设计简介

易拉宝体积小、容易安装、可更换画面。易拉宝画幅有多种规格,适合各种广告宣传、展销、展览使用。

15.1.1 易拉宝概念

易拉宝是 POP 广告的一种,它的主要功能是供广告宣传、展销、展览使用,由于易拉宝的造价都比较高,所以用于长时期的广告宣传,特别适合一些专业销售商店,如钟表店、数码店、珠宝店、化妆品店等。

易拉宝是置于商场或展会地面的广告体,而地面上又有柜台存在和行人流动,为了让易拉宝有效地达到广告传达的目的,不被其他东西所淹没,所以要求其体积和高度有一定的规模,而高度一般要求要超过人体的高度,在 1.8～2.0m 的范围。另外,易拉宝由于其体积庞大,为了支撑和具有良好的视觉传达效果,一般都为立体造型。因此在考虑立体造型时,必须从支撑和视觉传达的不同角度来考虑,才能使易拉宝稳定并具有广告效应,如图 15-1 所示。

图 15-1

易拉宝与其他不同类型的 POP 功能基本相同,都是为产品销售创造出完整信息传播系统,能有效地刺激消费者的购买欲望。至于设计方面,既要考虑到商品本身的特点,又需要考虑到卖场或展会的环境,同时还要通过采用新材料、新工艺等技术手段,不断增加其创意及造

型的新颖性。

15.1.2 易拉宝的分类

（1）按结构可分为：支架型易拉宝、卷筒型易拉宝。

① 支架型：由一个支架支撑着一张展示板从而组成的易拉宝（又称展架），如图 15-2 所示。

② 卷筒型：底部有一个卷筒，内有弹簧，能将整张画面卷回卷筒内。打开的时候，把画面拉出来，用一根支条在后面做支撑，如图 15-3 所示。

图 15-2

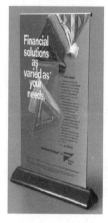

图 15-3

（2）按材质可分为：塑钢易拉宝、铝合金易拉宝。

（3）按功能可分为：双面易拉宝、可换画易拉宝、滴水型易拉宝、滚动易拉宝、微型易拉宝。

15.1.3 易拉宝的相关尺寸

常用的易拉宝尺寸有以下几种。

卷筒型见表 15-1。

表 15-1

60cm×160cm	80cm×200cm	85cm×200cm
90cm×200cm	100cm×200cm	120cm×200cm
150cm×200cm		

支架型见表 15-2。

表 15-2

45cm×160cm	50cm×160cm	60cm×160cm
60cm×160cm	—	—

易拉宝的宽度尺寸是可以定制的，但需要比较大的起订量。画面的高度一般不低于150cm，不限数量都可以定制，现在已经生产有可调式易拉宝，就是为了方便调节高度。当然也可以用一般的易拉宝，把支撑杆截成想要的尺寸。

国内客户需求的易拉宝常用标准尺寸是 80cm×200cm，画面一般是 78cm×200cm；国

外客户需求的易拉宝常用标准尺寸是 85cm×200cm,画面一般也是 85cm×200cm。这些易拉宝尺寸只是顾客的习惯,具体做多大尺寸,完全可以自己选择。

> **经验提示**
>
> 　　需要注意的是,在设计制作易拉宝时,文字及图片的信息内容要距离边界至少 5cm,这样才能保证信息的完整。

15.1.4　易拉宝的输出要求

　　易拉宝完稿后一般都是选用喷绘或写真进行输出的,下面介绍喷绘、写真制作的输出要求。

　　1. 尺寸大小

　　喷绘图像尺寸大小和实际要求的画面大小是一样的,它和印刷不同,不需要留出出血部分。喷绘公司一般在输出画面后都有留白边,一般情况都是留与净画面边缘距离 10cm 的空白。

　　2. 图像分辨率要求

　　喷绘的图像往往是很大的,但分辨率没有标准要求,一般情况要求 36～72dpi 就可以。图像源文件的分辨率调整是从比较高的分辨率调低,主要是为了能够达到喷绘输出要求而且又能得到比较小的文件。如果图像文件本身分辨率就很低,人为地调高分辨率对图像的质量提高帮助不大。

> **经验提示**
>
> 　　因为现在的喷绘机多以 11.25dpi、22.5dpi、45dpi 为输出时的图像要求,故合理使用图像分辨率可以加快作图速度。

　　写真一般情况要求 72dpi 就可以了,如果图像过大(如在 Photoshop 新建图像显示实际尺寸时文件大小超过 400MB),可以适当地降低分辨率,控制文件大小在 400MB 以内即可。

　　3. 图像模式要求

　　喷绘统一使用 CMYK 模式,禁止使用 RGB 模式。现在的喷绘机都是四色喷绘的,它的颜色与印刷色是截然不同的,当然在作图的时候按照印刷标准执行,喷绘公司会调整画面颜色和小样接近。

　　写真可以使用 CMYK 模式,也可以使用 RGB 模式。但需要注意,在 RGB 中大红的颜色值用 CMYK 定义,即 M=100、Y=100。

　　4. 图像黑色部分要求

　　喷绘和写真图像中都严禁有单一黑色值(即 K=100),必须添加 C、M、Y 色,组成混合黑。假如是大黑,可以做成:C=50,M=50,Y=50,K=100。特别是在 Photoshop 中注意把黑色部分改为四色黑,否则画面上会出现黑色部分有横道的现象,影响整体效果。

　　5. 图像储存要求

　　喷绘和写真的图像最好储存为 TIF 格式,但是注意不可用压缩的格式。关于点数,视情况而定。分辨率喷绘一般为 30dpi,写真一般为 72dpi,如果画面大,可以相应缩小。点数小,画面并不会变模糊,而是会产生较强的锯齿,相反的,加大点数,拉大图片时,画面就会变

模糊,而锯齿明显减少。一般制作时,可以双管齐下,自行斟酌。

关于压缩格式,一般的喷绘公司要求用 TIFF、CMYK 格式。其实用 JPG 也可以,但压缩比必须高于 8,不然画面质量无法保证。对于原始图片小,拉大后模糊的情况,可适量增加杂点。

15.2　教学活动　易拉宝的设计

项目背景

易拉宝具有携带方便、可重复使用的特点,而且容易存放。易拉宝的画面可以更换,以适应不同的场合使用。在设计上需要以独特、美观、较大的字体或图片作为主体,使消费者被易拉宝中宣传的产品所吸引,从而产生兴趣。

项目任务

完成易拉宝的设计。

项目分析

颜色应用

本例中设计的易拉宝以紫色渐变为背景,在背景上层绘制半透明的花纹,并且在画板中输入文字,对文字执行"创建轮廓"操作,将文字转换为图形,调整图形形状,使用"渐变工具"对图形填充金黄色的渐变颜色,并添加红色和白色描边效果,从整体上给人以绚丽的视觉体验。

设计构思

本实例的设计,首先在画板中绘制花纹,对花纹进行多次复制操作,使花纹图案铺满整个背景,在花纹下方绘制紫色渐变矩形,可以用作背景对花纹进行衬托。再使用"文字工具"输入文字并对文字进行变形操作,对变形文字填充渐变颜色,最后置入其他素材并输入文字,制作出本实例的最终效果,如图 15-4 所示。

设计师提示

在本实例中,"倾斜工具"是需要注意的重点,需要学生结合实例的制作深入了解并掌握这个工具的使用方法。在设计时,还需要注意颜色的搭配,好的颜色才能有好的作品。

图　15-4

技能分析

在本实例的制作过程中,主要应用了以下的工具。

- 倾斜工具:可以围绕固定点倾斜对象,对文字、图形或是置入的素材进行倾斜操作。在本例中,通过"倾斜工具"对文字进行倾斜操作制作出文字的特殊效果。
- 钢笔工具:可以使用"钢笔工具"在画板中绘制图形或将图形中多余的锚点删除,"钢笔工具"是 Illustrator 软件中最重要的工具之一。
- 直接选择工具:通过"直接选择工具"可以对图形的锚点进行调整或选择编组、剪切蒙版、复合路径中的图形,调整图形形状和位置。

项目实施

步骤 1　打开 Illustrator 软件,执行"文件"→"新建"命令,弹出"新建文档"对话框,设

置如图 15-5 所示,单击"确定"按钮,新建空白文档。单击工具箱中的"钢笔工具"按钮 ,
设置"填充"颜色为"无","描边"颜色为"黑色",执行"窗口"→"描边"命令,打开"描边"面板,
设置描边"粗细"为 8pt,如图 15-6 所示。

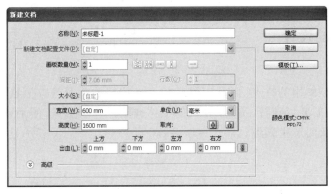

图　15-5　　　　　　　　　　　　　　　　　　　　图　15-6

> **操作提示**
>
> 本例是制作卷筒型的易拉宝,所以使用的尺寸标准为 $60cm \times 160cm$。

步骤 2　在画板中绘制图形,如图 15-7 所示。执行"对象"→"路径"→"轮廓化描边"命
令,将描边路径转换为图形,效果如图 15-8 所示。

图　15-7　　　　　　　　　　　　　　　　　图　15-8

步骤 3　单击工具箱中的"直接选择工具"按钮 ,对图形锚点进行调整,如图 15-9 所示。
执行"对象"→"变换"→"对称"命令,弹出"镜像"对话框,选择"垂直"选项,如图 15-10 所示。

图　15-9　　　　　　　　　　　　　　　　　图　15-10

 操作提示

　　除了执行"对象"→"变换"→"对称"命令外，使用"镜像工具"并按住 Alt 键同样可以调出"镜像"对话框。

　　步骤 4　单击"复制"按钮，得到复制图形，单击工具箱中的"选择工具"按钮，移动复制图形的位置，如图 15-11 所示，执行"对象"→"编组"命令，将图形编组。选中编组图形，按住 Alt 键复制，如图 15-12 所示，将图形编组。

图　15-11　　　　　　　　　　　　　　图　15-12

 操作提示

　　此处编组图形后，再次复制进行编组的目的是为了方便图形的多次复制。

　　步骤 5　多次按 Ctrl＋D 组合键执行"再次变换"命令，如图 15-13 所示。将图形全部选中，按住 Alt 键复制图形并移动到相应的位置，执行"再次变换"命令，多次复制图形，如图 15-14 所示。

图　15-13　　　　　　　　　　　　　　图　15-14

　　步骤 6　选中所有图形，按住 Alt 键进行再次复制，移动到相应的位置，如图 15-15 所示，将所有图形编组。单击工具箱中的"矩形工具"按钮，在画板中单击，弹出"矩形"对话框，设置如图 15-16 所示。

　　步骤 7　单击"确定"按钮，得到矩形如图 15-17 所示。同时选中矩形与下方编组图形，执行"对象"→"剪切蒙版"→"建立"命令，如图 15-18 所示。

| 图 15-15 | 图 15-16 | 图 15-17 | 图 15-18 |

经验提示

除了执行"对象"→"剪切蒙版"→"建立"命令创建剪切蒙版以外,还可以使用Ctrl+7组合键来创建。

操作提示

绘制矩形时,要注意将绘制图形移动到与文档边界对齐的位置。

步骤8 使用"矩形工具",设置"描边"颜色为"无",执行"窗口"→"渐变"命令,打开"渐变"面板,设置如图 15-19 所示。在画板中绘制矩形,如图 15-20 所示。

图 15-19

图 15-20

 操作提示

此处从左到右渐变滑块的颜色分别为 CMYK(15,87,1,1)、CMYK(36,91,13,7)、CMYK(80,100,50,30)。

经验提示

为图形填充的渐变颜色可以通过在"渐变"面板中对数据进行调整来改变渐变的角度、方向,除此之外,还可以使用"渐变工具"对渐变进行调整。

操作提示

此处绘制的渐变矩形在花纹图形制作完成后绘制,因为在深色背景上绘制花纹容易造成操作失误。

步骤9 按 Ctrl+[组合键将图形向下移动一层,如图 15-21 所示。选择花纹图形,在选项栏中设置"不透明度"为 25%,效果如图 15-22 所示。选中所有图形,执行"对象"→"锁定"→"所选对象"命令,将图形锁定。

图 15-21

图 15-22

小技巧

按 Ctrl+2 组合键同样可以锁定对象,锁定对象后可防止对象被选择和编辑,当需要编辑锁定的对象时,按 Ctrl+Shift+2 组合键即可将对象解锁。

步骤10 单击工具箱中的"文字工具"按钮 T ,执行"窗口"→"文字"→"字符"命令,打开"字符"面板,设置如图 15-23 所示。在画板中输入文字,如图 15-24 所示。

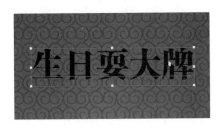

图 15-23

图 15-24

 小技巧

按 Ctrl＋T 组合键,同样可以调出"字符"面板。

步骤 11 单击工具箱中的"倾斜工具"按钮 ，按住 Alt 键在画板中单击,弹出"倾斜"对话框,设置如图 15-25 所示。单击"确定"按钮,效果如图 15-26 所示。

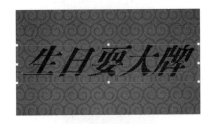

图 15-25

图 15-26

步骤 12 执行"文字"→"创建轮廓"命令,将文字转换为图形,如图 15-27 所示,执行"对象"→"取消编组"命令,将图形取消编组。使用"钢笔工具"在路径上添加锚点,使用"直接选择工具"对图形的描点进行调整,效果如图 15-28 所示。

图 15-27

图 15-28

 操作提示

使用"钢笔工具"为图形添加锚点时,需要将图形选中,否则添加不上。

步骤 13　同样的方法，对其他图形进行调整，并使用"选择工具"调整图形位置，如图 15-29 所示。使用"钢笔工具"在画板中绘制图形，如图 15-30 所示。

图　15-29

图　15-30

步骤 14　单击工具箱中的"椭圆工具"按钮 ，在画板中绘制图形，如图 15-31 所示。使用"钢笔工具"在路径上添加锚点，并使用"直接选择工具"对添加的锚点进行调整，如图 15-32 所示。

图　15-31

图　15-32

步骤 15　按住 Alt 键将图形复制，移动到相应的位置并调整大小，如图 15-33 所示。执行"窗口"→"路径查找器"命令，打开"路径查找器"面板如图 15-34 所示。

图　15-33

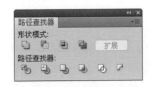

图　15-34

步骤 16　选中所有未锁定的图形，单击"路径查找器"面板中的"联集"按钮 ，将选中的图形合并。在"渐变"面板中设置渐变，如图 15-35 所示。图形效果如图 15-36 所示。

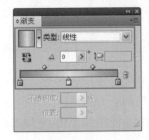

图　15-35

图　15-36

平面广告项目设计与制作综合实训(第2版)

 操作提示

　　此处从左到右渐变滑块的颜色分别为 CMYK(4,60,95,0)、CMYK(0,0,100,0)、CMYK(4,60,95,0)。

　　步骤 17　在工具箱中设置"描边"颜色为 CMYK(6,90,30,0),执行"窗口"→"描边"命令,打开"描边"面板,设置如图 15-37 所示。效果如图 15-38 所示。

图　15-37

图　15-38

　　步骤 18　选中图形,执行"编辑"→"复制"命令,再执行"编辑"→"贴在后面"命令,设置图形的"描边"颜色为 CMYK(0,0,0,0),描边"粗细"为 20pt,如图 15-39 所示。使用"钢笔工具",设置"填充"颜色为 CMYK(5,70,15,0),"描边"颜色为"无",在画板中,绘制图形,如图 15-40 所示。

图　15-39

图　15-40

　　步骤 19　将图形复制并贴在后面,设置图形的"填充"颜色为 CMYK(50,50,50,100),调整图形大小形成阴影效果,如图 15-41 所示。再次复制图形并贴在前面,设置图形的"填充"颜色为"无","描边"颜色为 CMYK(0,0,0,0),调整图形大小,如图 15-42 所示。

图　15-41

图　15-42

　　步骤 20　使用"钢笔工具",设置"填充"颜色为"无","描边"颜色为 CMYK(30,90,30,0),在画板中绘制图形,如图 15-43 所示。按 Ctrl+[组合键将图形后移一层,如图 15-44 所示。

图 15-43

图 15-44

步骤 21 同样的方法,制作出其他图形效果,如图 15-45 所示。使用"钢笔工具"在画板中绘制路径,如图 15-46 所示。

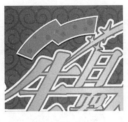

图 15-45

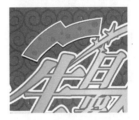

图 15-46

步骤 22 使用"文字工具",在"字符"面板中进行设置,如图 15-47 所示。在路径上单击,设置"填充"颜色为 CMYK(0,0,0,0),在路径上输入文字,如图 15-48 所示。

图 15-47

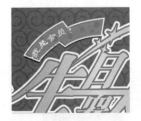

图 15-48

经验提示

添加文字的路径会自动设置"填充"颜色与"描边"颜色为"无"。如果需要为路径添加颜色,可以在文字输入完成后,使用"直接选择工具"选中路径,对路径进行单独调整。

步骤 23 同样的方法,输入其他文字,如图 15-49 所示,选中制作的图形,将图形编组。执行"文件"→"置入"命令,将素材"..\第 15 章\素材\005.tif"置入到画板中,如图 15-50 所示。

步骤 24 使用"文字工具",在"字符"面板中进行设置,如图 15-51 所示。在画板中输入文字,如图 15-52 所示。

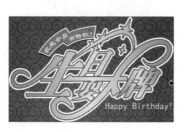

图 15-49

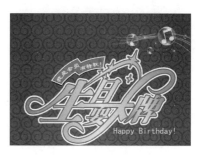

图 15-50

图 15-51

图 15-52

步骤 25 使用"椭圆工具",设置"填充"颜色为 CMYK(15,90,35,0),在画板中绘制图形,如图 15-53 所示。将图形复制并贴在前面,设置"填充"颜色为 CMYK(0,0,0,0),调整图形大小,如图 15-54 所示。

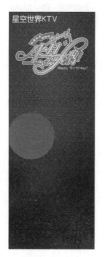

图 15-53

图 15-54

步骤 26 执行"文件"→"置入"命令,将素材"..\第 15 章\素材\003.tif"置入到画板中,单击控制栏上的"嵌入"按钮,将图像嵌入到文档中,如图 15-55 所示。按 Ctrl+[组合键将素材向下移动一层,如图 15-56 所示。

图 15-55

图 15-56

操作提示

　　嵌入的图稿将完全按照自身的分辨率复制到文档中,因而得到的文档较大。一旦嵌入图稿,文档将可以自动满足显示图稿的需要。

　　步骤27　同时选中图形与下方置入素材,执行"对象"→"剪切蒙版"→"建立"命令,如图 15-57 所示,选中制作的图形,将图形编组。使用"钢笔工具"在画板中绘制路径,如图 15-58 所示。

图 15-57

图 15-58

　　步骤28　使用"文字工具"单击路径,设置"填充"颜色为 CMYK(0,0,0,0),在画板中输入文字,如图 15-59 所示。同样的方法,制作出其他图形,效果如图 15-60 所示。

图 15-59

图 15-60

　　步骤29　使用"文字工具",在"字符"面板中进行设置,如图 15-61 所示。在画板中输入文字,如图 15-62 所示。

　　步骤30　使用"倾斜工具"将文字水平倾斜25°,如图 15-63 所示。将文字创建轮廓并取消编组,分别对图形大小进行调整,如图 15-64 所示。

图　15-61

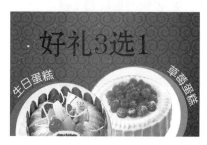

图　15-62

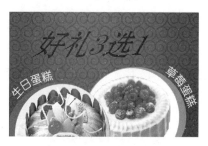

图　15-63

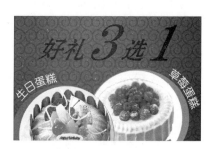

图　15-64

步骤 31　改变图形的"填充"颜色,并添加描边,设置描边"粗细"为 10pt,效果如图 15-65 所示。将图形复制并贴在后方,设置描边"粗细"为 20pt 并更改"描边"颜色,如图 15-66 所示。

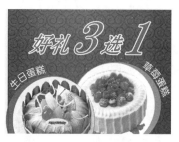

图　15-65

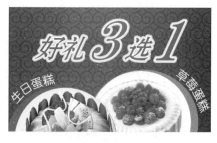

图　15-66

步骤 32　使用"文字工具",在"字符"面板中进行设置,如图 15-67 所示。在画板中单击,设置"填充"颜色为 CMYK(0,0,0,0),"描边"颜色为"无",在画板中输入文字,如图 15-68 所示。

步骤 33　单击工具箱中的"圆角矩形工具"按钮▢,设置"填充"颜色为 CMYK(0,0,0,0),"描边"颜色为"无",在画板中绘制一个圆角半径为 10mm 的圆角矩形,如图 15-69 所示。使用"文字工具"在画板中输入文字,如图 15-70 所示。

步骤 34　同样的方法,制作出其他图形,如图 15-71 所示。执行"对象"→"全部解锁"命令,解除图形的锁定。在画板中绘制一个和页等大的矩形,选中所有对象,建立剪切蒙版,效果如图 15-72 所示。执行"文件"→"存储为"命令,将制作完成的易拉宝存储为"..\第 15 章\15-2.ai"。根据易拉宝的平面图,制作出立体效果如图 15-4 所示。

图　15-67

图　15-68

图　15-69

图　15-70

图　15-71

图　15-72

项目小结

　　本实例主要讲解了易拉宝的设计制作,完成该实例的制作后,希望学生可以掌握易拉宝的设计制作方法,并通过本实例的制作,可以举一反三,按照自己的思路设计出更多更加精美的易拉宝作品。

15.3　体验活动　打印机宣传展架设计

项 目 背 景

　　展架作为易拉宝的一种类型,同样是随着 POP 广告的发展而产生的。随着展架的逐渐盛行,这一绿色环保、方便的产品展示手段逐渐受到人们的青睐。

项 目 任 务

　　完成打印机宣传展架的设计。

项 目 要 求

　　在本实例的制作过程中,首先将辅助线拖出,再将背景素材置到画板中,形成绚丽的背景效果,使用"文字工具"在画板中输入文字,完成展架的最终效果,再将展架的打孔位置标出,分步骤操作如图 15-73 所示。

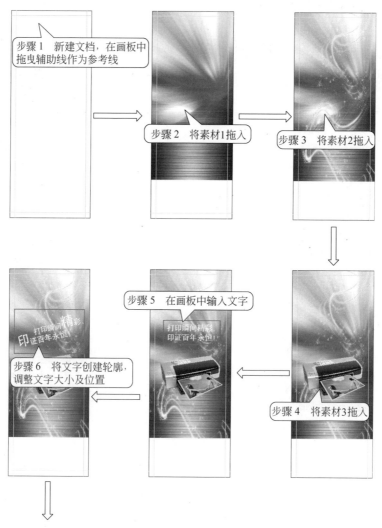

图　15-73

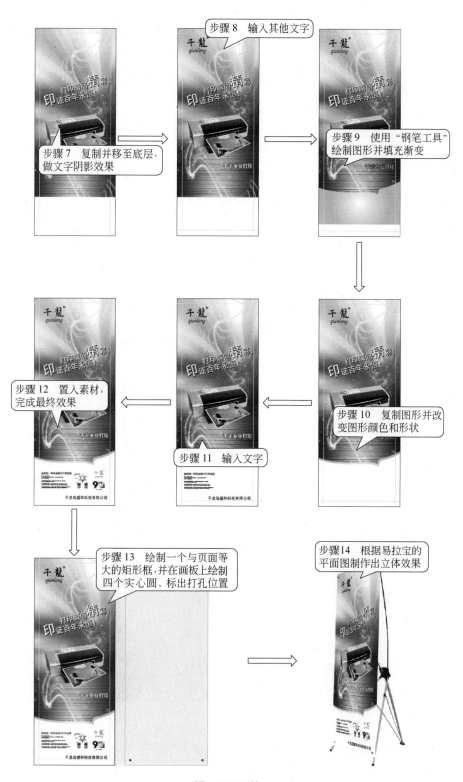

步骤8　输入其他文字

步骤7　复制并移至底层，做文字阴影效果

步骤9　使用"钢笔工具"绘制图形并填充渐变

步骤12　置入素材，完成最终效果

步骤11　输入文字

步骤10　复制图形并改变图形颜色和形状

步骤13　绘制一个与页面等大的矩形框，并在画板上绘制四个实心圆，标出打孔位置

步骤14　根据易拉宝的平面图制作出立体效果

图　15-73(续)

项目评价

评价项目	评价描述	评定标准		
		了解	熟练	理解
基本要求	了解易拉宝的分类及概念	√		
	了解易拉宝的设计尺寸	√		
	了解易拉宝的输出	√		
综合要求	通过易拉宝的设计制作,了解易拉宝设计的基本方法			

项目 16

折 页 设 计

在 21 世纪的今天,折页设计的应用日益广泛,其设计基本上以采用精美图片为主要的表达方式,再配上相关的文字说明,由此可以完整地表现企业的面貌和产品的特色。

16.1　折页设计简介

折页设计是在纸品印刷中对机构、企业、产品进行宣传或说明的图文并茂的一种设计表现形式,由个性化的封面和风格化的内页组成。折页设计的目的在于突出表达主题,风格个性化,强化视觉效果,增强可读性。在折页的设计过程中,应该依据不同的内容、不同的主题特征,进行优势整合,统筹规划,使折页在整体中求新创异。

16.1.1　折页的设计要点

折页在设计之前应做好资料整理工作,包括内容收集、素材选择、顺序编排等。在进行版面设计时,为了横竖规格统一,首先要确定一个规范暗格(即拖出辅助线定位),包括文字的排列格式、边距标准等,接着进行大致的定位编排。

封面是设计的重点对象,图片的布局要大胆而合理,标题文字安排要统一而醒目,如图 16-1 所示。

图　16-1

16.1.2　折页的设计要求

折页作品色调和谐统一,构图合理,设计精到、别致,充分展现企业风貌,塑造企业和产品形象,体现企业文化,表现企业内涵。

作品可以展示产品,也可展示企业,风格、形式不限,但必须具有独创精神,如图 16-2 所示。

图　16-2

16.1.3　折页的设计注意事项

有的企业在做折页时,并不了解如何去做,只是按照市场上流通的画册进行模仿、照搬、草草了事。这样不但没有塑造良好的企业形象,反而会带来负面影响。

折页设计应该从企业自身的特点来确定折页的结构、风格、表现形式、图片、色调等重要内容。例如,一个假日酒店的宣传三折页,就是以企业自身绿色淡雅的风格来确定折页的整体设计的,如图 16-3 所示。

图　16-3

16.1.4　折页的设计表现手法

目前,消费类产品是当今商品市场的主导,市场竞争非常激烈,对于企业折页设计来说,相应的就要求设计新颖,制作精良。因此对设计师来说,也就提出了更高的设计要求。针对同一企业一系列产品的宣传折页设计,在确立了企业和市场之间的关系后,一般可以用三种方法定位创意。

第一种是着重产品形象的塑造。此类方法以强调产品的独特功能和优美造型为突破口,配合文字的说明和版面的设计,从而塑造出赏心悦目的产品形象,如图 16-4 所示。

第二种是塑造品牌兼顾产品。从一类产品的开发到树立品牌形象,又借助品牌形象推出一系列产品来巩固品牌,从而覆盖市场,对折页的封面设计则更要把握好视觉的一贯

图　16-4

性和格式的稳定性,从而产生连环效应,强化品牌形象,加深产品的认知度,如图 16-5 所示。

第三种是趣味夸张的表现手法。当产品和品牌在市场上有一定的占有率之后,为了提高产品的情感附加值,设计时可以采用写意、插图、动画等手法。有时也可以用一句广告词当作折页的封面,如图 16-6 所示。

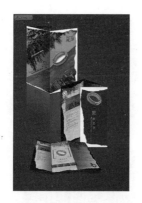
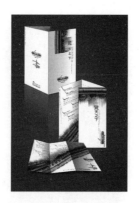

图　16-5

图　16-6

16.2　教学活动　产品宣传三折页设计

项目背景

需要通过清晰、明了的折页设计体现出产品自身的优点,能够将设计与产品本身统一在同一种风格上,有助于消费者对产品进行选择。

项目任务

完成产品宣传三折页的设计制作。

项目分析

设计折页时,应更多地发挥图片的直观功能,借助图片来突出主题,不能过多地追求设计风格而喧宾夺主,有失稳重。

颜色应用

本例主要运用蓝色作为主色调。蓝色给人以强烈的安稳感,同时蓝色还能够表现出平和、淡雅、洁净、可靠等多种感觉,能够表达出产品的高贵气息。

设计构思

本例设计制作一个乳品的宣传三折页,乳品是以天然新鲜为基础的,所以在色调的运用上使用了蓝色作为主色调,再搭配产品本身,给人一种纯天然的感觉,然后再添加文字对产品进行详解介绍,会使人以一种信任的心态去了解该产品。最终效果如图 16-7 所示。

设计师提示

对于设计稿中的颜色,建议不要超过 3 种,如果想使用新的颜色,建议在已经有的颜色

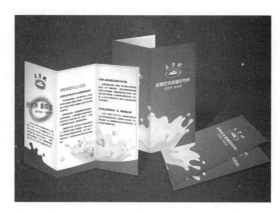

图 16-7

中选择，或者通过调整已有颜色的亮度、饱和度来实现。

页面中的字号大小、字体也要保持一致。除了特定的一些标题外，正文内容都应当为一种字体，这样才能更好地体现页面的整洁性，增加宣传的可信度。

技能分析

在本例中主要应用了以下工具。

- 径向模糊：模拟相机对图像进行缩放或旋转而产生的柔和模糊。
 - ➢ 数量：设置模糊的程度，可以指定 1～100 之间的值。
 - ➢ 模糊方法：选择"旋转"，沿同心圆环线模糊。选择"缩放"，沿径向线模糊。
 - ➢ 品质：包括"草图"、"好"和"最好"，其中"草图"的速度最快，但结果往往会颗粒化，选择"好"和"最好"都可以产生较为平滑的结果，如果不是选择一个较大范围的选区，后两者之间的效果差别并不明显。
 - ➢ 通过拖移中心模糊框中的图案，指定模糊的原点。
- 偏移路径：使用"偏移路径"命令，可以创建一个对象副本，并指定该对象的偏移距离。
- "图层"面板：可使用"图层"面板来列出、组织和编辑文档中的对象。默认情况下，每个新建的文档都包含一个图层，而每个创建的对象都在该图层之下列出。也可以创建新的图层，并根据需求，以最适合的方式对项目进行重排。

默认情况下，Illustrator 将为"图层"面板中的每个图层指定唯一的颜色，此颜色将显示在面板中图层名称的旁边。所选对象的定界框、路径、锚点及中心点也会在插图窗口中显示与此相同的颜色。可以使用此颜色在"图层"面板中快速定位对象的相应图层，并根据需要更改图层颜色。

当"图层"面板中的项目包含其他项目时，项目名称的左侧会出现一个三角形。单击此三角形可显示或隐藏内容。如果没有出现三角形，则表明项目中不包含任何其他项目。

项目实施

步骤 1 打开 Illustrator 软件，执行"文件"→"新建"命令，弹出"新建文档"对话框，设置如图 16-8 所示，单击"确定"按钮，新建一个空白文档，执行"视图"→"显示标尺"命令，显示出标尺，在标尺中拖出参考线，如图 16-9 所示。

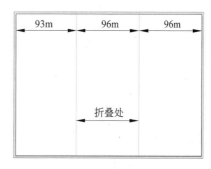

图 16-8 图 16-9

经验提示

三折页的标准尺寸为：210mm×285mm，在新建文档时，需要设置3mm出血。

折页的折法有很多种，其中常用的有风琴折、滚筒折、荷包折，本例设计的折页为滚筒式折法，由于折法的不同，每个折页的尺寸设计也不尽相同，滚筒折最后一折要小于其他两折(1～3mm)，而风琴折三折的尺寸相同。

本例中在设定每个折页尺寸时，要将最里面折页的尺寸设置得稍微小一些，这样折好后才不会翘，折叠的误差一般不会超过3mm，所以里面的折页可以比其他折页窄3mm。

步骤2 单击工具箱中的"矩形工具"按钮 ，在工具箱中设置"描边"颜色为"无"，在画板中单击，弹出"矩形"对话框，设置如图16-10所示。单击"确定"按钮，在画板中绘制矩形，使用"选择工具"移动到相应的位置，如图16-11所示。

图 16-10 图 16-11

步骤3 选择刚刚绘制的图形，执行"窗口"→"渐变"命令，打开"渐变"面板，设置如图16-12所示，渐变效果如图16-13所示。

平面广告项目设计与制作综合实训(第2版)

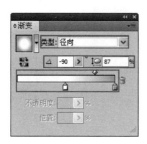

图 16-12

图 16-13

操作提示

此处从左到右分别设置色标颜色值为：CMYK(0,0,0,0)、CMYK(60,0,0,0)。

步骤 4 单击工具箱中的"渐变工具"按钮█，调整渐变效果，如图 16-14 所示，按 Ctrl＋2 组合键锁定对象。相同的方法，使用"矩形工具"绘制图形，填充渐变，并使用"渐变工具"进行调整，如图 16-15 所示，按 Ctrl＋2 组合键锁定对象。

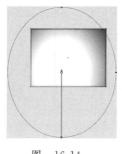

图 16-14

图 16-15

步骤 5 执行"文件"→"打开"命令，打开"..\第 16 章\素材\logo.ai"，如图 16-16 所示，复制该文档中的图形，粘贴到设计文档中，移动到相应的位置如图 16-17 所示。

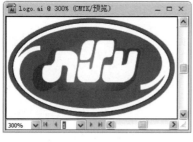

图 16-16

图 16-17

步骤 6 单击工具箱中的"钢笔工具"按钮█，在画板中绘制路径，如图 16-18 所示，单击工具箱中的"文字工具"按钮█，执行"窗口"→"文字"→"字符"命令，打开"字符"面板，设置如图 16-19 所示。

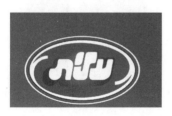

<div style="text-align: center">图　16-18　　　　　　　　　　　　　　图　16-19</div>

 操作提示

此处绘制路径的目的是为了下一步在路径上输入文字，即"路径文字"。

"路径文字"是指沿着开放或封闭的路径排列的文字。

步骤7　设置完成后，在路径上单击进入输入文字状态，在工具选项栏中设置"填充"颜色为 CMYK(0,0,0,0)，"描边"颜色为"无"，在画板中输入文字，如图 16-20 所示。重新设置"字符"面板，如图 16-21 所示。

<div style="text-align: center">图　16-20　　　　　　　　　　　　　　图　16-21</div>

操作提示

除了使用"文字工具"在路径上单击输入文字外，还可以使用"路径文字工具"按钮，在路径上单击输入文字。

重置"字符"面板时，注意不要选中其他文字，否则更改后的属性会应用在选中的文本中。

步骤8　在画板中单击输入文字，如图 16-22 所示。相同方法，在画板中输入其他文字，如图 16-23 所示。

图 16-22

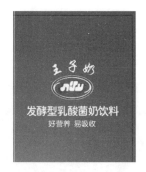
图 16-23

步骤9 单击工具箱中的"椭圆工具"按钮 ⚪ ,设置工具选项栏中的"填充"颜色为CMYK(0,0,0,0),"描边"颜色为CMYK(100,30,0,0),执行"窗口"→"描边"命令,打开"描边"面板,设置如图16-24所示。在画板中绘制椭圆形,如图16-25所示。

图 16-24

图 16-25

步骤10 使用"选择工具"调整图形角度,如图16-26所示。执行"效果"→"模糊"→"径向模糊"命令,弹出"径向模糊"对话框,设置如图16-27所示。

图 16-26

图 16-27

步骤11 设置完成后,单击"确定"按钮,图形效果如图16-28所示,再次执行"效果"→"模糊"→"径向模糊"命令,弹出"径向模糊"对话框,设置如图16-29所示。

图 16-28

图 16-29

步骤 12 设置完成后,单击"确定"按钮,图形效果如图 16-30 所示,再次执行"效果"→"模糊"→"径向模糊"命令,弹出"径向模糊"对话框,设置如图 16-31 所示。

图 16-30

图 16-31

步骤 13 设置完成后,单击"确定"按钮,图形效果如图 16-32 所示,执行"窗口"→"外观"命令,打开"外观"面板,可以看到刚刚添加的模糊滤镜,如图 16-33 所示。

图 16-32

图 16-33

 操作提示

使用"外观"面板可以查看和调整对象、组或图层的外观属性。填充颜色和描边颜色将按堆栈顺序列出,面板中从上到下的顺序对应于图稿中从前到后的顺序,各种效果按其在图稿中的应用顺序从上到下排列。

平面广告项目设计与制作综合实训(第2版)

小技巧

按 Shift＋F7 组合键，同样可以打开"外观"面板。

步骤 14 单击工具箱中的"星形工具"按钮 ☆，在画板中单击，弹出"星形"对话框，设置如图 16-34 所示，单击"确定"按钮，在画板中绘制多角星形，如图 16-35 所示。

图 16-34　　　　　　　　　　　图 16-35

步骤 15 单击工具箱中的"自由变换工具"按钮 ，先按住 Shift 键拖动定界框的一角，接着按住 Ctrl 键向上拖动，调整图形形状，相同的方法，调整定界框的另一角，图形效果如图 16-36 所示。为该图形应用渐变，如图 16-37 所示。

图 16-36　　　　　　　　　　　图 16-37

步骤 16 使用"文字工具"输入相应文字内容，如图 16-38 所示，执行"文字"→"创建轮廓"命令，将文字创建轮廓，如图 16-39 所示。

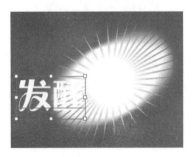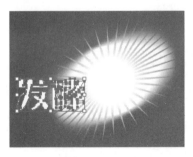

图 16-38　　　　　　　　　　　图 16-39

![小技巧] 小技巧

按 Ctrl＋Shift＋O 组合键，或在文字处单击鼠标右键，在弹出的菜单中选择"创建轮廓"选项，同样可以将文字创建轮廓。

步骤 17 执行"对象"→"变换"→"倾斜"命令，弹出"倾斜"对话框，设置如图 16-40 所示，单击"确定"按钮，图形效果如图 16-41 所示。

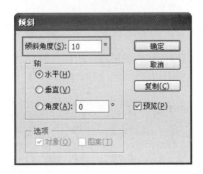

图 16-40

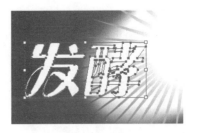

图 16-41

步骤 18 使用"自由变换工具"，先按住 Shift 键拖动定界框，接着按住 Ctrl 键向上拖动，调整图形形状，如图 16-42 所示。执行"对象"→"路径"→"偏移路径"命令，弹出"位移路径"对话框，设置如图 16-43 所示。

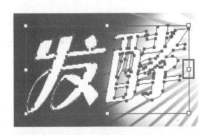

图 16-42

图 16-43

步骤 19 单击"确定"按钮，偏移路径如图 16-44 所示，相同方法，为该图形应用渐变，如图 16-45 所示。

图 16-44

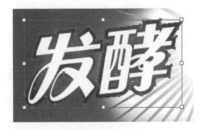

图 16-45

步骤 20 再次执行"对象"→"路径"→"偏移路径"命令，在弹出的"位移路径"对话框中设置"位移"为 0.5mm，单击"确定"按钮，图形效果如图 16-46 所示，更改工具箱中的"填充"

颜色为 CMYK(60,10,0,0),效果如图 16-47 所示。

图 16-46 图 16-47

步骤 21 按 Shift+Ctrl+G 组合键取消编组,调整图形排列顺序,如图 16-48 所示,调整完成后,再次重新编组。相同的方法,制作出其他变形文字,如图 16-49 所示。

图 16-48 图 16-49

步骤 22 单击工具箱中的"圆角矩形工具"按钮 ▢,设置工具箱中的"填充"颜色为 CMYK(100,60,0,20),"描边"颜色为"无",在画板中单击,弹出"圆角矩形"对话框,设置如图 16-50 所示,单击"确定"按钮,在画板中绘制圆角矩形,并移动到相应的位置,如图 16-51 所示。

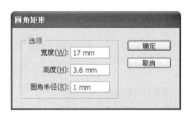

图 16-50 图 16-51

步骤 23 使用"删除锚点工具" ◊ 和"直接选择工具" ▷,对图形进行调整,如图 16-52 所示,相同的方法,单击工具箱中的"自由变换工具"按钮 ▦,对图形进行调整,如图 16-53 所示。

 操作提示

先使用"删除锚点工具"删除多余锚点,再使用"直接选择工具"移动相应锚点的位置。

图　16-52

图　16-53

步骤 24　执行"编辑"→"复制"命令,再执行"编辑"→"贴在前面"命令,复制并粘贴图形,移动到相应的位置,相同方法,为该图形填充渐变,如图 16-54 所示。相同的方法,输入文字,并对文字进行相应的调整,如图 16-55 所示。

图　16-54

图　16-55

步骤 25　打开"..\第 16 章\素材\sucai.ai",如图 16-56 所示,复制该文档中的图形,粘贴到设计文档中,移动到相应的位置如图 16-57 所示。将置入的素材和刚刚绘制的所有图形选中,按 Ctrl＋G 组合键将其编组。

图　16-56

图　16-57

操作提示

　　此处打开的素材,由于篇幅问题,在这里不做讲解,详细请参看源文件。

步骤 26　相同方法,输入相应的文字内容,如图 16-58 所示,执行"文件"→"置入"命令,将素材"..\第 16 章\素材\suca01.tif"置入到文档中,移动到相应的位置如图 16-59所示。

图 16-58

图 16-59

步骤 27 相同的方法,复制相应图形,输入相应文字,并将素材"..\第 16 章\素材\suca02.tif"置入到文档中,如图 16-60 所示,单击工具箱中的"椭圆工具"按钮 ◯,在画板中绘制椭圆形,并调整图形的排列顺序,如图 16-61 所示。

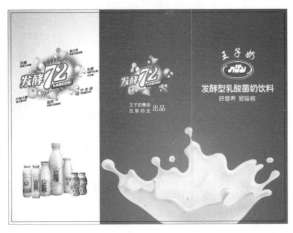

图 16-60

图 16-61

步骤 28 执行"效果"→"模糊"→"高斯模糊"命令,弹出"高斯模糊"对话框,设置如图 16-62 所示,单击"确定"按钮,图形效果如图 16-63 所示。

步骤 29 执行"窗口"→"图层"命令,打开"图层"面板,新建"图层 2",并将"图层 1"隐藏,如图 16-64 所示,在文档中拖出相应的参考线,如图 16-65 所示。

图 16-62

图 16-63

图 16-64

图 16-65

操作提示

　　折页内侧中,需要有大量的文字介绍,文字的内容要与边界有一定距离(称为留白),使整个排版更加整齐。

　　步骤 30 相同的方法,绘制矩形并填充渐变,如图 16-66 所示。相同的方法,使用"圆角矩形工具",绘制圆角矩形框,并对"描边"面板进行相应设置,如图 16-67 所示。

图 16-66

图 16-67

　　步骤 31 使用"钢笔工具"和"椭圆工具",绘制图形并应用渐变填充,如图 16-68 所示。根据前面的制作方法,制作该部分的内容,如图 16-69 所示。

图　16-68

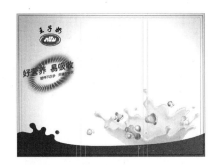

图　16-69

操作提示

　　在制作折页内侧时,有些图形或文字可以复制折页正面中的内容,有些内容,需要根据前面的操作方法制作。

　　步骤 32　使用"文字工具",设置工具箱中的"填充"颜色为 CMYK(100,60,0,0),"描边"颜色为"无",打开"字符"面板,设置如图 16-70 所示,设置完成后,在画板中按住鼠标左键拖动绘制文本框,如图 16-71 所示。

图　16-70

图　16-71

　　步骤 33　输入文字内容,如图 16-72 所示。相同方法,输入其他文字,如图 16-73 所示。

图　16-72

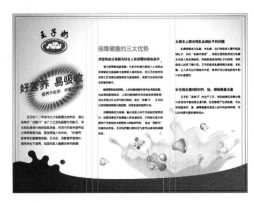

图　16-73

? **经验提示**

页面中文字内容是详细介绍产品的,所以在保证文字正确性的前提下,需要对文字进行排列。折页面积较小,所以对于文字的排列要求很高,除了要体现文字本身的含义外,美观性也很重要。

步骤34 完成三折页的制作,将所有文字创建轮廓,最终效果如图16-74所示,执行"文件"→"存储为"命令,将其保存为"..\第16章\16-2.ai"。

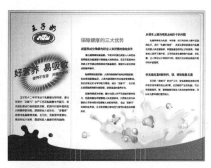

图　16-74

操作提示

完成制作后,将页面中的所有文本创建轮廓,以保证印刷效果与设计效果一致。

步骤35 根据三折页的平面图绘制出画册的立体效果如图16-7所示。

项目小结

本实例设计制作产品的宣传折页。通过本例的制作,要了解企业宣传折页的设计要领,使设计制作的折页能够体现企业的文化和产品特点,更要能够吸引人。在设计制作时要注意文字与图像之间的布局搭配,掌握企业宣传折页的设计制作技巧。

16.3 体验活动 活动三折页设计

项目背景

活动三折页是企业宣传自身的一种手段,需要精心地构思,巧妙地编排,页面和图片的布局要大胆而合理,标题文字安排要醒目。

项目任务

完成活动三折页的设计制作。

项目要求

本例是设计制作活动的三折页,该类型折页的中心是以企业活动为基础,所以折页中的内容以活动为主题,制作时需要注意排版,以一种清晰、有条理的方式编排页面内容,使三折页的内容看起来整齐、有条理。分步骤操作如图16-75所示。

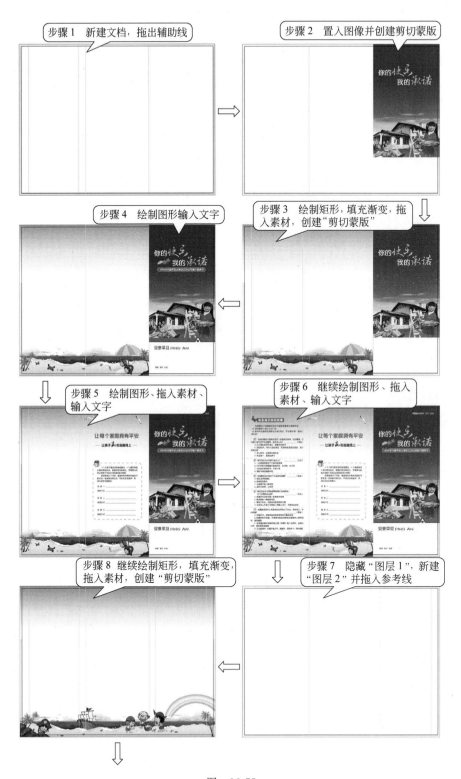

图 16-75

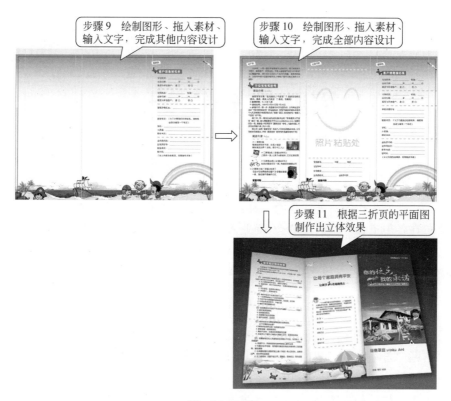

图 16-75(续)

项目评价

评价项目	评价描述	评定标准		
		了解	熟练	理解
基本要求	了解折页的设计要点和要求	√		
	理解折页设计的注意事项			√
	了解折页设计的表现手法	√		
综合要求	通过产品宣传折页的设计制作,了解折页的基本设计方法			

招贴广告设计

在平面类广告的视觉形式中,无论我们身处何处,举目四望,不难发现运用最广的当属招贴广告。招贴广告作为户外广告的一种重要形式,同时也是所有平面广告中较重要的一种。它分布在各街道、影剧院、展览会、商业闹市区、车站、码头、公园等公共场所,也称为"瞬间"街头艺术。由于海报的幅度比一般报纸广告或杂志广告大,很远就可以吸引大家的注意力,因此在宣传媒介中占有很重要的位置。

17.1 招贴广告设计简介

招贴,英文名称是 Poster,是指张贴于纸板、墙、木板或车辆上的或以其他形式展示的印刷广告。招贴广告在我国又被称为海报。相传海报这个词出现的原因是在清朝的时候,国外产品进入我国,为了使国人了解其产品,并促进销售,就在沿海码头上张贴 Poster,而国人当时觉得它是一种新的事物,就给它取名为海报。海报的使用范围广泛,凡是商品展览、书展、音乐会、戏剧、运动会、时装表演、电影、旅游、慈善,或其他专题性的事件,都可以通过海报做广告宣传。

17.1.1 招贴广告的特点及功能

1. 招贴广告的特点

招贴设计主要有以下五大特点。

1) 传播面广

招贴广告是以印刷张贴为传播方式,分布的范围极为广泛,能在户内、户外多种环境中使用,如商场、文化娱乐场所、码头、车站、机场、剧院、城市中心区域或其他公共场所等地方。招贴设计借助这些不同的环境,把各种信息传达给大众,从而引导人们参与社会活动,以达到广告的目的。

2) 画面大

招贴不是捧在手上的设计,而要张贴在热闹场所,它受到周围环境和各种因素的干扰,所以必须以大画面及突出的形象和色彩展现在人们面前。其画面有全开、对开、长三开及特大画面等。

3) 对比强烈

为了给来去匆忙的人们留下印象,除了面积大之外,招贴设计还要充分体现定位设计的原理,以突出的商标、标志、标题、图形,对比强烈的色彩,或大面积的空白、简练的视觉流程,使其成为视觉的焦点。如果就形式上区分广告与其他视觉艺术的不同,招贴可以说更具广告的典型性。

4）艺术性高

招贴广告的设计形式多样，印刷精美，具有很强的艺术性。招贴广告将主观精神与客观要求融为一体，真正做到艺术与广告并存。

5）创意独特

招贴的目的当然是要吸引观众去看。在设计招贴之前，要想一想如何去传达要表达的内容。如何使观众停下来细读招贴的内文呢？最有效的方法是"新颖独创"。一般人的心理都是好奇的，只有新鲜、奇异或刺激的事物才能引起观众的注意。因此，独特的创意能使招贴的内容突出，主题明确，并具有耐人寻味的寓意和深刻的内涵。

2. 招贴广告的功能

招贴广告主要有四大功能。

1）信息传播

它是招贴广告最基本也是最重要的功能。信息的内容主要有商品的性能、规格、质量、质地、配方、工艺技术、使用方法、维护和注意事项等。信息的另一层含义是商品或服务变化情况的告知，例如产品的改良、产品名称的改变、价格的变动、促销活动的具体细节等。招贴传递的信息要准确、真实、有效，它是促使人们参与社会活动和商业活动的基础。

2）竞争需求

市场经济的一个重要特征就是优胜劣汰的竞争。其内涵一方面表现在企业与企业产品质量之间的竞争；还有一个方面就是广告的竞争，看谁能抓住消费者的眼球，博得消费者的芳心，以便树立企业的品牌形象，提高企业的品牌认知，从而获得期望的市场份额。

3）刺激并引导消费

消费者的需求有时是处于潜在的状态的，需要广告合理的刺激和引导。有的时候，消费者在出门购物以前，往往心中有数，但在最后决定购买何种品牌与购买多少的时候，很大程度上会受到广告的影响。

4）装饰美化

招贴广告是一种以说服方式感动消费者的广告形式，它不能也不应该用枯燥的、强制性的说教来与消费者打交道，而应该使消费者在轻松愉快的氛围中接收广告传递的信息。因此，招贴广告的装饰与美化功能要在三个方面加以关注。第一，招贴广告的视觉形式要生动活泼，注意图文并茂；第二，广告语要言简意赅，易于记忆和留下深刻的印象；第三，要注意与消费者交流的姿态，不可以使消费者有被动和被强行灌输的感觉，从而产生反感情绪，但又不能够太软，以至于淹没在其他招贴广告的海洋之中，使消费者根本注意不到。

17.1.2　招贴广告的分类

总体上讲，招贴广告由商业型和非商业型两种基本类型组成。

1. 商业宣传招贴广告设计

商业宣传招贴广告关注的是企业与消费者之间建立品牌与促销产品之间相互影响的关系，期望在它们中间建立一座有益沟通的、互动的信息桥梁，成为企业完成市场战略计划的重要广告传播媒介之一。其特点是以宣传商品信息为前提，以促使消费者参与商业活动为手段，以企业最终营利为目的。商业性招贴通常包含以下内容。

- 商业招贴：包括各种商品的宣传、促销，树立企业形象以及展览会、交易会、旅游、邮电、交通、保险等服务方面的招贴，它又可分为品牌、机构、服务与销售类招贴广告，如图 17-1 所示。

图　17-1

- 文化娱乐招贴：包括科技、教育、艺术、体育、新闻出版等方面的招贴，如电影海报、音乐、舞蹈、戏剧的演出广告等，如图 17-2 所示。

图　17-2

　　商业设计中的宣传招贴往往以造型写实的绘画和漫画的表现形式、具有艺术效果的摄影居多，给消费者留下真实感人的画面和富有幽默情趣的感受。商业海报设计画面本身有生动的直观形象，容易获得好的海报设计宣传效果。海报设计对扩大销售、树立名牌、刺激购买欲、增强竞争力有很大的作用。

2. 非商业宣传招贴广告设计

　　非商业性招贴广告不以牟利为目的，关注的是社会热点问题，倡导一种健康的思想和生活观念，期望得到大众的认可、共鸣和响应，并付诸实践，以集体的力量使我们所居住的环境一天比一天美好，诸如戒烟、环保、节能等都是此种广告的主题。它可以由国家发起，也可以由企业资助，使大众在关注社会热点问题的同时也感受到企业的人文精神，对企业产生好感，达到提升企业品牌价值的目的。非商业性招贴通常分为以下几种类型。

- 政治宣传招贴：包括国家的方针政策、行动纲领、计划生育、法律法规等，如图 17-3 所示。
- 社会公益招贴：包括环境保护、社会公德、福利事业、交通安全、疾病预防、禁烟、禁毒等，如图 17-4 所示。

图　17-3

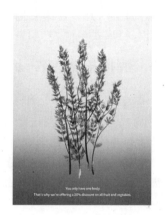

图　17-4

- 活动庆典招贴：包括各种节日如儿童节、母亲节、教师节、国庆节、奥运会等，如图 17-5 所示。

图　17-5

- 艺术招贴：包括书画、设计、摄影等各种展览的招贴。艺术招贴具有极强的个人风格，不受任何条件限制，如图 17-6 所示。

非商业性招贴广告具有引导人们行为的力量。广告以其大众化的传播方式，可以方便

图 17-6

地承担创造社会价值的任务,其传递的文化、公益、艺术等信息,是一种非营利性的广告。非商业性的招贴,内容广泛,形式多样,艺术表现力丰富。

17.2 教学活动 戒指招贴广告设计

项目背景

男女双方通常在订婚、结婚时互赠戒指,以表达彼此间的爱慕或是婚姻关系,而作为商家,如何才能够吸引消费者的目光,使消费者能够选购自己的戒指,这是每一个老板都会考虑的问题。戒指招贴广告,是为了吸引人们的注意而设计的,自然需要能够对消费者产生足够的吸引,以使消费者对招贴中所宣传的产品产生兴趣。

项目任务

完成戒指招贴广告的设计制作。

项目分析

本实例制作的是戒指招贴广告,在设计时,以淡紫色的渐变背景作为衬托,在画板中用一些光点绘制形成心形的效果,突出浪漫气息。再将戒指的素材拖入,加以柔和的外发光效果。最后输入文字,并给文字加上浪漫的花纹,使作品从整体上突出爱情、温馨、浪漫。

颜色应用

紫色,就像爱情一样,充满了神秘、浪漫的情调,所以本例在制作时便以紫色作为主体颜色,即可以突出本例所要表达的爱情和浪漫,又使作品看起来不落俗套。除了整体的紫色色调以外,在页面中心位置还配以黑色的渐变,在浪漫中透露出一种庄重、恒久。

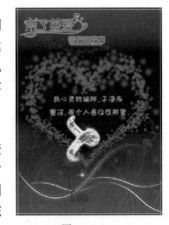

图 17-7

设计构思

在本实例的制作过程中,首先要在"背景"层中填充渐变颜色,再将素材置入并添加蒙版,通过对蒙版进行涂抹使素材与背景完美融合在一起。使用"自定形状工具"在画板中绘制路径并对路径进行描边操作,将其他素材置入并输入文字,完成最终效果的制作,如图 17-7 所示。

设计师提示

　　在本实例的制作过程中,除了需要注意画笔定义的方法及心形图形的绘制外,还要把握好整体颜色效果。在制作过程中还需要注意文字"外发光"、"斜面和浮雕"等图层样式的添加。

技能分析

　　在本例中主要应用了以下工具。

- 渐变工具:使用"渐变工具"可以改变对象的渐变颜色,还可以通过在图层蒙版中填充渐变,为图层添加半透明蒙版效果。
- 自定义形状工具:使用"自定义形状工具"可以直接在画板中绘制出预先设定好的图案或软件本身自带的图案,省去了绘制图形的麻烦。
- 描边路径:可以将设置好的画笔图案沿路径绘制,可以通过"画笔"面板对"散布"等选项进行相应设置来调整描边效果。
- 定义画笔预设:可以将需要的图案定义成画笔形状,将定义的画笔形状存储,在需要的时候可以再次选择定义的画笔形状,方便多次使用。

项目实施

　　步骤1　打开 Photoshop 软件,执行"文件"→"新建"命令,弹出"新建"对话框,设置如图 17-8 所示。单击"确定"按钮新建一个文档。执行"视图"→"标尺"命令,在文档中显示标尺,从标尺中拖出参考线作为出血线,如图 17-9 所示。

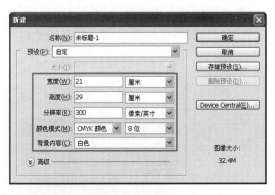

图　17-8　　　　　　　　　　　　　　　　图　17-9

> 　　**操作提示**
>
> 　　此处拖出的 4 条参考线分别为文档 4 边各预留出 3mm 的出血。可以在文档标尺上单击鼠标右键,在弹出的菜单中设置标尺的单位,包括像素、英寸、厘米、毫米、点、派卡、百分比。

　　步骤2　单击工具箱中的"渐变工具"按钮■,单击工具选项栏上的"渐变预览条",弹出"渐变编辑器"对话框,设置如图 17-10 所示,设置完成后,单击"确定"按钮,再单击工具选项栏上的"线性渐变"按钮■,在画板中拖动鼠标填充渐变,如图 17-11 所示。

平面广告项目设计与制作综合实训(第2版)

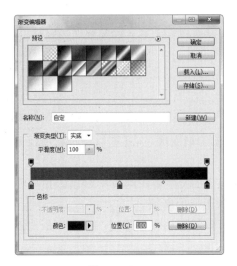

图 17-10

图 17-11

操作提示

在此处设置渐变滑块的颜色从左到右分别为CMYK(53,97,13,0)、CMYK(71,100,43,5)、CMYK(93,88,89,80)。

步骤3 执行"文件"→"置入"命令,置入素材图像"..\第17章\素材\4401.tif",调整到合适的位置,如图17-12所示。将置入的素材图像所在图层栅格化为普通图层,单击"图层"面板上的"添加图层蒙版"按钮 ,为该图层添加图层蒙版,如图17-13所示。

图 17-12

图 17-13

步骤4 单击工具箱中的"画笔工具"按钮 ,设置"前景色"为黑色,选择合适的画笔笔触,在图层蒙版上进行涂抹操作,如图17-14所示,图像效果如图17-15所示。

步骤5 新建"图层1",单击工具箱中的"自定形状工具"按钮 ,在工具选项栏上单击"路径"按钮 ,在"形状"对话框中选择"红心形卡"形状,如图17-16所示。按住Shift键在画板中拖动鼠标绘制一个等比例的心形路径,如图17-17所示。

图 17-14

图 17-15

图 17-16

图 17-17

步骤6 将视图放大,单击工具箱中的"添加锚点工具"按钮 ，在刚刚绘制的心形路径上添加两个锚点,如图 17-18 所示。单击工具箱中的"直接选择工具"按钮 ，单击选中刚刚添加的两个锚点之间的路径,按 Delete 键将其删除,如图 17-19 所示。

图 17-18

图 17-19

小技巧

选中路径后,执行"编辑"→"变换路径"下级子菜单中的命令可以显示定界框,拖动控制点即可对路径进行缩放、旋转、斜切、扭曲等变换操作。路径的变换方法与变换图像的方法相同。

步骤7 单击工具箱中的"画笔工具"按钮，执行"窗口"→"画笔"命令，打开"画笔"面板，设置如图 17-20 所示。在"画笔"面板中选中"形状动态"复选框，设置如图 17-21 所示。

图 17-20

图 17-21

步骤8 在"画笔"面板中选中"散布"复选框，设置如图 17-22 所示。在"画笔工具"的选项栏上设置"流量"为 80%，如图 17-23 所示。在工具箱中设置"前景色"为 CMYK(30, 74,10,9)。

步骤9 打开"路径"面板，在刚刚绘制的路径上单击鼠标右键，在弹出菜单中选择"描边路径"选项，如图 17-24 所示，弹出"描边路径"对话框，选中"模拟压力"复选框，如图 17-25 所示。

图 17-22

图 17-23

图 17-24

图 17-25

经验提示

在"描边路径"对话框中可以选择"画笔"、"铅笔"、"橡皮擦"、"背景橡皮擦"、"仿制图章"、"历史记录画笔"、"加深工具"和"减淡工具"等工具描边路径。如果选中"模拟压力"复选框,则可以使描边的线条产生粗细变化。

按住 Alt 键单击"路径"面板上的"用画笔描边路径"按钮 ⊙,同样可以弹出"描边路径"对话框,如果直接单击"用画笔描边路径"按钮 ⊙,系统将采用默认的设置对所选路径进行描边操作。

步骤 10 单击"确定"按钮,对路径进行描边操作,效果如图 17-26 所示。在"路径"面板上的空白处单击,隐藏路径的显示。单击工具箱中的"画笔工具"按钮 ✐,在"画笔"面板中取消"形状动态"和"散布"复选框的勾选,在画板上绘制,如图 17-27 所示。

图 17-26

图 17-27

步骤 11 复制"图层 1"得到"图层 1 副本"图层,设置该图层的"混合模式"为"颜色",如图 17-28 所示,图像效果如图 17-29 所示。

图 17-28

图 17-29

平面广告项目设计与制作综合实训(第2版)

小技巧

颜色模式,将当前图层的色相与饱和度应用到底层图像中,但保持底层图像的亮度不变。

颜色模式常用于给黑白图像上色。

步骤 12 执行"文件"→"置入"命令,置入素材图像"..\第 17 章\素材\4402.tif",如图 17-30 所示。将置入的素材图像所在图层栅格化,单击"添加图层样式"按钮 **fx.**,在弹出菜单中选择"渐变叠加"选项,弹出"图层样式"对话框,单击"渐变预览条"按钮,弹出"渐变编辑器"对话框,设置如图 17-31 所示。

图　17-30

图　17-31

操作提示

在此处设置渐变滑块的颜色从左到右分别为 CMYK(66,100,34,1)、CMYK(47,79,0,0)。

步骤 13 单击"确定"按钮,完成渐变颜色设置,其他设置如图 17-32 所示。单击"确定"按钮,为该图层添加"渐变叠加"图层样式,效果如图 17-33 所示。

步骤 14 相同的方法,置入其他素材图像并分别添加相应的图层样式,如图 17-34 所示。单击工具箱中的"横排文字工具"按钮 **T**,打开"字符"面板,设置如图 17-35 所示。

步骤 15 在画板中单击输入文字,如图 17-36 所示。选中文字图层,单击"添加图层样式"按钮 **fx.**,在弹出菜单中选择"外发光"选项,弹出"图层样式"对话框,设置如图 17-37 所示。

步骤 16 设置完成后,选中"图层样式"对话框左侧的"斜面和浮雕"复选框,设置如图 17-38 所示。单击"确定"按钮,完成"图层样式"对话框的设置,效果如图 17-39 所示。

图　17-32

图　17-33

图　17-34

图　17-35

图　17-36

图　17-37

平面广告项目设计与制作综合实训(第2版)

图 17-38

图 17-39

步骤 17 执行"文件"→"新建"命令,弹出"新建"对话框,设置如图 17-40 所示。单击"确定"按钮新建一个文档,单击工具箱中的"矩形选框工具"按钮,在画板中绘制矩形选区,如图 17-41 所示。

图 17-40

图 17-41

步骤 18 单击工具箱中的"渐变工具"按钮,打开"渐变编辑器"对话框,设置如图 17-42 所示。单击"确定"按钮,完成渐变颜色设置,在选区中拖动鼠标填充线性渐变颜色,效果如图 17-43 所示。

步骤 19 复制"图层1"得到"图层 1 副本"图层,执行"编辑"→"自由变换"命令,调出自由变换框,按住 Shift 键对图像进行旋转操作,如图 17-44 所示。相同的制作方法,复制多个图形并分别进行旋转操作,如图 17-45 所示。

步骤 20 选择"图层 1 副本"图层,执行"编辑"→"自由变换"命令,调出自由变换框,按住 Alt＋Shift 组合键将图像等比例缩小,如图 17-46 所示。相同的制作方法,将其他图层上的图形分别进行等比例缩小操作,如图 17-47 所示。

图　17-42　　　　　　　　　　　　　　图　17-43

图　17-44　　　　　　　　　　　　　　图　17-45

图　17-46　　　　　　　　　　　　　　图　17-47

步骤 21　新建图层,单击工具箱中的"椭圆选框工具"按钮 ,在其工具选项栏上设置"羽化"值为 5px,设置"前景色"为 CMYK(60,96,19,16),在画板中绘制椭圆选区并填充前景色,如图 17-48 所示。执行"选择"→"全部"命令,全选图像,执行"编辑"→"定义画笔预设"命令,弹出"画笔名称"对话框,如图 17-49 所示。

步骤 22　单击"确定"按钮,定义该画笔。返回新建文档中,新建"图层 2",单击工具箱中的"画笔工具"按钮,在"画笔预设"对话框中选择刚刚定义的画笔,如图 17-50 所示。根据前面的方法在"画笔"面板中进行设置,在画板中绘制图形,如图 17-51 所示。

平面广告项目设计与制作综合实训(第2版)

图 17-48

图 17-49

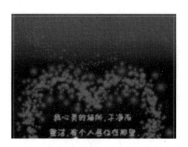

图 17-50

图 17-51

步骤 23 使用"横排文字工具",在"字符"面板中设置"颜色"为 CMYK(51,89,10,0),其他设置如图 17-52 所示。在画板中输入文字,如图 17-53 所示。

图 17-52

图 17-53

经验提示

在"字符"面板中更改文本颜色,同时也会更改前景色,同样的,如果更改前景色,也会将字符颜色更改。文字颜色与前景色是相同的。

步骤 24 执行"图层"→"栅格化"→"文字"命令,将文字图层栅格化,如图 17-54 所示。单击工具箱中的"钢笔工具"按钮，单击工具选项栏上的"路径"按钮，在画板中绘制路径,如图 17-55 所示。

图　17-54　　　　　　　　　　　　　　　　图　17-55

步骤 25　按 Ctrl＋Enter 组合键将路径转换为选区，按 Alt＋Delete 组合键在选区中填充前景色并取消选区，如图 17-56 所示。在画板中再次绘制路径，如图 17-57 所示。

图　17-56　　　　　　　　　　　　　　　　图　17-57

经验提示

　绘制的路径在转换成选区时，会对重叠部分进行相减操作，减去重叠部分选区。

步骤 26　将路径转换为选区，在选区中填充前景色并取消选区，如图 17-58 所示。同样的方法，绘制出其他图形，如图 17-59 所示。

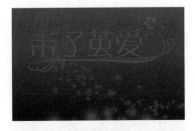

图　17-58　　　　　　　　　　　　　　　　图　17-59

步骤 27　单击"图层"面板中的"添加图层样式"按钮 **fx.**，在弹出菜单中选择"外发光"选项，弹出"图层样式"对话框，设置"颜色"为 CMYK(0,0,0,0)，其他设置如图 17-60 所示。设置完成后，再对"斜面和浮雕"样式进行设置，如图 17-61 所示。

图 17-60

图 17-61

步骤 28 设置完成后,单击"确定"按钮,效果如图 17-62 所示。"图层"面板如图 17-63
所示。

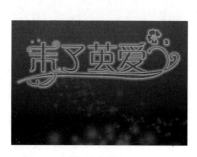

图 17-62

图 17-63

步骤 29 使用"横排文字工具",在"字符"面板中设置"颜色"为 CMYK(51,89,10,0),其他设置如图 17-64 所示。设置完成后,在画板中输入文字,如图 17-65 所示。

图 17-64

图 17-65

步骤 30 在"未了茧爱"图层名称上右击,在弹出菜单中选择"复制图层样式"选项,在新生成的文字层上右击,在弹出菜单中选择"粘贴图层样式"选项,"图层"面板如图 17-66 所示。效果如图 17-67 所示。

图 17-66

图 17-67

步骤 31 新建"图层 3",单击工具箱中的"直线工具"按钮,在工具选项栏中单击"填充像素"按钮，设置"粗细"为 6px,在画板中绘制图形,如图 17-68 所示。在"图层 3"上粘贴图层样式,如图 17-69 所示。

图 17-68

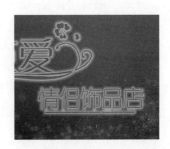

图 17-69

步骤 32 完成戒指招贴广告的设计制作,执行"文件"→"存储为"命令,将制作完成的广告保存为"..\第 17 章\17-2.psd",最终效果如图 17-7 所示。

项目小结

通过本实例的设计制作,要求能够掌握招贴广告的设计方法和技巧,并掌握招贴广告的相关特点及用途,深入了解招贴广告的内涵,可以设计出独具特色的招贴广告。

17.3 体验活动 皮鞋招贴广告设计

项目背景

为了吸引人们的注意,在设计时需要突出招贴的主题。招贴设计除了要突出产品主题外,还需要具有一定的艺术性。

项目任务

完成皮鞋招贴广告的设计制作。

项目要求

在本实例的设计制作过程中,在画板中绘制渐变颜色作为背景色,置入其他素材,为置入的素材添加图层样式,置入其他素材并添加图层蒙版,置入其他素材及文字效果,制作出最终效果,分步骤操作如图 17-70 所示。

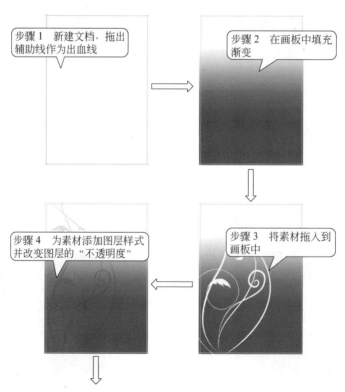

图 17-70

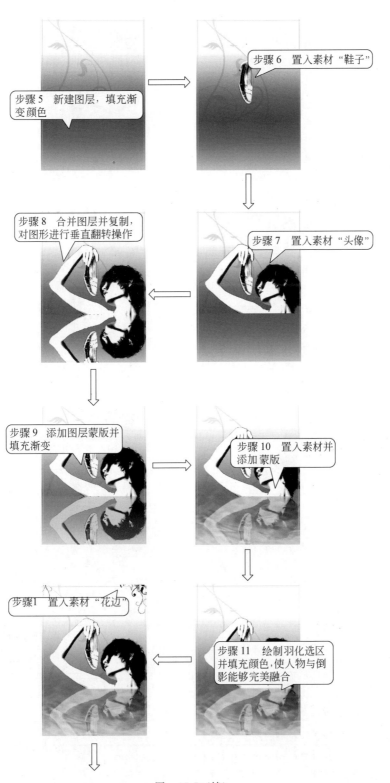

图 17-70(续)

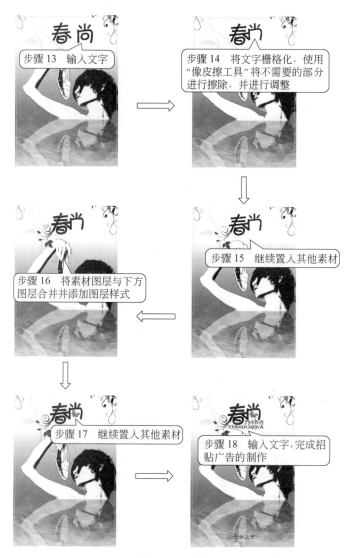

图 17-70(续)

项目评价

评价项目	评价描述	评定标准		
		了解	熟练	理解
基本要求	了解招贴广告的特点	√		
	了解招贴设计功能	√		
	了解招贴广告的分类	√		
综合要求	通过本项目中招贴广告设计制作练习,理解关于招贴的相关知识,并且能够根据招贴的内容设计制作出符合招贴广告主题的效果			